OFERTA PÚBLICA / PUBLIC TENDER

Rita McBride

MAC BA
MUSEU D'ART CONTEMPORANI DE BARCELONA

Presentació

La intersecció entre l'art, l'arquitectura, l'urbanisme i el disseny es troba actualment en el centre de les línies de treball del MACBA. A partir de l'estudi de les relacions –amistoses o no– entre aquestes disciplines, es pot traçar l'evolució de les estètiques del present, a cavall dels segles XX i XXI. La connexió del MACBA amb el seu entorn (el barri, la ciutat, la metròpoli i el territori) ens situa en el món. El fet de repensar els aspectes estètics i polítics de la relació de la comunitat de l'art amb la ciutat consolida el programa actual del museu i l'argumenta ideològicament. Avui cal plantejar tant la dimensió monumental de l'escultura com la tensió entre pràctica privada i rellevància pública de l'art.

L'obra de Rita McBride confirma la vigència, actualitat i potència d'aquest diàleg. Que l'art ha mirat molt de prop l'arquitectura és un fet evident. L'arquitectura, des de finals del segle XX, s'ha sentit molt gelosa de la llibertat formal i conceptual de les pràctiques artístiques. McBride no es fixa en l'arquitectura per celebrar-ne els èxits, sinó amb complicitat i acidesa al mateix temps: no il·lustra una crítica de les condicions de possibilitat del fet arquitectònic, sinó que expressa les formes de dependència i independència mútues. Canvis i contrastos d'escala, desacords entre forma, funció i material, i fascinació irrespectuosa per les icones i fetitxes de l'heroïcitat moderna caracteritzen el treball de Rita McBride. Són exercicis d'higiene ideològica propis de l'anhel de progrés lineal de les cultures occidentals.

En *Oferta pública / Public Tender* l'artista ens brinda l'ocasió de teatralitzar un interrogant d'especial transcendència per a les institucions dedicades a l'art i per al MACBA en particular. El títol, *Oferta pública / Public Tender*, es refereix a la figura legal que obliga institucions com ara els museus a convocar un concurs públic d'ofertes per a l'adjudicació de la majoria de les seves contractacions; l'oferta pública és un tràmit oficial que ordena les relacions entre institució i empresa.

Aquest projecte no pot entendre's sense aquesta publicació, que desplega i sintetitza alhora les preocupacions que compartim amb l'artista en relació amb la naturalesa i les característiques del museu com a territori públic, obert i porós, que ha d'incitar els individus d'una comunitat al debat i a la presa de decisions. La publicació inclou una aportació especial de l'artista Anne Pöhlmann, que, per iniciativa de McBride, ha dut a terme un retrat dilatat en el temps d'aquells moments del museu que normalment s'oculten als ulls del visitant. Pöhlmann ha fotografiat el museu com a «màquina d'exposar», despullat; és a dir, els espais d'exposició en el moment en què, vetat l'accés dels visitants, es renoven les exposicions; quan no hi ha res per veure. Ha produït imatges doblement abstractes, tant pel contingut com pel subjecte representat. Són imatges del museu que no exposa, que no compleix la seva funció i que no es diferencia

d'un aparcament o d'un altre edifici genèric. Novament, McBride, seguint en certa manera el seu antic mestre Michael Asher, aporta una imatge de la institució que cap altra instància pot proporcionar: els vessants polític, científic, educatiu o burocràtic de la institució «museu» no tenen la capacitat d'exposar el que és invisible. Els arquitectes Luis Fernández-Galiano i Mark Wigley, amb els seus assajos, ens ajuden a veure aspectes de l'obra de McBride que afirmen la dependència material i la independència crítica de l'arquitectura, entesa com la pràctica que precedeix la construcció però no n'és deutora.

Oferta pública / Public Tender és també una aposta molt decidida per reivindicar el fet que l'escultura, en les seves múltiples facetes i expressions, ha esdevingut un eix medul·lar de les arts del nostre temps. En paral·lel als anacronismes materials i ideològics que han saturat el món de la imatge, l'escultura situa el terreny de l'objecte, la construcció d'un entorn material i la disrupció dels criteris d'eficàcia en el centre d'una elaboració estètica rellevant i significativa.

Per això voldríem expressar aquí el nostre agraïment a Rita McBride per la seva generosa aportació en forma de dipòsit d'obres al museu, i pel suport extraordinari al nostre projecte a Brenda Potter, mecenes de McBride des dels anys en què l'artista era estudiant a Los Angeles, i propietària de la que probablement és la més extensa col·lecció d'obres de McBride al món. Així mateix volem expressar la nostra gratitud a totes les persones que han fet possible aquest projecte tan central per al relat que el MACBA vol construir avui.

Bartomeu Marí
Director
Museu d'Art Contemporani de Barcelona (MACBA)

Presentación

La intersección entre arte, arquitectura, urbanismo y diseño se encuentra actualmente en el centro de las líneas de trabajo del MACBA. A partir de las relaciones –amistosas o no– entre estas disciplinas se puede apuntar el devenir de las estéticas del presente, aquellas que nos sitúan a caballo entre los siglos XX y XXI. La conexión del MACBA con su entorno, el barrio, la ciudad, la metrópolis y el territorio nos sitúan en el mundo. Repensar las facetas estéticas y políticas que conciernen a la comunidad del arte con relación a la ciudad consolida el programa actual del museo y lo argumenta ideológicamente. Nos parece necesario plantear hoy la dimensión monumental de la escultura al mismo tiempo que la tensión entre práctica privada y relevancia pública del arte.

La obra de Rita McBride confirma la vigencia, actualidad y potencia de este diálogo. Que el arte ha mirado muy de cerca la arquitectura es un hecho evidente. La arquitectura, desde finales del siglo XX, se ha sentido muy celosa de la libertad formal y conceptual de las prácticas artísticas. McBride no mira a la arquitectura para celebrar los éxitos de esta, sino con complicidad y acidez al mismo tiempo: no ilustra una crítica de las condiciones de posibilidad del hecho arquitectónico, sino que expresa las formas de dependencia e independencia mutuas. Cambios y contrastes de escala, desencuentros entre forma, función y material, y fascinación irrespetuosa por los íconos y fetiches de la heroicidad moderna caracterizan el trabajo de Rita McBride. Son ejercicios de higiene ideológica en el marco del anhelo de progreso lineal que define la actuación de las culturas occidentales.

En *Oferta pública / Public Tender* la artista nos brinda la ocasión de teatralizar un interrogante de especial trascendencia para las instituciones dedicadas al arte y para el MACBA en particular. El título, *Oferta pública / Public Tender*, se refiere a la figura legal que obliga a instituciones como los museos a abrir un concurso público de ofertas para la adjudicación de la mayoría de sus contrataciones; la oferta pública es un trámite oficial que ordena las relaciones entre institución y empresa.

Este proyecto no puede entenderse sin la presente publicación, que extiende y sintetiza las preocupaciones que compartimos con la artista con relación a la naturaleza y características del museo como territorio público, abierto y poroso, que debe incitar al debate y al ejercicio de decisiones por parte de los individuos que conforman una comunidad. La publicación cuenta con una aportación especial de la artista Anne Pöhlmann, quien a iniciativa de McBride ha realizado un retrato extendido en el tiempo de aquellos momentos del museo que normalmente se ocultan a los ojos del visitante. Pöhlmann ha fotografiado el museo como «máquina de exponer» al desnudo; es decir, los espacios de exposición en el momento en que, vetado el acceso de los visitantes, se renuevan las

exposiciones; momentos en los que no hay nada que ver. Pöhlmann ha producido imágenes doblemente abstractas, tanto por el contenido como por el sujeto representado. Son imágenes del museo que no expone, que no cumple su función y que no se diferencia de un aparcamiento o de otro edificio genérico. De nuevo McBride, siguiendo de alguna manera a su antiguo maestro Michael Asher, proporciona una imagen de la institución que ninguna otra instancia puede proporcionar: las vertientes política, científica, educativa o burocrática de la institución museo no son capaces de exponer lo invisible. Los arquitectos Luis Fernández-Galiano y Mark Wigley nos ayudan con sus ensayos a visualizar aspectos de la obra de McBride que afirman la dependencia material y la independencia crítica de la arquitectura, entendida esta como aquella práctica que precede a la construcción y no es deudora de ella.

Oferta pública / Public Tender es también una apuesta muy decidida para reivindicar el hecho de que la escultura, en sus múltiples facetas y expresiones, se ha convertido en eje medular del desarrollo de las artes de nuestro tiempo. Conviviendo con los anacronismos materiales e ideológicos que han saturado el mundo de la imagen, la escultura sitúa el terreno del objeto, la construcción de un entorno material y la disrupción de los criterios de eficacia en el centro de una elaboración estética relevante y significativa.

Por ello nos gustaría expresar aquí nuestro agradecimiento a Rita McBride por su generosa aportación en forma de depósito de obras al museo, y a Brenda Potter, mecenas de McBride desde los años en que la artista era estudiante en Los Ángeles, y propietaria de la que es probablemente la más extensa colección de obras de McBride en el mundo, por el apoyo extraordinario a nuestro proyecto. Asimismo deseamos expresar nuestra gratitud a todas las personas que han hecho posible este proyecto tan central al relato que el MACBA quiere construir hoy.

Bartomeu Marí
Director
Museu d'Art Contemporani de Barcelona (MACBA)

Presentation

The intersection between art, architecture, urbanism, and design is central to MACBA's current lines of inquiry. By looking at the relationship – friendly or not – between these disciplines, it is possible to glimpse the future of current aesthetics, those that place us at the crossroads between the twentieth and twenty-first centuries. The connection between MACBA and its environment – local neighborhood, city, metropolis, and region – locate us in the world. Rethinking the aesthetic and political aspects of the art community with regard to the city consolidates the museum's current program and makes an ideological argument for it. We think it necessary to raise the issue of the monumental dimension of sculpture and simultaneously that of the tension between the private practice and public relevance of art.

Rita McBride is an exceptional exponent of the validity, topicality, and power of this dialog. It is a self-evident fact that art has examined architecture very closely. And, from the end of the twentieth century onwards, architecture felt very jealous of the formal and conceptual freedom of artistic practices. McBride does not look at architecture in order to celebrate its successes, but rather with both complicity and acerbity: she is not criticizing the possibilities of architecture, but rather expressing its forms of mutual dependence and independence. Changes and contrasts in scale, disparities between form, function and material, and an irreverent fascination with the icons and fetishes of modern heroism characterize her work. They are exercises in ideological cleansing within the framework of the desire for linear progress that defines the actions of Western culture.

In *Oferta pública / Public Tender* the artist gives us a chance to dramatize a question that is especially transcendent for institutions dedicated to art, and for MACBA in particular. The title, *Oferta pública / Public Tender*, refers to the legal mechanism that obliges public institutions like museums to open the majority of their contracts to public tender; this is an official procedure that conditions the relationship between institutions and companies.

This project cannot be understood without the present publication, which extends and synthesizes the concerns shared by both museum and artist with relation to the nature and characteristics of the museum as an open, public, porous territory, one that must incite debate and decision-making on the part of the individuals who make up a community. The publication contains a special contribution from the artist Anne Pöhlmann, who at McBride's initiative produced a portrait spread over time of the moments of the museum usually hidden from visitors' eyes. Pöhlmann has photographed the museum as a "machine for exhibiting" stripped bare; that is, the exhibition spaces at times when access is forbidden to visitors and new shows are being put up; moments when there is nothing to see. She has produced images that are doubly abstract for their

content and for the subjects they show. They are images of the museum that do not display, that do not fulfill their purpose, and are no different from a car park or any other generic building. Once again McBride, somehow following her old teacher Michael Asher, supplies us with an image of the institution that no other authority could: the political, scientific, educational, and bureaucratic facets of the museum institution are not capable of displaying the invisible. With their essays, the architects Luis Fernández-Galiano and Mark Wigley help us to visualize those aspects of McBride's work that assert the material dependence and critical independence of architecture, when it is understood as a practice that precedes and is not indebted to construction.

Oferta pública / Public Tender is also a very decisive attempt to assert the fact that sculpture, in its multiple facets and expressions, has become the fundamental axis in the development of the arts today. Co-existing with the material and ideological anachronisms that have saturated the world of the image, sculpture locates the domain of the object, the construction of the material environment, and the disruption of criteria for effectiveness right at the center of relevant and meaningful aesthetic production.

And so I must express our gratitude to Rita McBride for her generous long-term loans of work to the museum, and to Brenda Potter, McBride's patron since the artist's student years in Los Angeles, and owner of probably the most extensive collection of works by McBride in the world, for her extraordinary support for our project. I must also express my gratitude to all the people who have made possible a project that is so central to the story MACBA is constructing.

Bartomeu Marí
Director
Museu d'Art Contemporani de Barcelona (MACBA)

Anne Pöhlmann
Thick Powder White Cubes

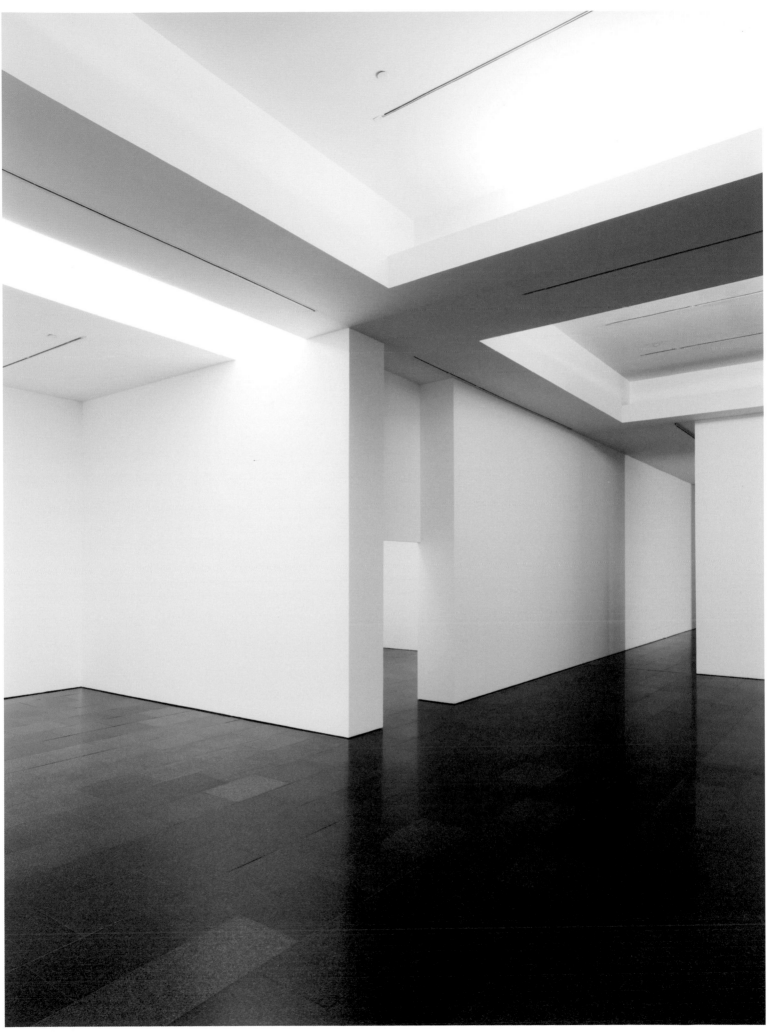

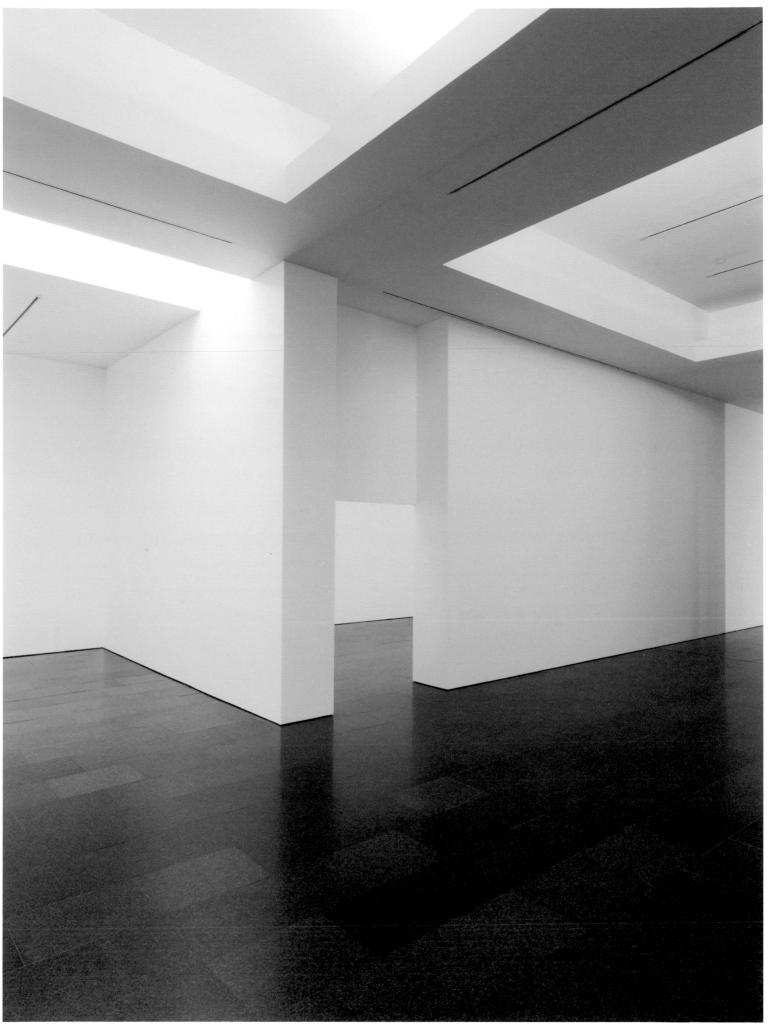

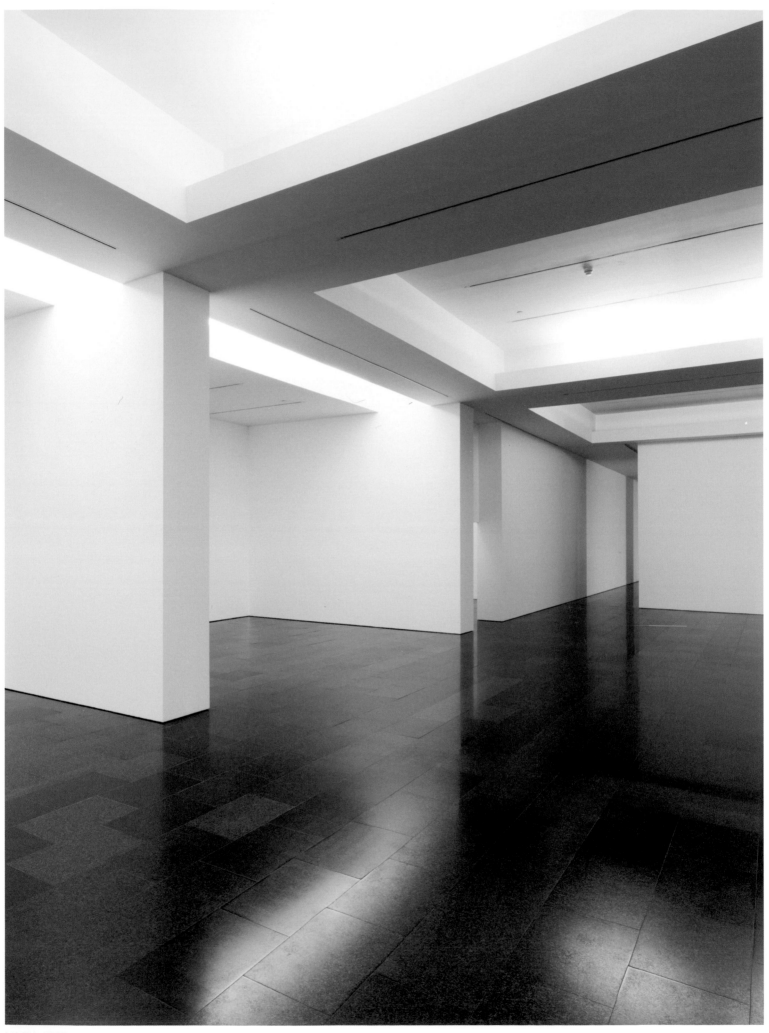

MACBA_0805

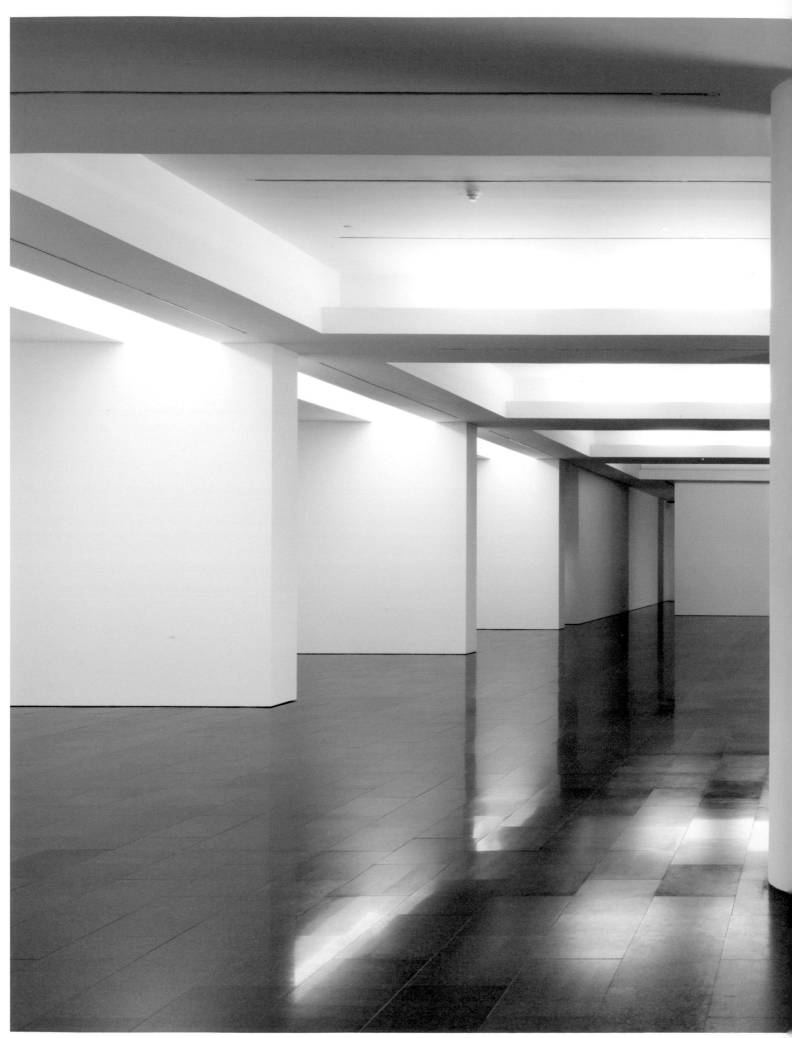

MACBA_0725

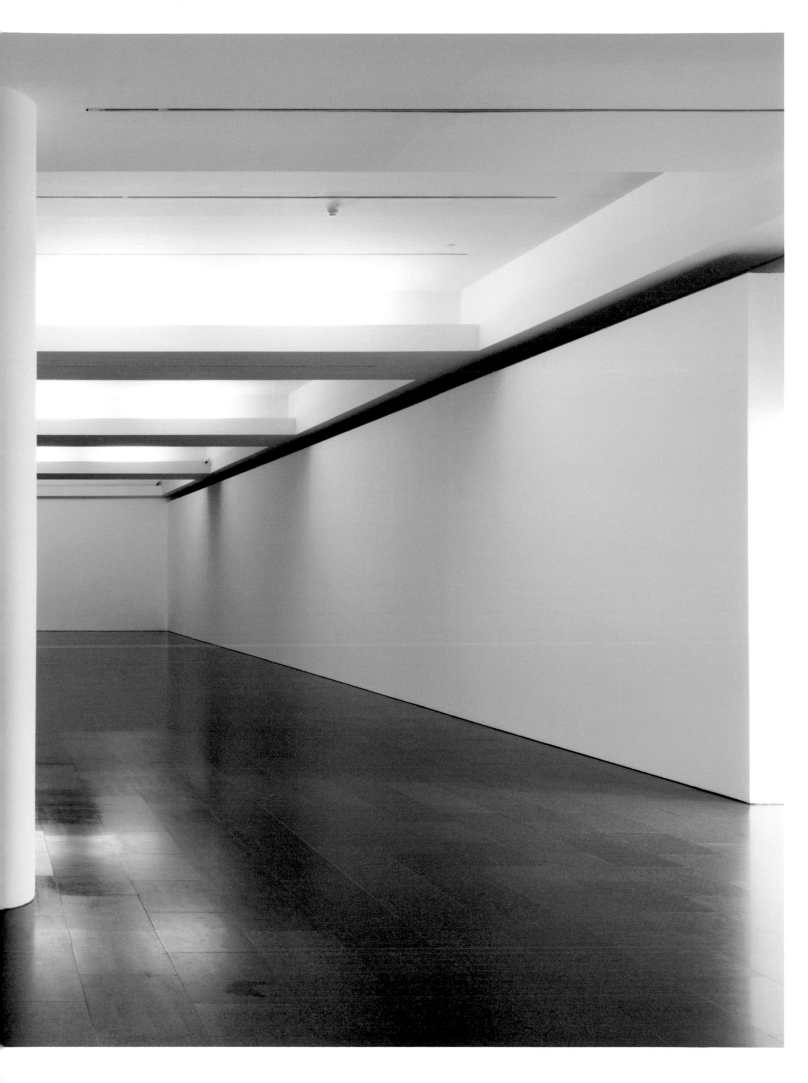

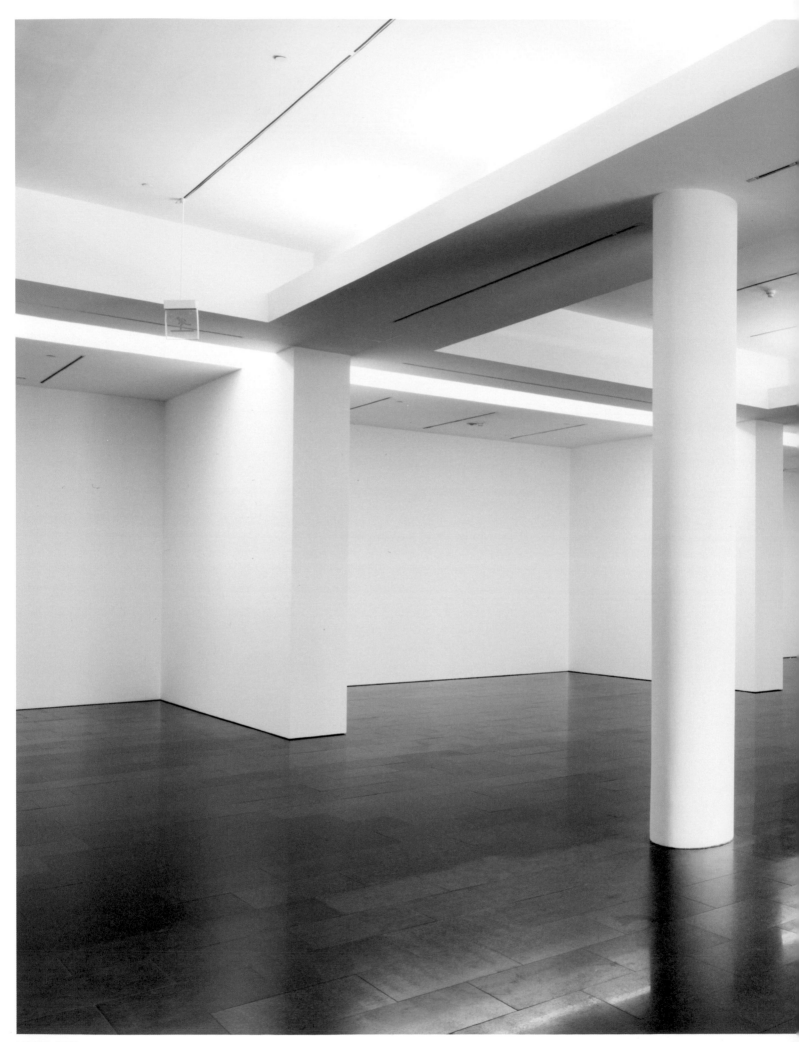

MACBA_0678

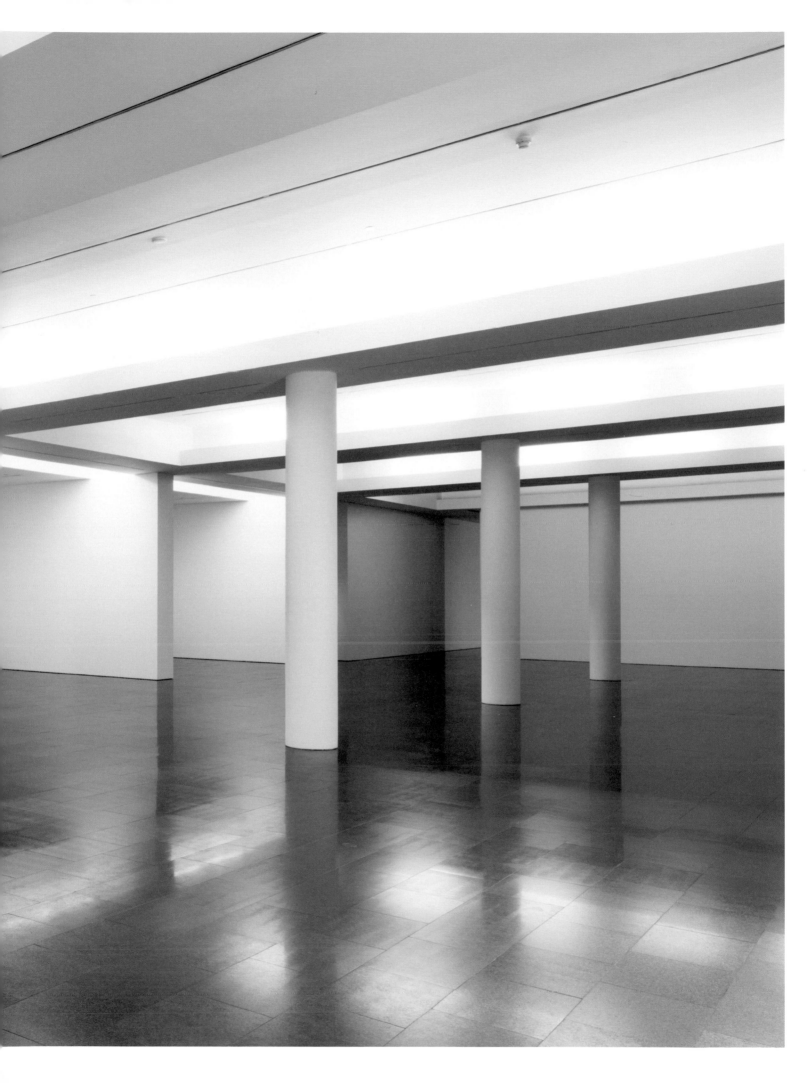

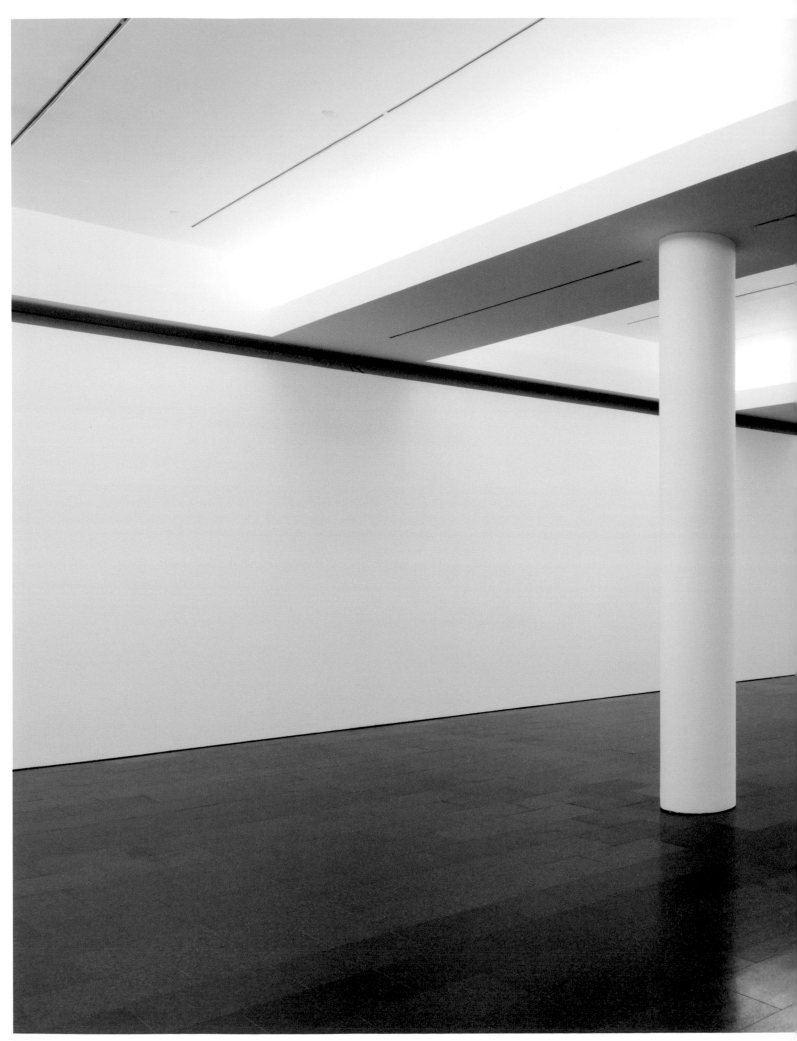

MACBA_0980

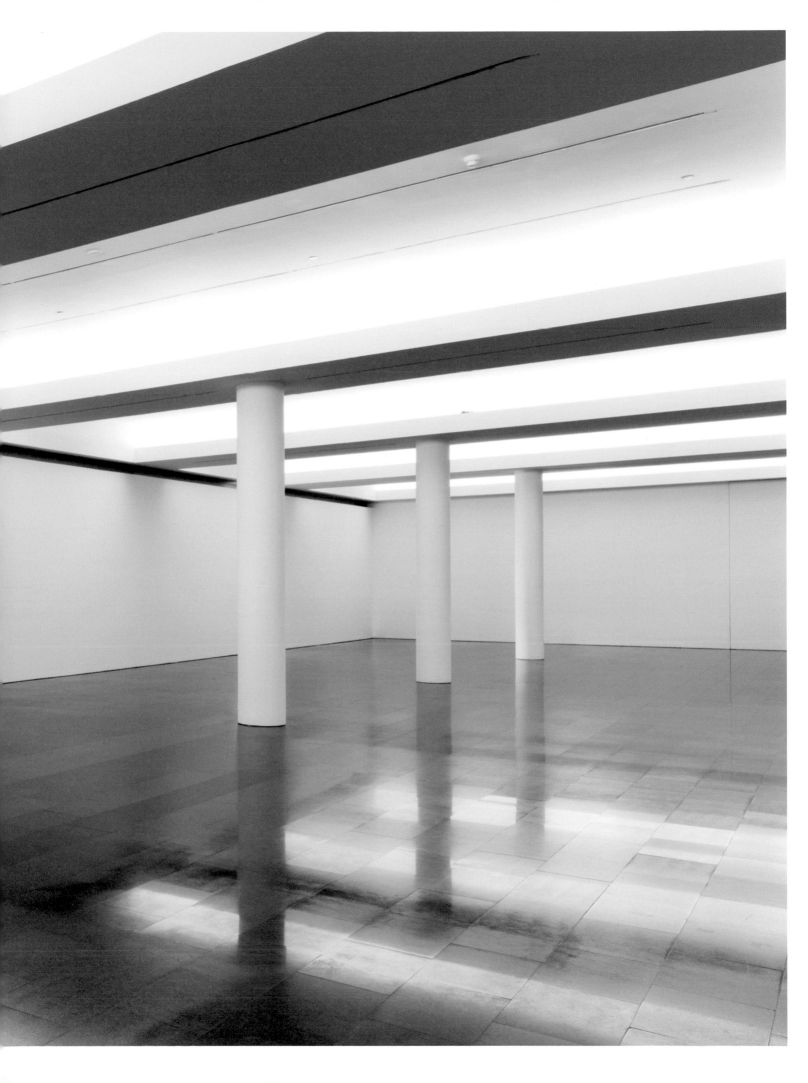

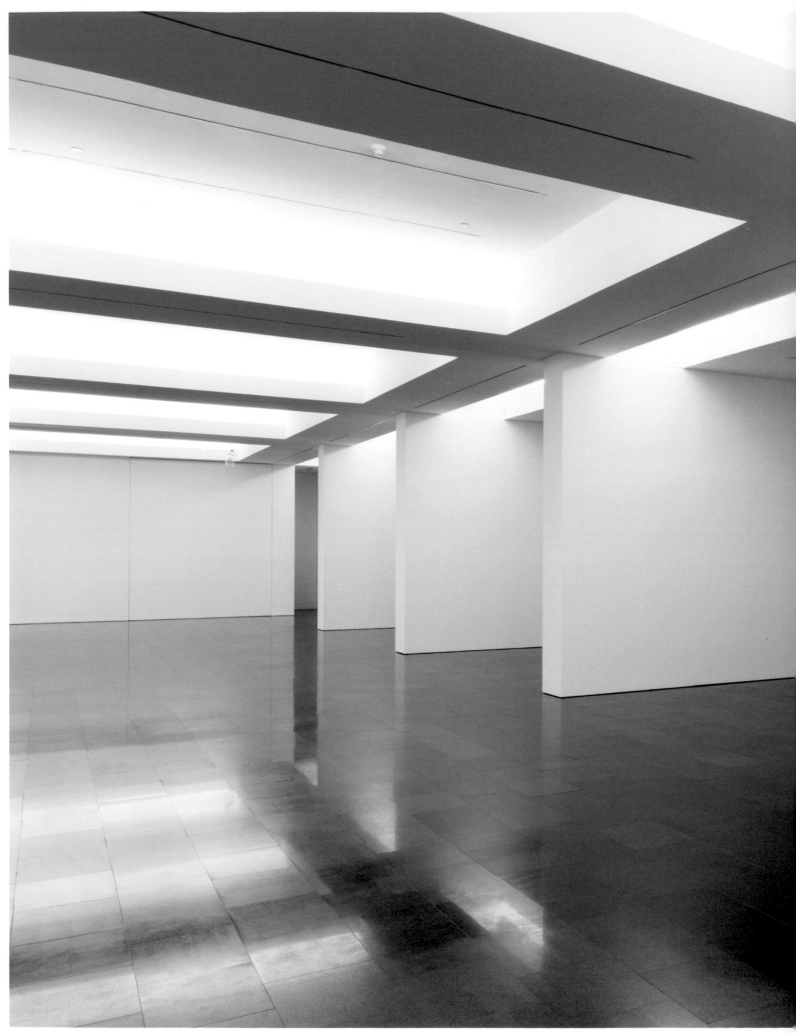

MACBA 0973

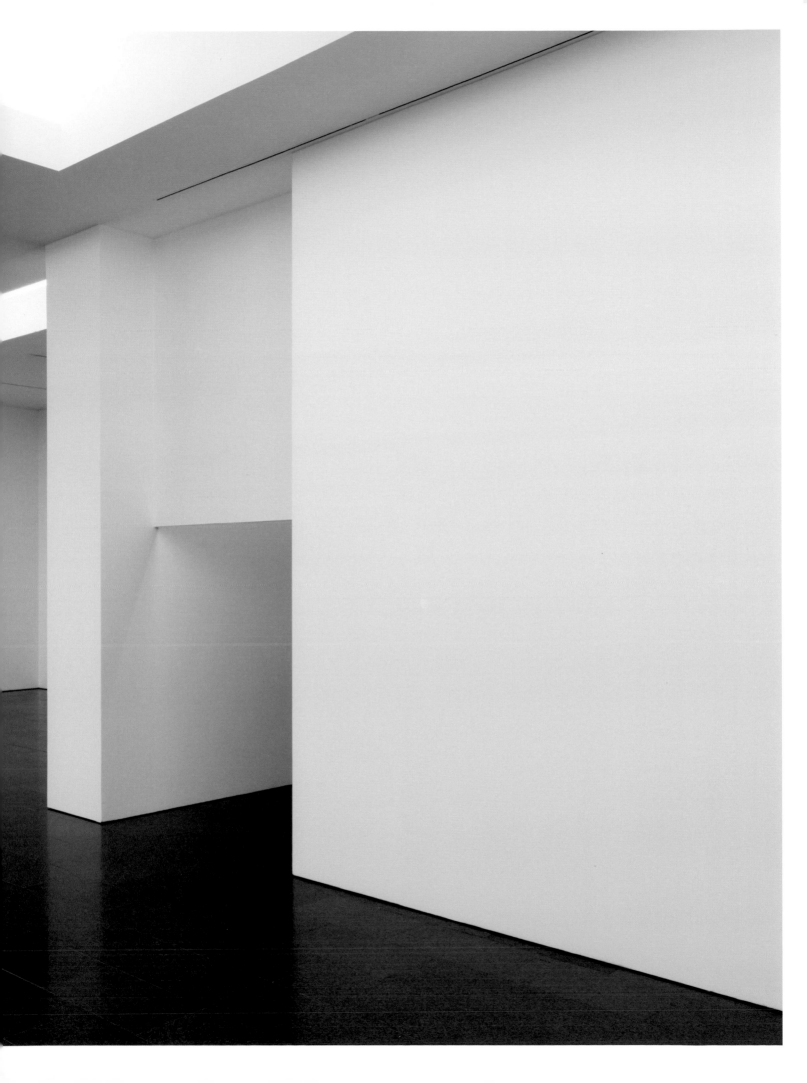

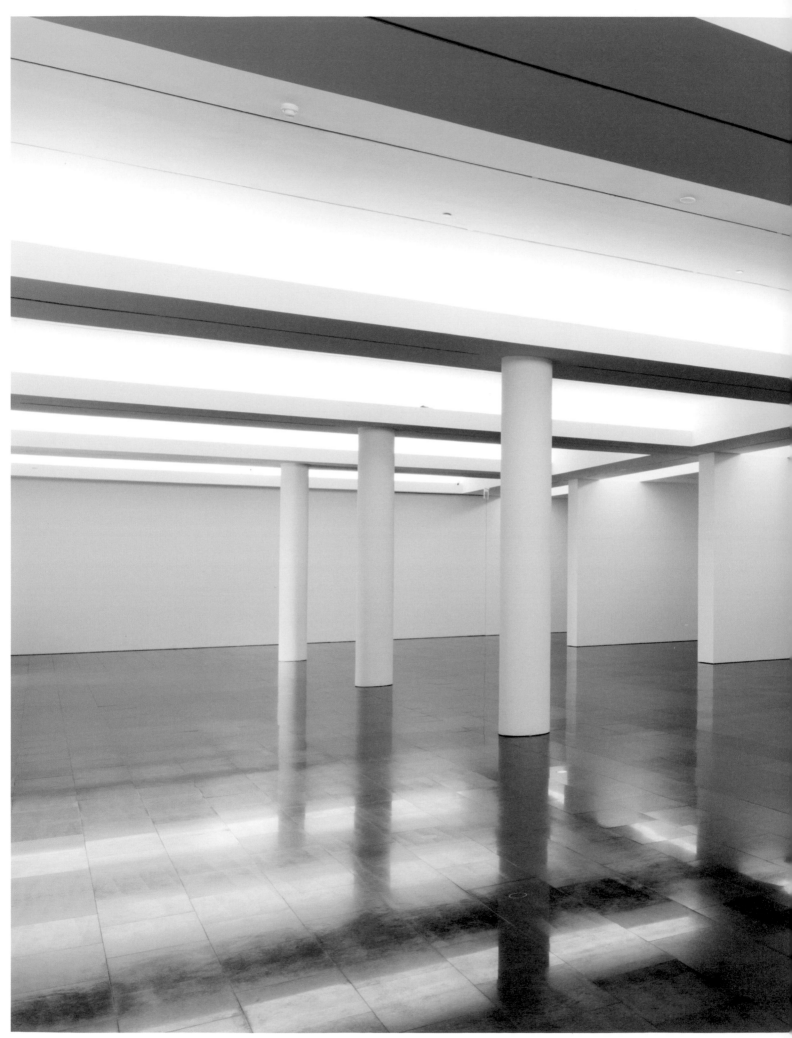

MACBA_0969

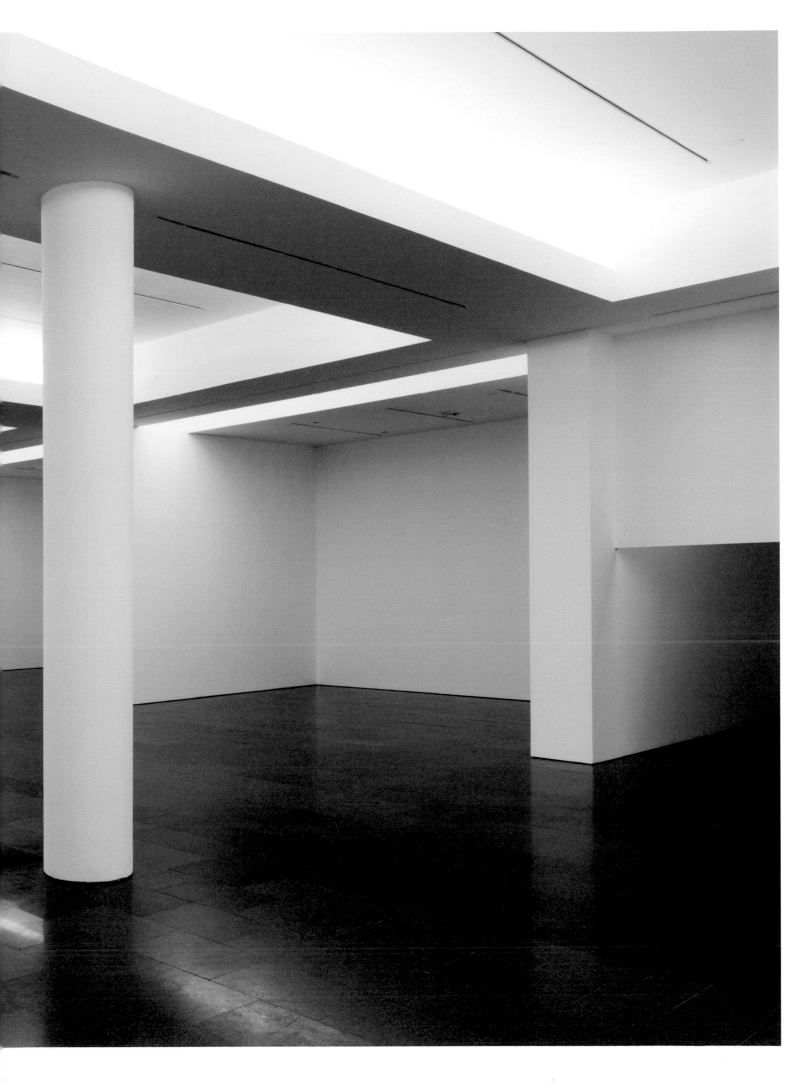

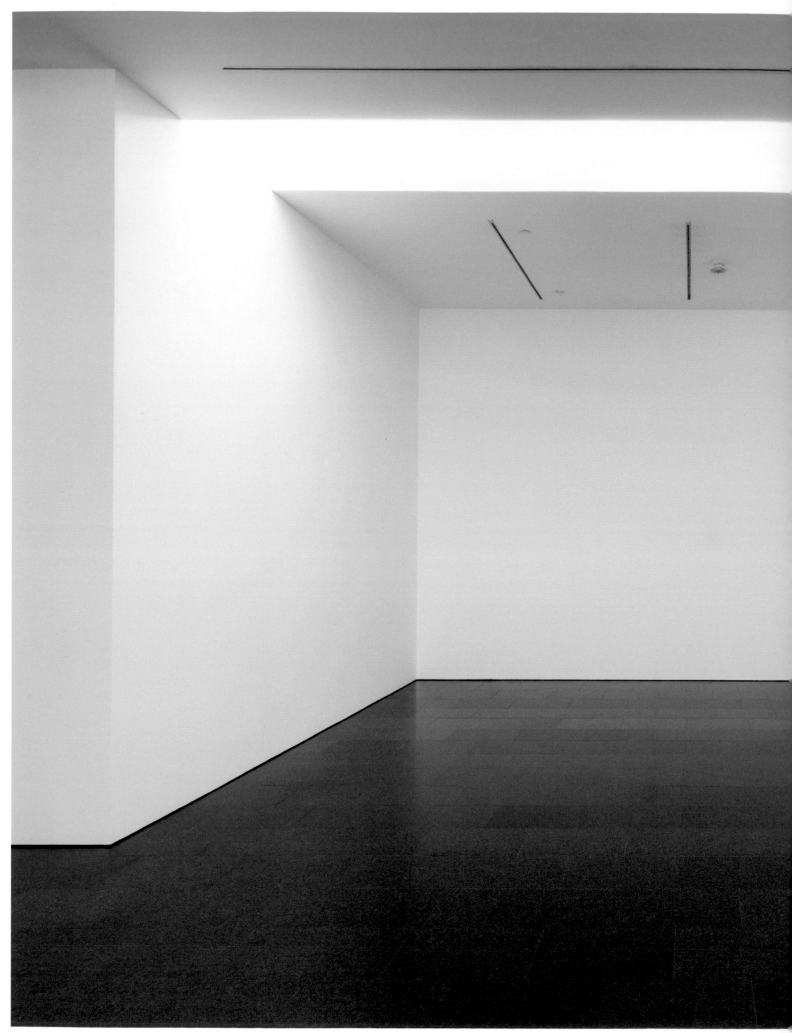

MACBA_0782

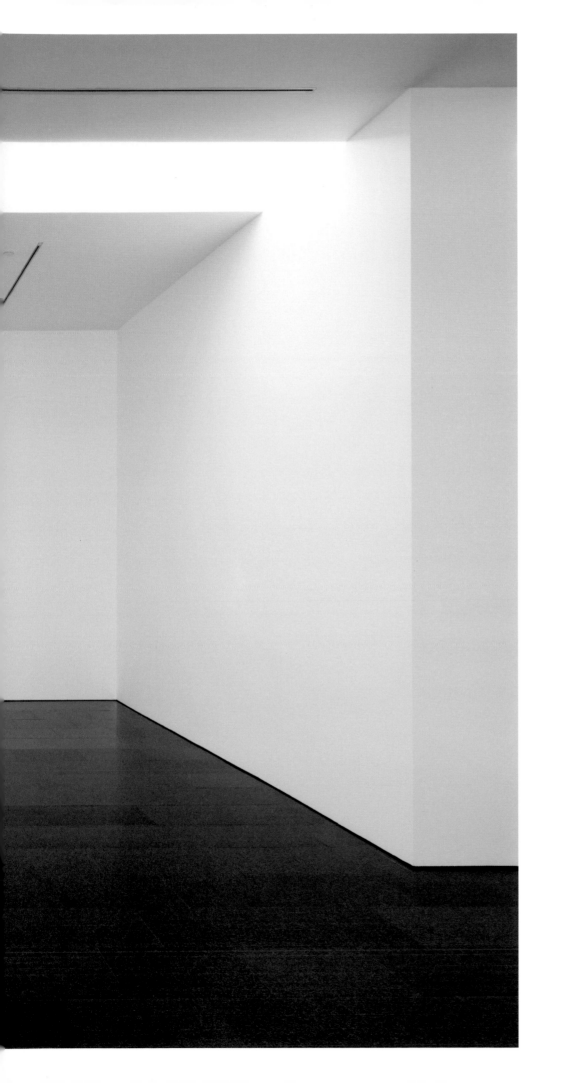

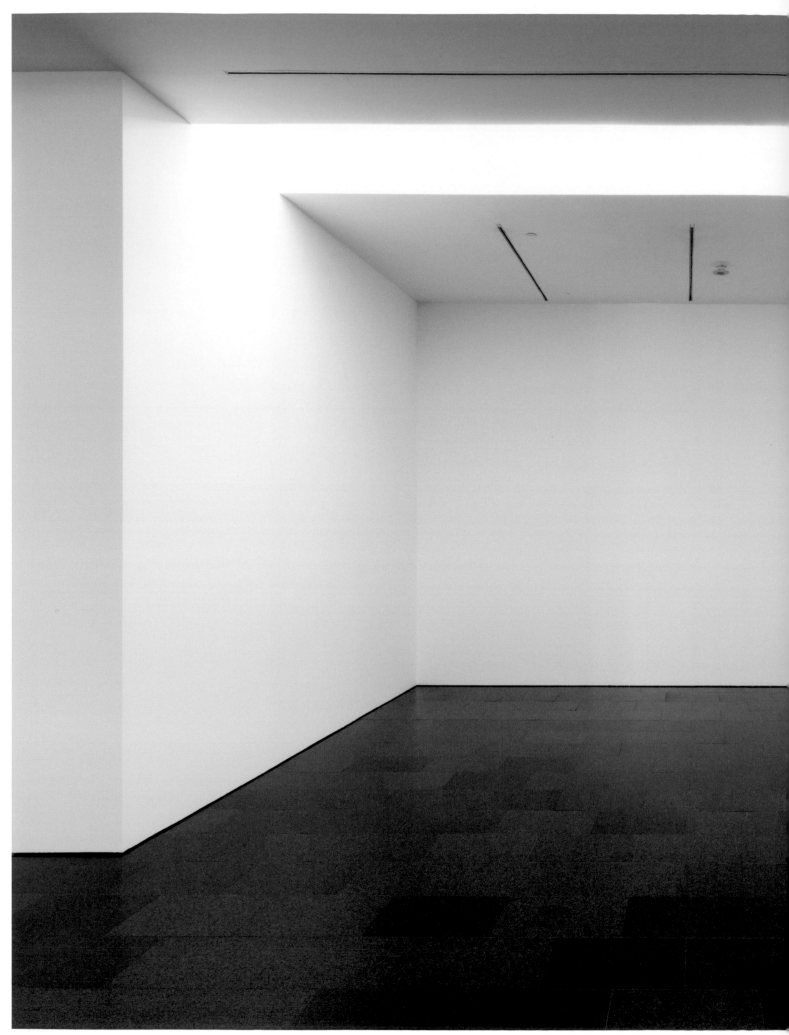

MACBA_0813

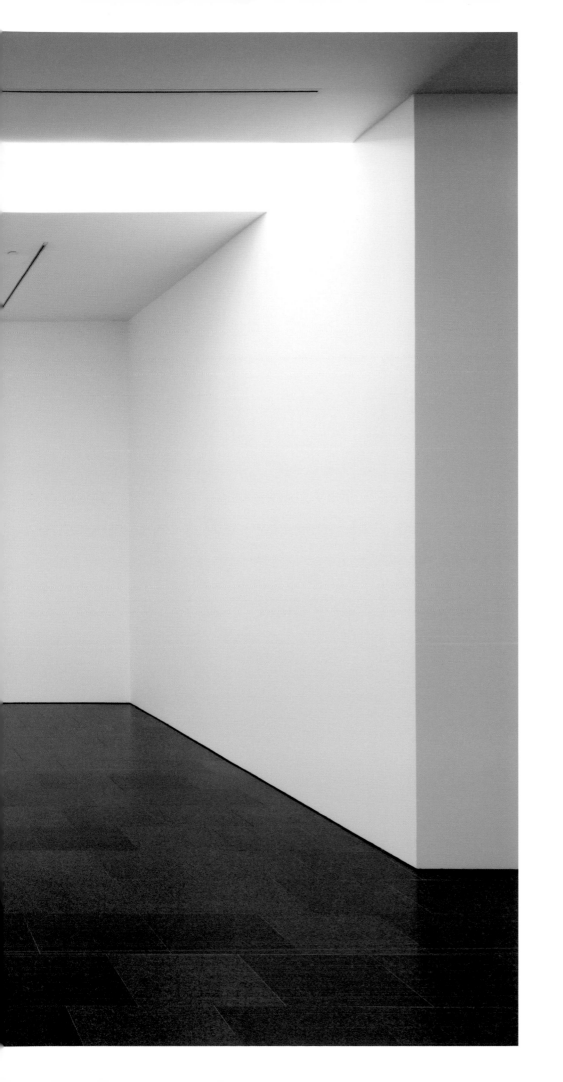

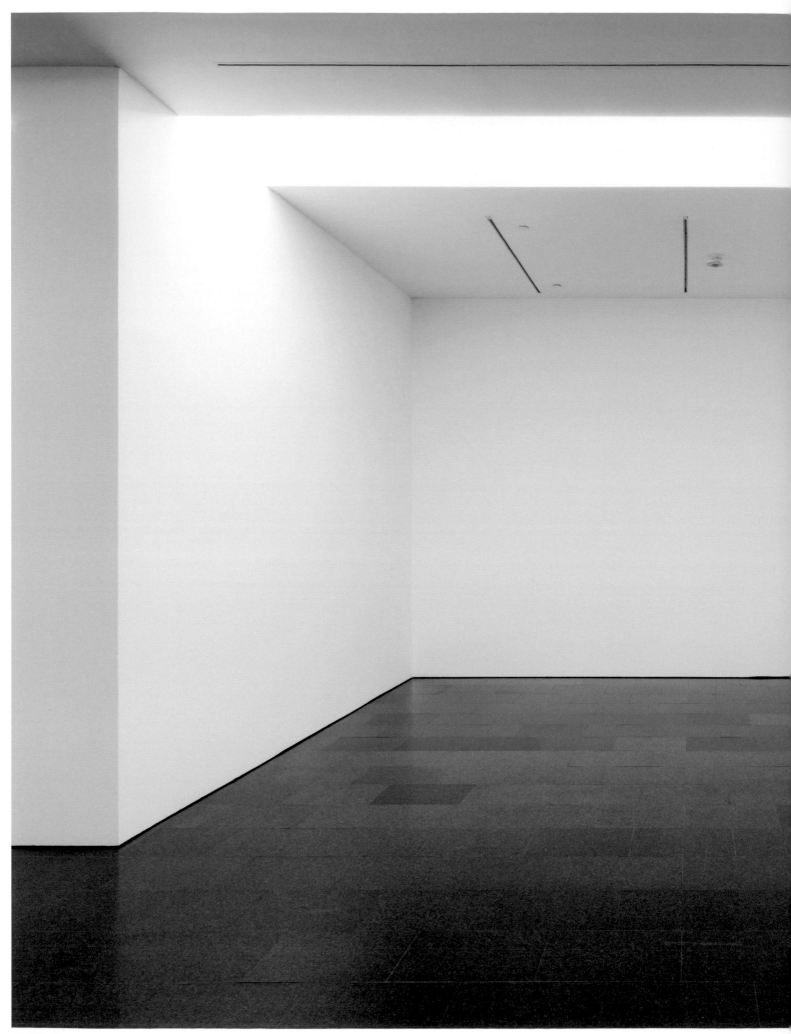

MACBA_0866

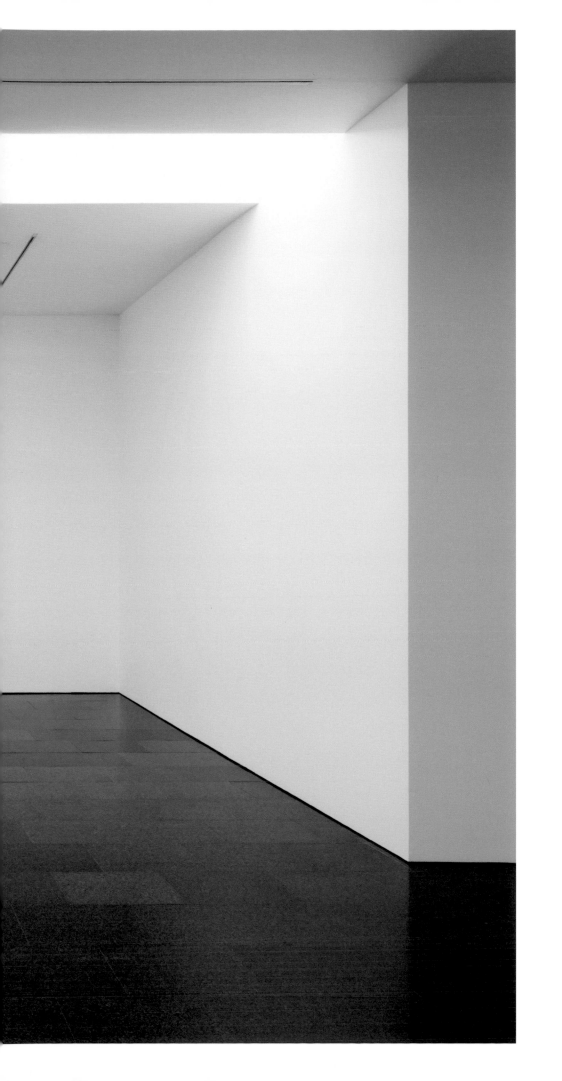

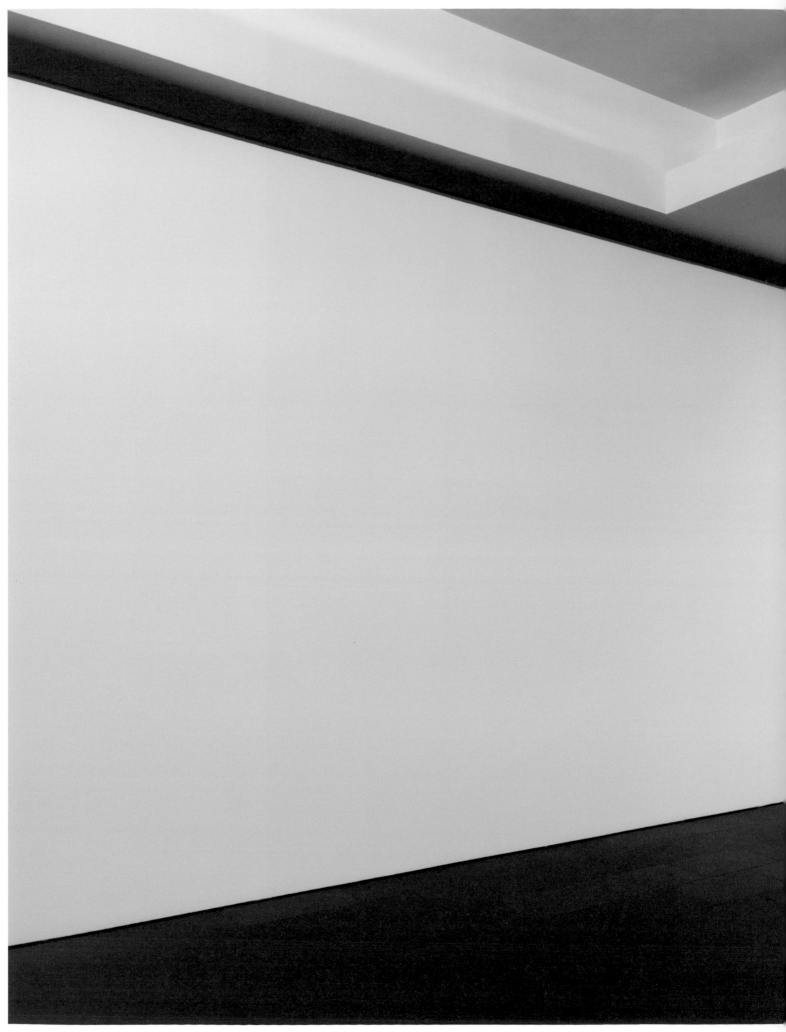

MACBA_0902

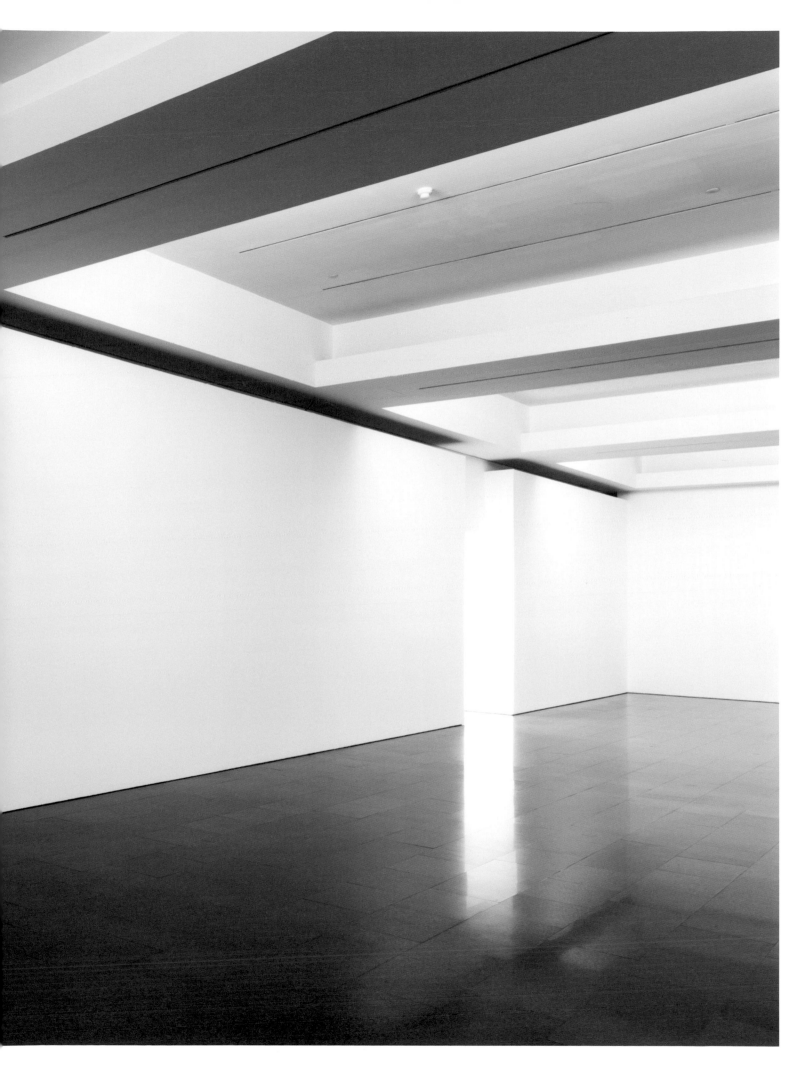

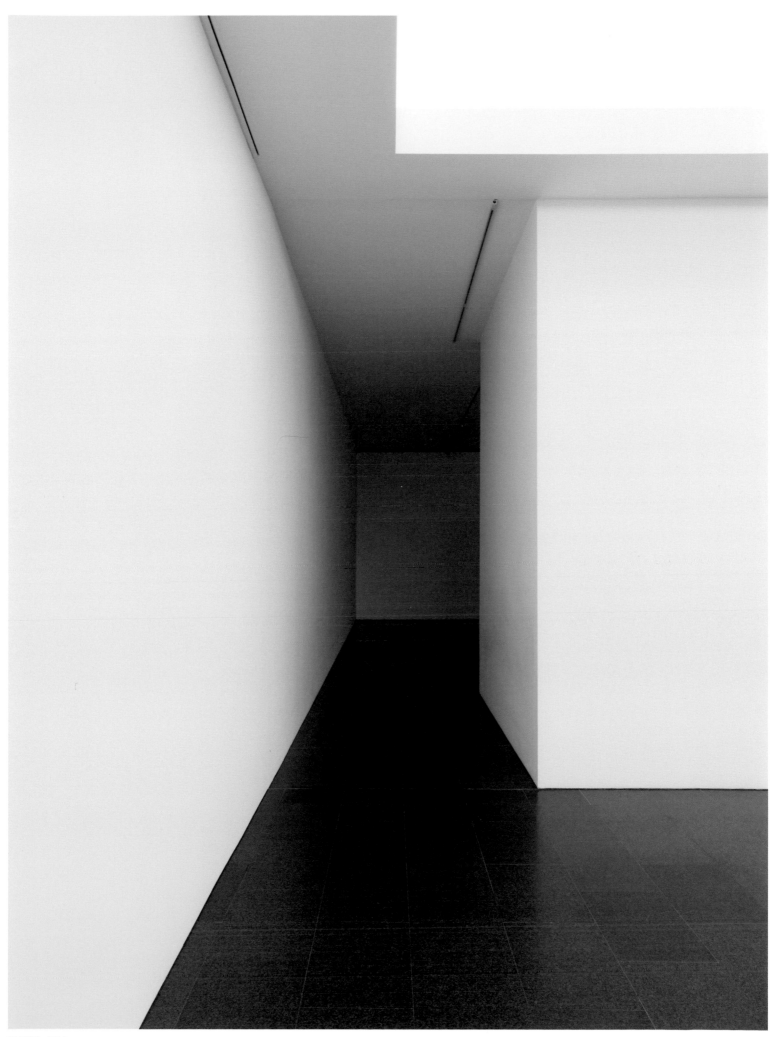

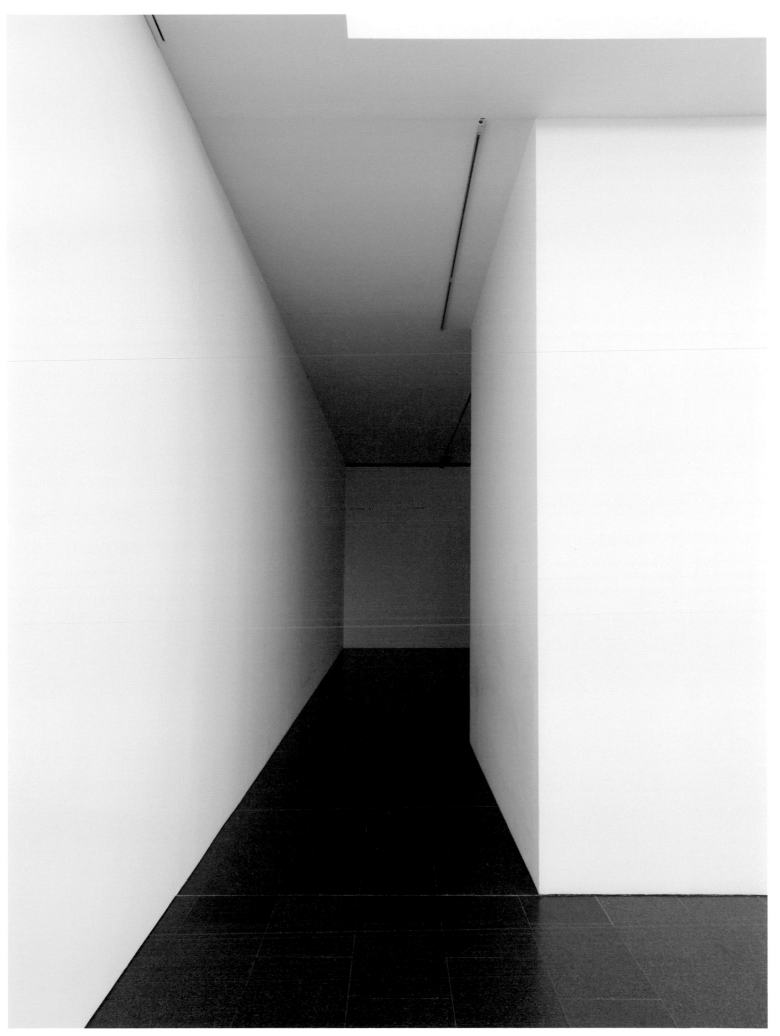

MACBA_1021

MACBA_1000

MACBA_1158

MACBA_1076

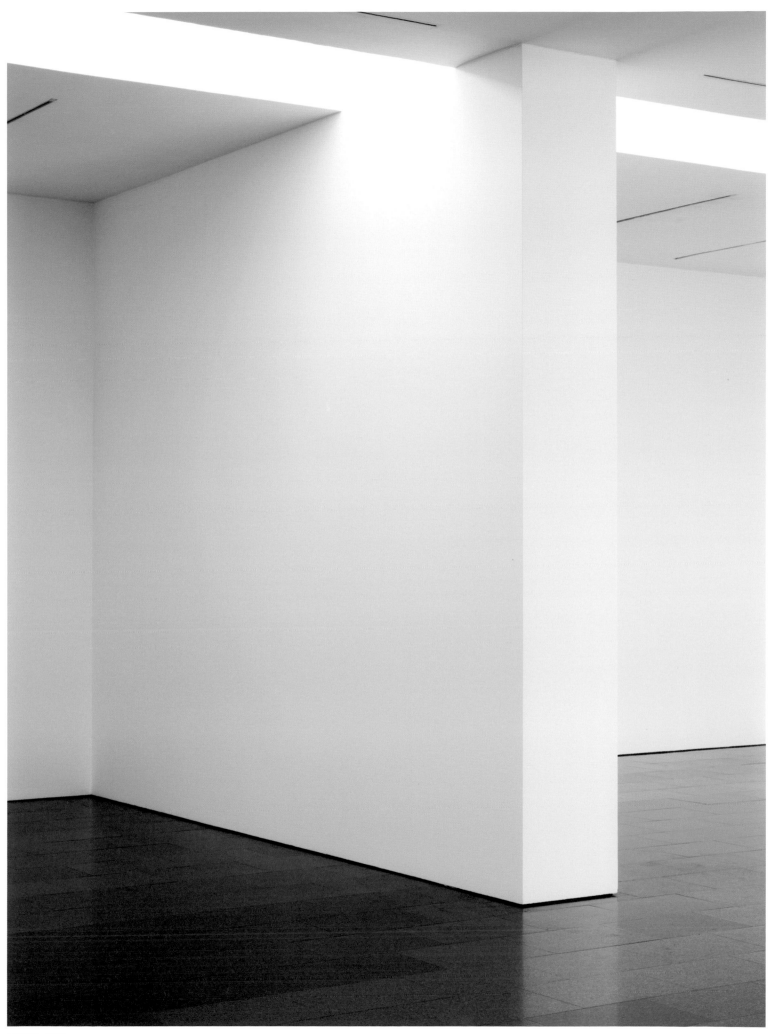

MACBA_1167

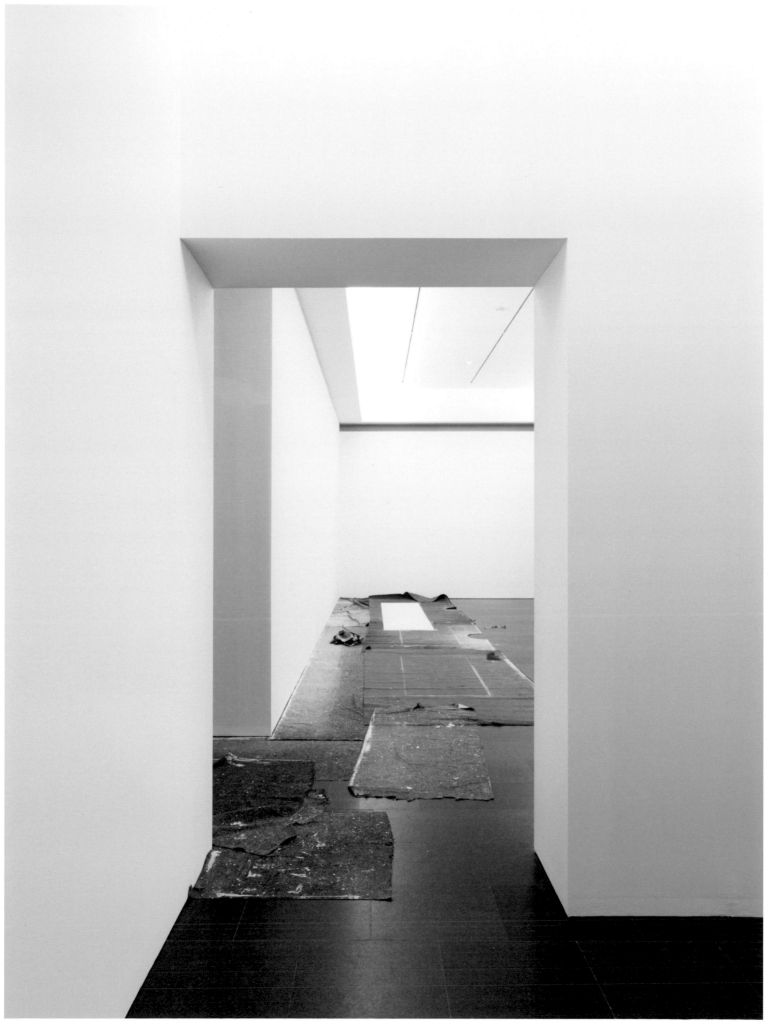

MACBA_1287

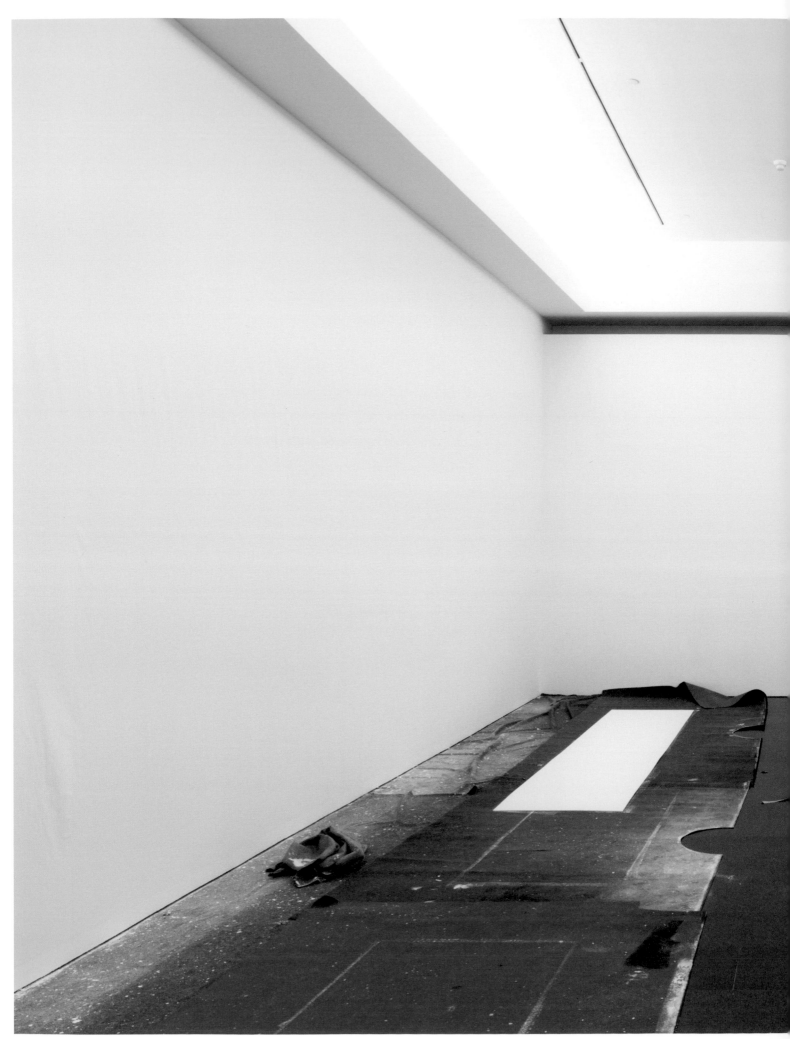

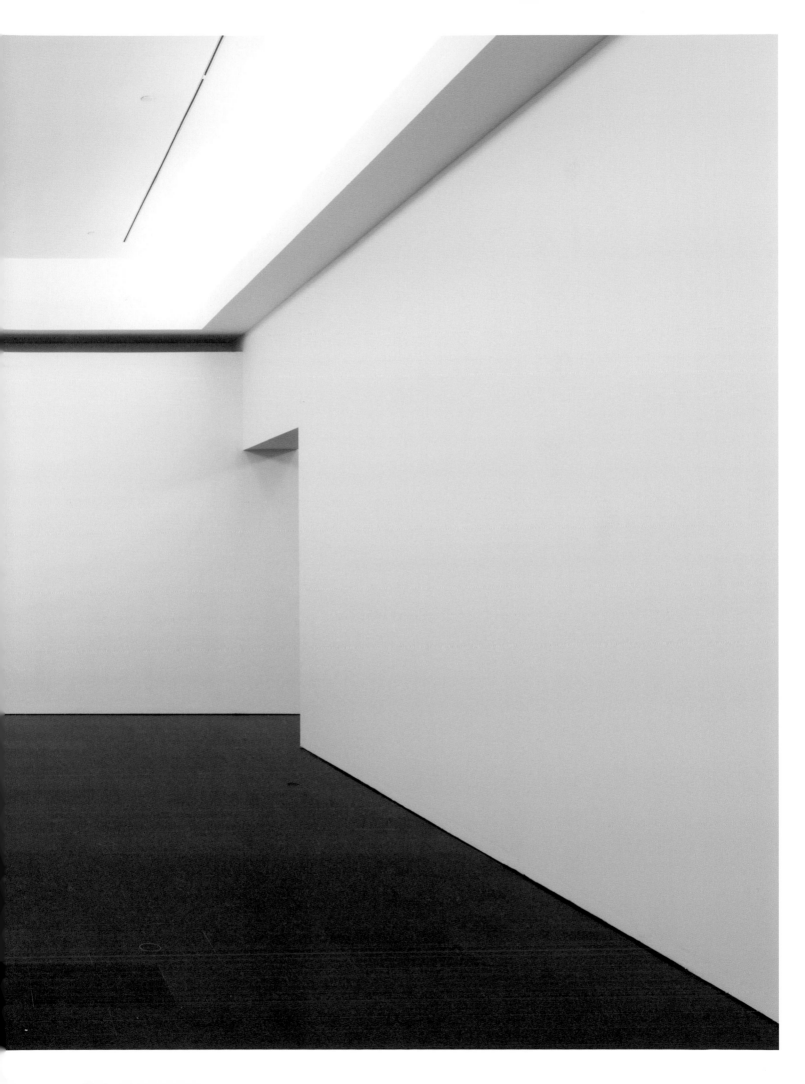

MACBA_1221

MACBA_1211

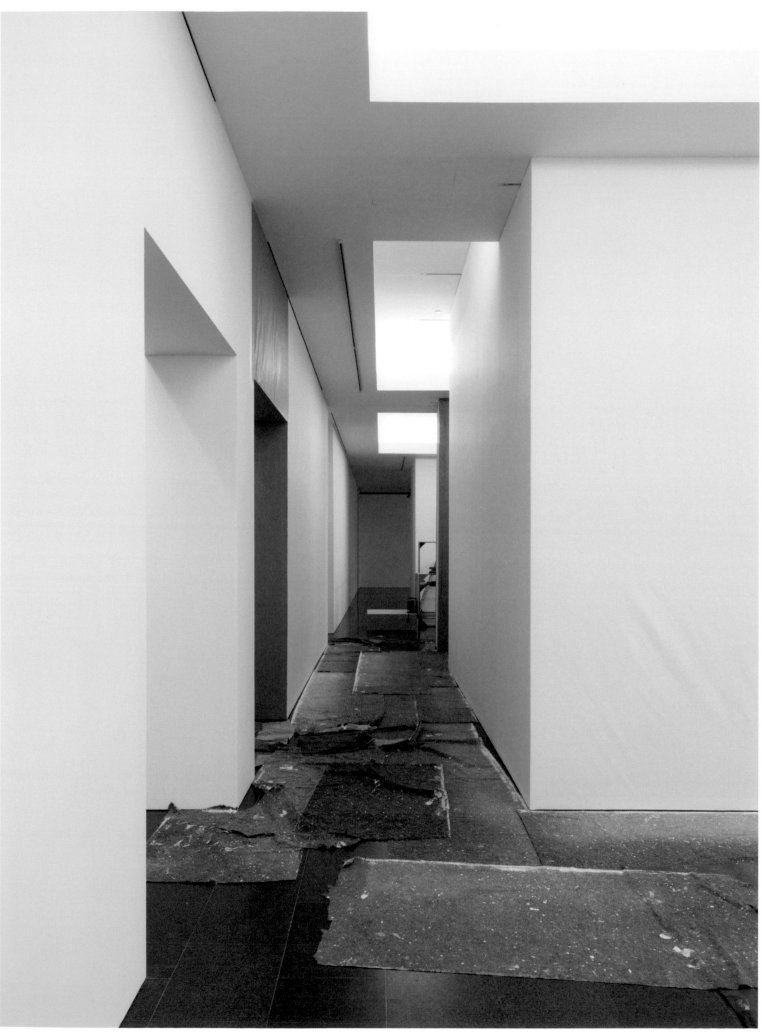

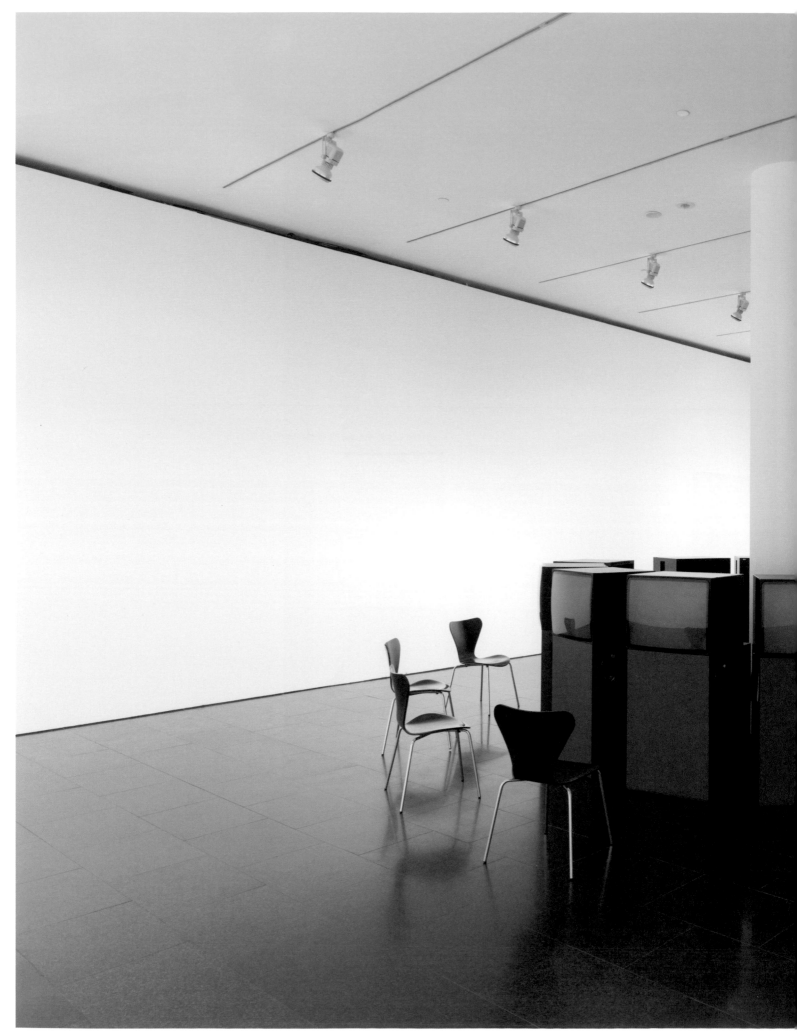

MACBA_0437

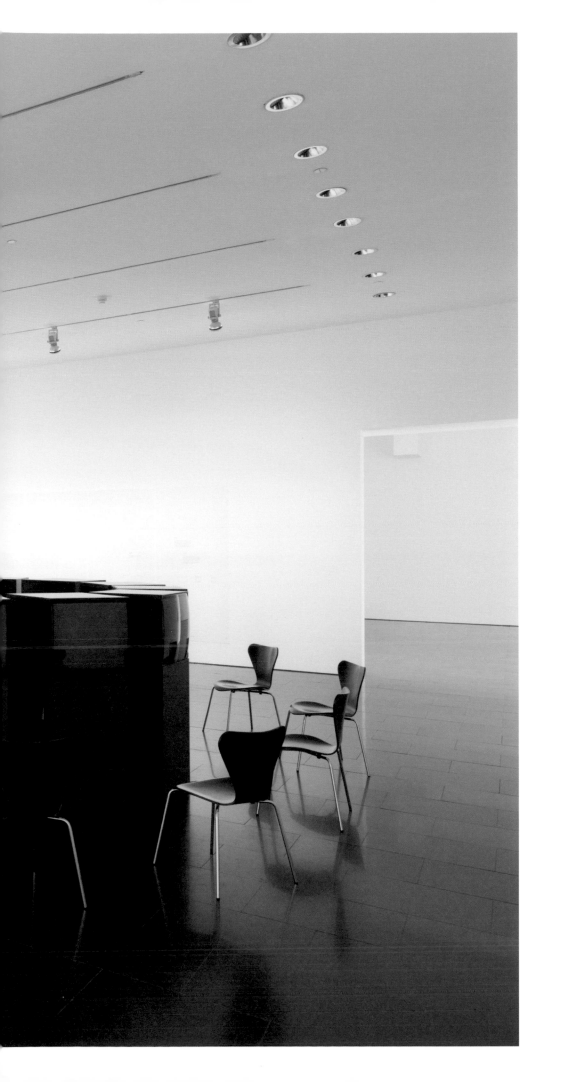

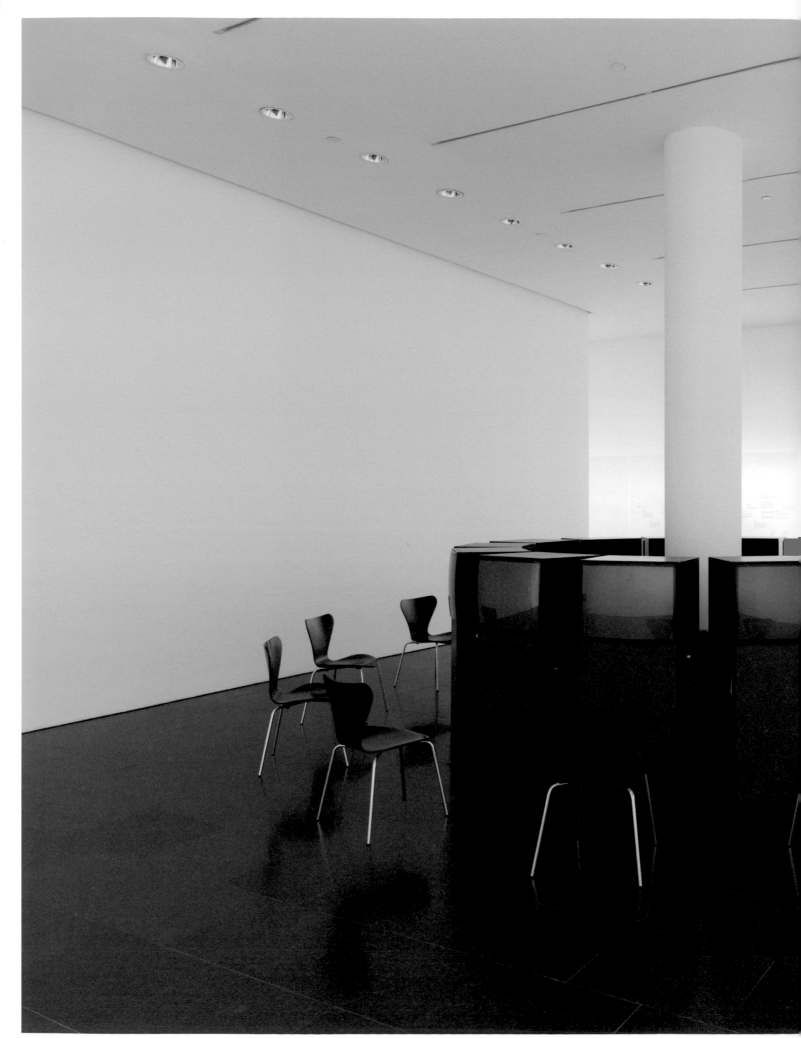

MACBA_0444

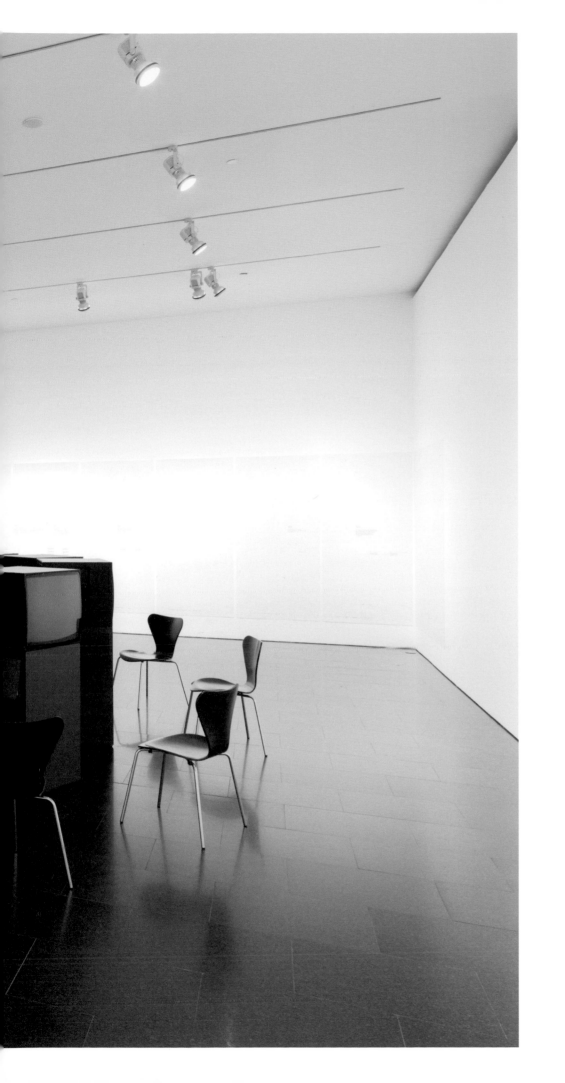

MACBA_0344

MACBA_0355

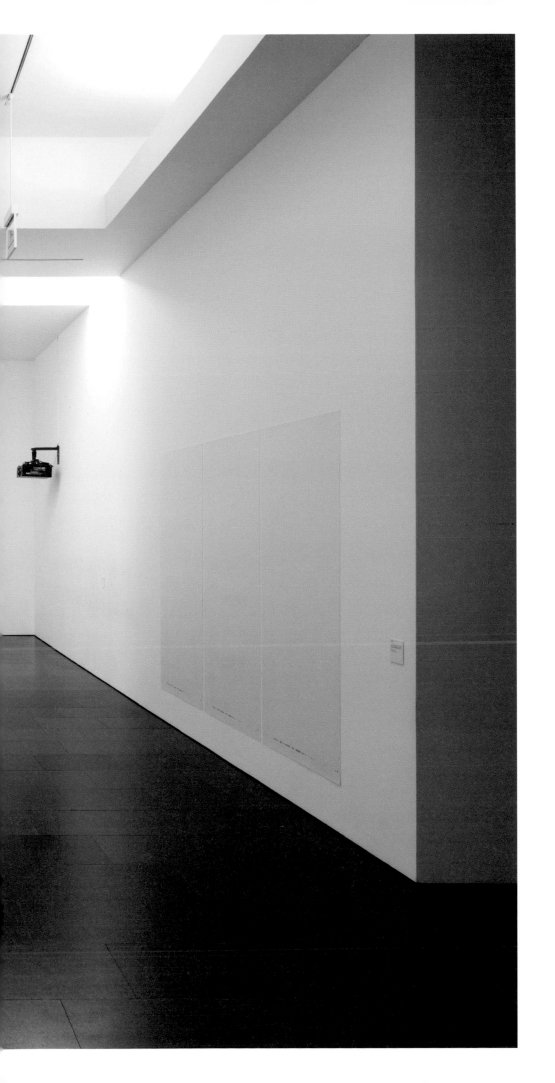

MACBA_0377

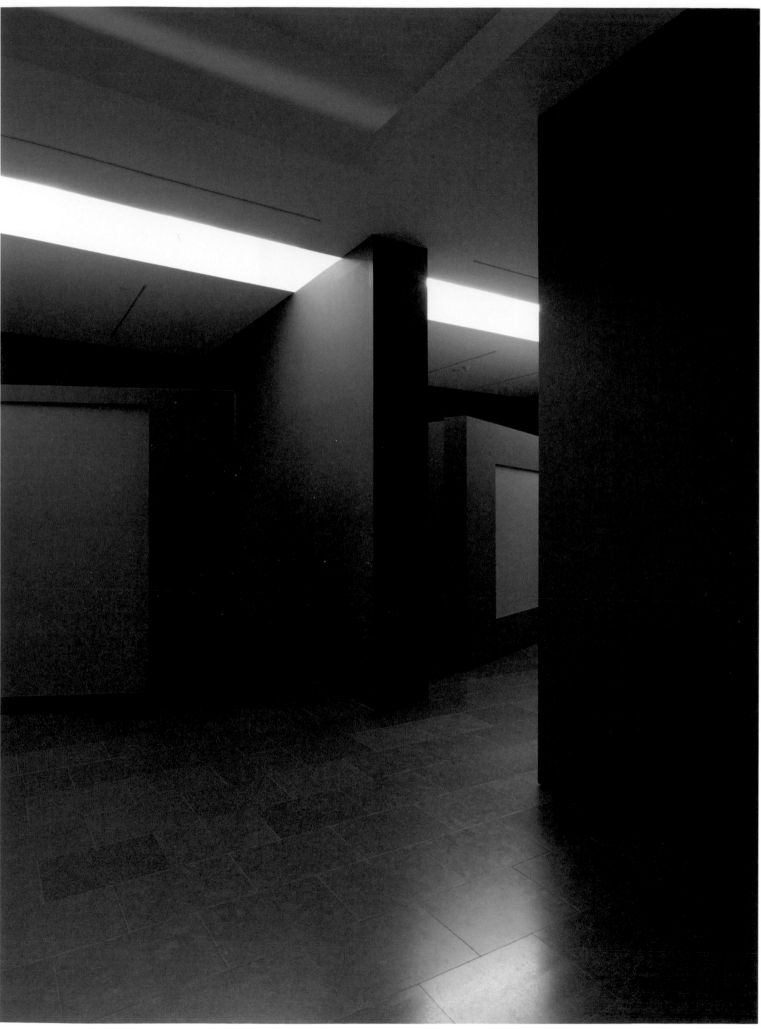

MACBA_0384

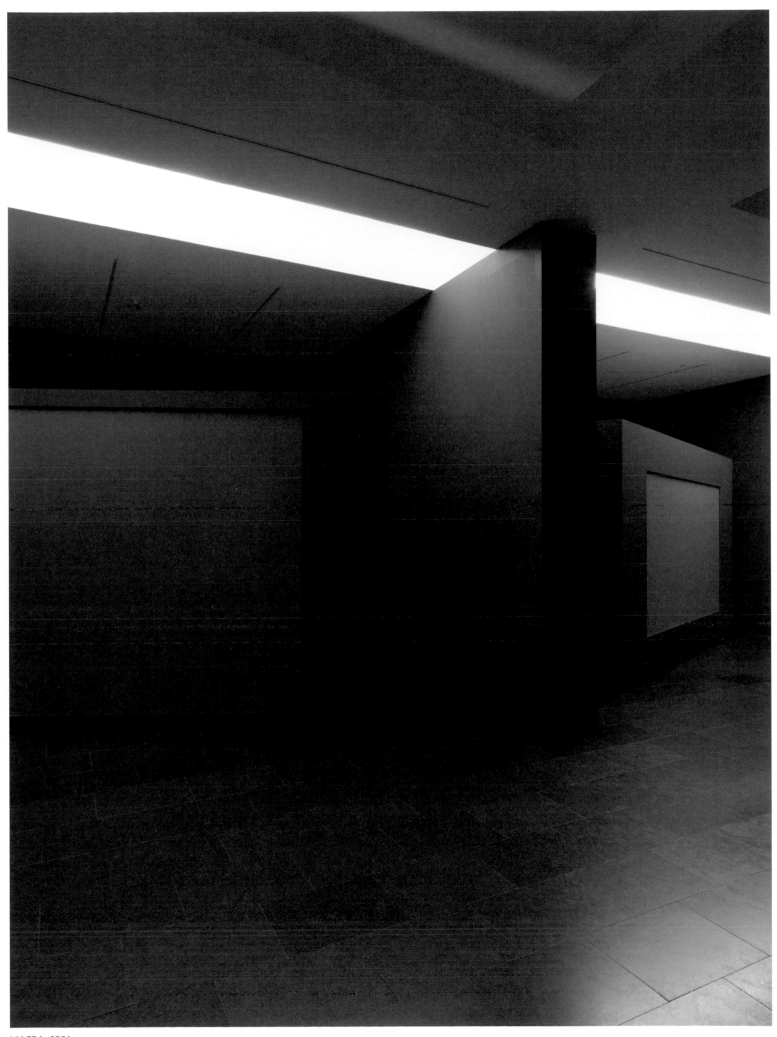

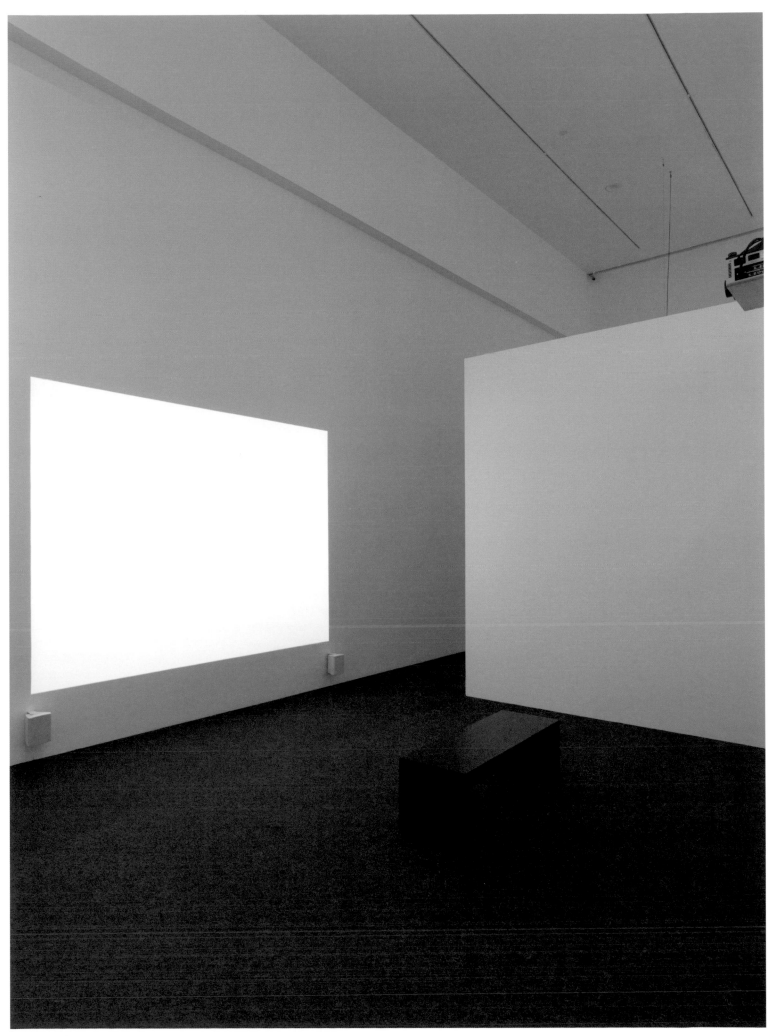

MACBA_0539

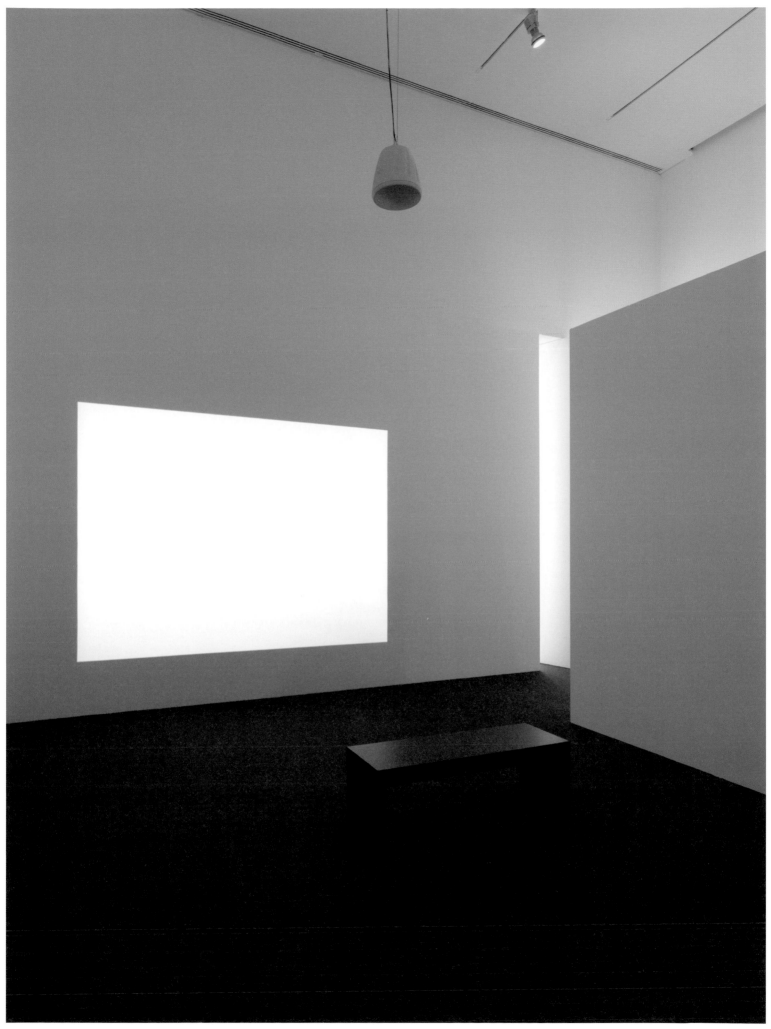

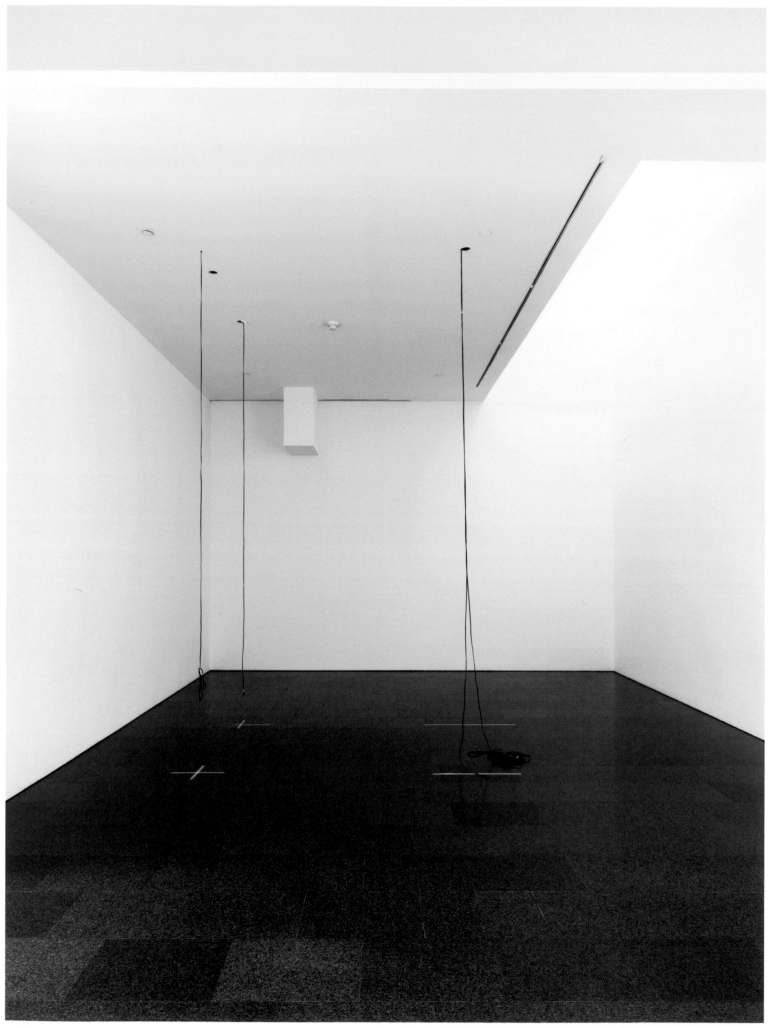

Luis Fernández-Galiano
L'art en l'espai públic. Cinc observacions i una coda

1. Placebos construïts

L'art avui no s'ubica en l'espai públic: el substitueix. La degradació contemporània de l'esfera pública, des de l'àmbit de l'opinió fins als espais urbans, es combat amb el placebo de l'art, un medicament fictici que, si no cura, almenys tranquil·litza. Tant a l'interior dels museus com a l'aire lliure de la ciutat, la dimensió arquitectònica de l'art, cada vegada més acusada, obeeix a l'afany d'augmentar la dosi per reemplaçar l'espai públic amb una imitació simbòlica que alleugi el dolor desorientat de la pèrdua. En els museus, que han sobreeixit dels recintes palatins i s'han estès per naus industrials obsoletes, el consum d'experiències ha demandat objectes artístics d'escala arquitectònica; i, a les ciutats, la fragmentació del teixit urbà en contenidors isolats ha forçat la mida de l'escultura per tal que adquireixi una dimensió que li permet competir amb el seu entorn dislocat, amb la qual cosa l'escultura s'ha acostat als mètodes i intencions de l'arquitectura.

Aquesta, al seu torn, sotmesa a l'exacció mediàtica de l'objecte icònic, ha imitat les maneres de l'art, fins al punt que no hi ha cap edifici emblemàtic que no es pugui descriure com a construcció escultòrica. Així, l'esforç escalar de l'art per fer sentir la seva veu en un paisatge ensordit per un guirigall de crits arquitectònics i l'afany simbòlic de l'arquitectura per adquirir l'estatus d'icona urbana produeixen una convergència entre aquestes dues pràctiques diverses que redueix l'espai públic –sigui l'interior del museu o l'exterior de la ciutat– a la condició de residu prescindible o escenari atzarós d'objectes afirmatius: s'alcen escultures arquitectòniques o construccions escultòriques per reemplaçar l'espai públic esvaït, i les seves estructures esmalten l'anòmia urbana com a signes identitaris, logotips ciutadans i destins de trajectes, atrets com llimadures de ferro per un camp magnètic.

Avui ningú sap molt bé què és això de l'art, fora de limitar-lo als objectes i pràctiques d'aquells que les institucions i els mitjans consideren artistes, però gairebé tots creiem tenir una idea justa d'allò que anomenem espai públic. Ara bé, també aquest terme és singularment imprecís, perquè comprèn des de les places de les ciutats fins als laberints de la xarxa, i tant en els entorns físics com en els virtuals les fronteres que separen l'àmbit públic del privat estan sotmeses a una revisió i debat constants: en l'aspecte material, perquè l'accessibilitat determina la naturalesa pública dels espais, i en moltes ocasions està limitada per barreres econòmiques o físiques; i en l'immaterial, perquè l'accés lliure a la informació que circula en aquesta esfera topa amb restriccions tècniques o jurídiques que redueixen el territori d'allò públic a uns canals codificats i intervinguts.

2. L'espai públic material i els seus límits

L'espai públic material –per distingir-lo així dels àmbits virtuals– no és només el dels parcs i places, sinó que també cal incloure en aquesta categoria els edificis oberts a la gent, sigui quin en sigui l'ús o finalitat, i això engloba estacions, galeries comercials o museus. Com ens va ensenyar Giambattista Nolli en el seu gran pla de la Roma del segle XVIII, que estenia l'espai públic a les naus de les esglésies, als claustres dels convents o als patis dels palaus, tan col·lectiu és l'interior del Panteó com la Piazza Navona. Per això, en el pla de Nolli, els àmbits accessibles dels grans edificis es representaven amb el mateix procediment gràfic que els jardins o els carrers, tots ells diferenciats del volum d'edificació privada residencial que forma el gruix del teixit urbà, densament ratllada per subratllar-ne la impenetrabilitat a la mirada dels estranys i a l'ús compartit, com a reducte que és de la intimitat.

D'una manera semblant, en la nostra època l'espai públic es prolonga en l'interior dels recintes esportius i d'oci, les institucions culturals o els grans magatzems –autèntics escenaris de la sociabilitat contemporània–, per no esmentar les infraestructures del transport, de l'intercanviador urbà a l'aeroport, que suporten la nostra mobilitat accelerada, rítmica o atzarosa. Ja fa temps que les trobades fortuïtes no es produeixen al carrer, sinó als supermercats o als museus, i potser per això no és raonable excloure aquests àmbits de la rúbrica pública, per molt que alguns d'ells siguin de propietat i gestió privada i d'altres, tot i ser de titularitat comunitària, exigeixin pagar una entrada o complir un requisit particular: ni el centre comercial vigilat per seguretat privada ni el centre d'art d'accés restringit poden situar-se al marge de l'espai públic, perquè la seva finalitat i dimensió són públiques.

És més discutible, al meu parer, incloure en l'àmbit públic els retalls urbans d'accés difícil i que amb prou feines tenen una funció, des de les rotondes de trànsit fins a les voreres de les vies urbanes, els residus de la planificació o les terres de ningú suburbials, espais que sovint han estat colonitzats per intervencions artístiques finançades amb la xavalla de les obres públiques, com un delme –o centèsim, caldria dir– que serveix de coartada cultural per ocultar, amb la seva fumarada d'embelliment retòric, la fractura de les continuïtats ciutadanes que sovint suposen les grans infraestructures. I, amb tot, és probable que sí que els haguem de considerar espais públics, perquè, si no són accessibles a la petja, ho són a la vista, i en aquesta mesura s'integren en el nostre paisatge compartit, per bé que moltes vegades només sigui a través dels vidres d'un vehicle que circula de pressa.

3. Espais versus objectes

Sigui com sigui que el delimitem, és evident que avui l'espai públic material està sotmès a un procés abrasiu que el desnaturalitza i el degrada, bé perquè els àmbits convencionals s'entreguen a l'explotació comercial o se subordinen a les

prioritats del trànsit automòbil, bé perquè als nous entorns els manquen les qualitats formals o la dignitat representativa per constituir-se com a recintes de la col·lectivitat. En aquest context, l'art pot fingir continuïtat amb l'estatuària de la lògia florentina, però en realitat té un paper molt diferent: el tòpic Henry Moore a la plaça davant de la seu bancària, el Chillida a la gespa que s'estén davant del museu o el Serra extraviat en un parc d'oficines són tant representacions del desig i expressions de l'absència com manifestacions de la voluntat d'excel·lència i testimonis melancòlics de la desaparició de la qualitat col·lectiva a la ciutat contemporània.

Els noms propis són, aquí, poc importants. Podem substituir Moore per Koons, Chillida per Turrell o Serra per Kapoor, i res canvia: en la majoria dels casos les obres d'art reemplacen la dimensió estètica i l'ambició formal de l'espai públic arquitectònic, que quan es descompon confia la seva salvació a unes restes del naufragi als quals s'aferra amb una esperança equívoca. Al capdavall, el que queda és una arquitectura que ja no genera espais sinó objectes, als quals s'afegeixen les peces artístiques que atorguen una visibilitat mediàtica i proporcionen legitimitat en l'àmbit intangible de la realitat virtual. L'arquitectura, privada de la seva funció representativa d'allò públic, transfereix aquest paper a les obres escultòriques, i el relleu es produeix tant en l'esfera immaterial de la comunicació com en el terreny físic de les construccions urbanes.

4. L'esfera virtual

L'espai públic immaterial o virtual, no cal dir-ho, té una importància extraordinària en el nostre temps, encara que es podria argumentar que sempre l'ha tingut: l'àgora atenenca era alhora un espai arquitectònic i un àmbit d'opinió, de tal manera que amb la mateixa paraula designem la plaça i l'assemblea. Però el fet que l'esfera pública es construeixi cada vegada més amb mitjans sense cap altra dimensió espacial que la merament virtual obliga a valorar de passada el que Habermas va definir com «l'esfera en què les persones privades es reuneixen en qualitat de públic», aquell àmbit de la vida pública on es forma l'opinió pública, que el filòsof acostuma a denominar «publicitat» i que històricament transita des dels fulls volanders de la reforma protestant o els llibres de la Il·lustració fins a la premsa i els mitjans de comunicació contemporanis, que culminen amb l'oceà inabastable i omnipresent de la xarxa.

És precisament en aquest nou camp de joc de la interacció social on avui es constitueix l'espai públic, on s'estableixen les fronteres sempre mudables entre els àmbits públic i privat, i on l'art intervé amb missatges o amb soroll. Ja siguin objectes físics representats o bé representacions imaginàries, les icones visuals circulen per les xarxes i en multipliquen l'eco fins que s'aglutinen en construccions fantasmàtiques i efímeres, que en la seva millor versió contenen l'alè del món i de l'època, i en la pitjor, imiten trivialment els àmbits que evoquen, sempre immersos en l'algaravia cacofònica del magma comunicatiu contemporani, que erosiona abrasivament qualsevol aliment simbòlic llançat a la gola digital.

bien porque los ámbitos convencionales se entregan a la explotación comercial o se subordinan a las prioridades del tráfico automóvil, bien porque los nuevos entornos carecen de cualidades formales o dignidad representativa para constituirse como recintos de la colectividad. En ese contexto, el arte puede fingir continuidad con la estatuaria de la logia florentina, pero en realidad juega un papel muy diferente: el tópico Henry Moore en la plaza frente a la sede bancaria, el Chillida en el césped que se extiende ante el museo o el Serra extraviado en un parque de oficinas son representaciones del deseo y expresiones de la ausencia, a la vez manifestaciones de la voluntad de excelencia y melancólicos testigos del desvanecimiento de la cualidad colectiva en la ciudad contemporánea.

Los nombres propios son aquí poco importantes. Podemos sustituir a Moore por Koons, a Chillida por Turrell o a Serra por Kapoor, y nada habrá cambiado: las obras de arte reemplazan en la mayor parte de los casos la dimensión estética y la ambición formal del espacio público arquitectónico, que al descomponerse confía su salvación a unos restos del naufragio a los que se aferra con esperanza equívoca. Al cabo, lo que resta es una arquitectura que ya no genera espacios sino objetos, a los que las piezas artísticas se añaden para otorgar una visibilidad mediática que suministre legitimidad en el ámbito intangible de lo virtual. La arquitectura, privada de su función representativa de lo público, transfiere ese papel a obras escultóricas, y el relevo se produce tanto en la esfera inmaterial de la comunicación como en el terreno físico de las construcciones urbanas.

4. La esfera de lo virtual

El espacio público inmaterial o virtual es, desde luego, de extraordinaria importancia en nuestro tiempo, aunque podría argumentarse que lo ha sido siempre: el ágora ateniense era a la vez un espacio arquitectónico y un ámbito de opinión, de suerte que con la misma palabra designamos la plaza y la asamblea. Pero la construcción creciente de la esfera pública usando medios sin otra dimensión espacial que la meramente virtual obliga a examinar de paso lo que Habermas definió como «la esfera en que las personas privadas se reúnen en calidad de público», ese ámbito de la vida pública donde se conforma la opinión pública, que el filósofo suele denominar «publicidad», y que históricamente transita desde las octavillas de la reforma protestante o los libros de la Ilustración hasta la prensa y los medios de comunicación contemporáneos, que culminan con el océano inaprensible y omnipresente de la red.

Es precisamente en este nuevo campo de juego de la interacción social donde hoy se conforma el espacio público, donde se establecen las fronteras siempre mudables entre lo público y lo privado, y donde el arte interviene con mensajes o con ruido. Sean objetos físicos representados o bien representaciones imaginarias, los iconos visuales circulan por las redes multiplicando su eco hasta aglutinarse en construcciones fantasmáticas y efímeras, que en su mejor versión incorporan el aliento del mundo y de la época, y en la peor remedan trivialmente

los ámbitos que evocan, en todo caso inmersos en la algarabía cacofónica del magma comunicativo contemporáneo, que erosiona abrasivamente cualquier alimento simbólico arrojado a sus fauces digitales. Si el espacio público se ha desdibujado y degradado en el mundo material, no otra cosa ha sucedido en el ámbito inmaterial de la comunicación y la opinión.

El encuentro o diálogo entre arquitectura y arte, con su progenie de arquitecturas escultóricas y esculturas monumentales, ha hecho rebotar sus ecos en la red, dando lugar a una nueva generación de imágenes que se difunden y perciben como espectáculo. Lo que Hal Foster denomina «el complejo arte-arquitectura» es una fusión disciplinar cuyos frutos equívocos parecen más impulsados por los mecanismos de la notoriedad y la visibilidad mediática que por la exploración de territorios mestizos y la búsqueda de fertilizaciones cruzadas. Si la fatiga con la endogamia disciplinar invita a visitar nuevos campos, estas expediciones resultan solo fértiles si se realizan desde la sólida base de una práctica específica: aunque lo nuevo emerge abruptamente a través de las grietas y las fallas de la corteza, necesitamos construir nuestro paisaje de referencias sobre el soporte firme de una placa tectónica, se llame esta arquitectura o arte.

5. Sumisión o displicencia

Llamado a reemplazar con un placebo icónico el espacio público que se desvanece, la estrategia del arte puede oscilar entre la sumisión y la displicencia: exacerbar su condición espectacular con gestos pregnantes que no rehúsen emplear la imaginería popular del parque de atracciones; o refugiarse ensimismadamente en sus geometrías herméticas, usando formas exactas y autorreferentes producto del cálculo. Dos realizaciones artísticas recientes, ambas de dimensión arquitectónica, sirven para ilustrar esas actitudes contrapuestas, y acaso también para arrojar luz sobre el papel del arte en el espacio público. Una es, inevitablemente, la torre *Orbit* de Londres, levantada por Anish Kapoor junto al estadio olímpico con el propósito de convertirse en el emblema de los Juegos Olímpicos de 2012; la otra es la denominada *Mae West*, una torre construida en Múnich por Rita McBride para servir de hito en una zona anónima de la ciudad.

La obra de Kapoor, diseñada junto con el ingeniero Cecil Balmond, es una estructura de 115 metros de altura y 1.400 toneladas de peso que permite el acceso del público a un mirador, y que enrosca en torno a su vástago unas cenefas trianguladas de acero que se elevan y retuercen como fragmentos de una montaña rusa. Columna de Trajano del siglo XXI para el alcalde Boris Johnson, y compendio de las torres de Babel, Eiffel y Tatlin para el artista, la ahora bautizada como torre *ArcelorMittal Orbit* para honrar al fabricante de acero que la financia es en realidad un icono vacuo, que aspira a convertirse en monumento memorable, lugar de atracción turística y símbolo espectacular de un evento a través de unos alardes estructurales ridículos, indignos del artista que nos dio la *Cloud Gate* en el Millennium Park de Chicago, el *Marsyas* de la Tate londinense

2. The material and its limits

The material public space – to distinguish it from the virtual sphere – is not only that of parks and squares, because to this category we must also add buildings open to the public, whatever their use or aim might be, and this includes stations, commercial galleries, and museums. As Giambattista Nolli showed us in his great plan of eighteenth-century Rome (which expanded the public space to include the naves of churches, the cloisters of convents, and the patios of palaces), the interior of the Pantheon is as collective as the Piazza Navona. The same graphic technique is thus used to represent accessible areas of great buildings as gardens or streets, all of them differentiated from the bulk of the private residential buildings that form the main body of the urban fabric, thickly scored in Nolli's plan so as to underline their impenetrability to the gaze of foreigners and to shared use, as the fortress of intimacy that ultimately they are.

Similarly, in our own time the public space is extending into sports and leisure buildings, cultural institutions, and big department stores – genuine sites of contemporary sociability – not to mention the transport infrastructures, from the urban interchange to the airport, that sustain our accelerated, rhythmical, or random mobility. For a long time now casual encounters have taken place not in the street, but in supermarkets or museums, and perhaps for this reason it is not unreasonable to include these zones under the heading of "public," despite some of them being privately owned or managed and others, even though they are owned by the community, charging an entrance fee or demanding that a particular requirement be fulfilled. Neither the shopping center with private security nor the art center with restricted access can situate themselves at the margins of the public space, because their aim and perspective is public.

More debatable, I believe, is the notion of including in the public sphere those urban remnants with almost no function and debatable access, from roundabouts to grass verges, vestiges of planning or suburban no-man's-lands. These are all spaces that have been frequently colonized by artistic interventions financed with the small change left over from public works, like a tithe – or a hundredth, to give it a more apt name – that serves as a cultural alibi, obscuring with its hyperbolic smokescreen the fracturing of urban cohesion that large infrastructure often implies. And yet all the same, we probably should consider them public spaces, because while they are not accessible on foot they are with the gaze, and so insert themselves into our shared landscape, despite the fact that this frequently only occurs through the windows of a vehicle speeding past.

3. Spaces versus objects

However we delimit the material public space, it is clear that today it is subject to a process of erosion that denaturizes and degrades it, either because

conventional spheres are being handed over to commercial exploitation or subordinated to the priorities of road traffic, or because the new surroundings lack the formal qualities or representative status to set themselves up as collective arenas. In this context, art can feign continuity with the statuary of the Florentine Loggia, but in reality it plays a very different role: the clichéd Henry Moore in the square outside the bank headquarters, the Chillida on the lawn in front of the museum, or the stray Serra in the business park are representations of desire and expressions of absence, at once manifestations of a desire for excellence and melancholy witnesses to the disappearance of the communal quality of the contemporary city.

Names are of little importance here. We could substitute Moore for Koons, Chillida for Turrell, or Serra for Kapoor, and nothing would change: in the majority of cases the artworks replace the aesthetic dimension and formal ambition of the architectural public space, which, as it deteriorates, entrusts its salvation to a few pieces of the wreckage to which it clings with misplaced hope. In the end, what remains is an architecture that no longer generates spaces but objects, to which artistic pieces are added so as to confer a media visibility that provides legitimacy in the intangible sphere of the virtual. Deprived of its representative public function, architecture transfers this role to sculptural works, and the substitution occurs as much in the immaterial sphere of communication as in the physical terrain of urban edifices.

4. The virtual sphere

The immaterial or virtual public space is, incidentally, of extraordinary importance in our time, although it could be argued that it has always been: the Athenian Agora was simultaneously an architectural space and a space for opinion, meaning we use the same word to denote the square and the assembly. But the increasing construction of the public sphere using merely virtual means obliges us to examine what Habermas defined as "the sphere of private people come together as a public," that sphere of public life where public opinion is shaped and which the philosopher tends to denominate "publicness" or "publicity," and which historically moves from the pamphlets of the Protestant Reformation or the books of the Enlightenment to the press and contemporary media, culminating in the elusive and omnipresent ocean of the internet.

It is precisely in this new playing field of social interaction in which the public space is shaped, where the ever-shifting borders between public and private are established, and where art intervenes with messages or noise. Whether they are physically represented objects or imaginary representations, visual icons circulate in the net increasing their impact before coming together in fantastic, ephemeral constructions, which at their best incorporate the spirit of the world and of the period and at their worst trivially ape the spheres they evoke, all of them immersed in the discordant cacophony of contemporary communicative magma, which eats away at any symbolic sustenance thrown into its digital

maw. If the public space has become blurred and degraded in the material world, nothing less has happened in the immaterial world of communication and opinion.

The encounter or dialogue between architecture and art, with their progeny of sculptural architecture and monumental sculptures, has sent its echoes reverberating around the web, giving rise to a new generation of images that are spread and perceived as spectacle. What Hal Foster calls "the art-architecture complex" is a disciplinary fusion whose ambiguous fruits seem more inspired by the mechanisms of notoriety and media visibility than by an exploration of hybrid territories and a search for cross-fertilization. If a fatigue with interdisciplinary inbreeding invites us to visit new fields, these expeditions only prove to be fertile if they are carried out from the solid foundation of a specific practice: although the new does burst out of the cracks and flaws in the earth's crust, we need to construct our landscape of references on the firm ground of a tectonic plate, whether this is called architecture or art.

5. Subservience or indifference

Called upon to replace the vanishing public space with an iconic placebo, the strategy of art might swing between subservience and indifference: exacerbating its spectacular condition with incisive gestures that don't shrink from employing the popular imagery of the theme park; or sheltering pensively in its hermetic geometries, using calculatedly exact and self-referential forms. Two recent artistic projects, both of architectural dimensions, serve to illustrate these opposing positions, and also perhaps to throw light on art's role in the public space. One is, inevitably, the *Orbit* tower in London, built by Anish Kapoor next to the Olympic Stadium with the aim of becoming the emblem of the 2012 Olympic Games; the other is the tower known as Mae West, built in Munich by Rita McBride to serve as a landmark in a non-descript area of the city.

Kapoor's work, designed together with the engineer Cecil Balmond, is a 115-meter-high, 1400-ton structure with a public viewing platform, and around whose stem uncoils a series of looping steel trusses that soar and twist like fragments of a roller coaster. A twenty-first century Trajan's Column for mayor Boris Johnson – and a combination of the towers of Babel, Eiffel, and Tatlin for the artist – the construction that has now been christened the *ArcelorMittal Orbit Tower* to credit the steel manufacturer who financed it is in reality a hollow icon, which aspires to become a memorable monument, a tourist attraction, and spectacular symbol of an event by means of a few ridiculously ostentatious structural flourishes, unworthy of the artist who gave us the *Cloud Gate* in Chicago's Millennium Park, the *Marsyas* at Tate Modern in London, and *Leviathan* in the Grand Palais in Paris, and equally unworthy of the innovative engineer who is endorsing it.

In contrast, McBride's piece, whose 52-meter tower above a roundabout, uses the geometrical rigor of a regular surface – the hyperbolic hyperboloid –

to construct with scarcely 57 tons of carbon fiber a monumental landmark that alleviates the urban anomie with a decisive yet light form that explains itself through what it is made of, alluding mutely to other functional structures with no ethics other than those of reason and no aesthetics other than those of necessity. Although the artist, displaying her imaginative talent and literary élan, named it after a voluptuous North American actress, the Munich tower derives its fascination from a structural clarity shared with so many other industrial constructions – such as those photographed with cold documentary objectivity by Bernd and Hilla Becher – and like them it shares the condition of being public because it alludes to what we have in common.

Coda: shared geometries

And this might be, perhaps, the role of art in a public space in crisis: not so much to substitute it with media icons that exalt the singularity of an unnatural place, but rather silent structures that celebrate the generic nature of new urban territories, whose vague anonymity can be understood as the spatial expression of mass democracy. In this way, instead of pretending that the public space survives as a collective spectacle, we could reconcile ourselves to its loss by monumentalizing rational forms that express with laconic precision that which unites us, and in these geometries we all share we could find serenity, and maybe comfort. When all one hears around one is shouts, it becomes appropriate to suggest whispers. Listen to them.

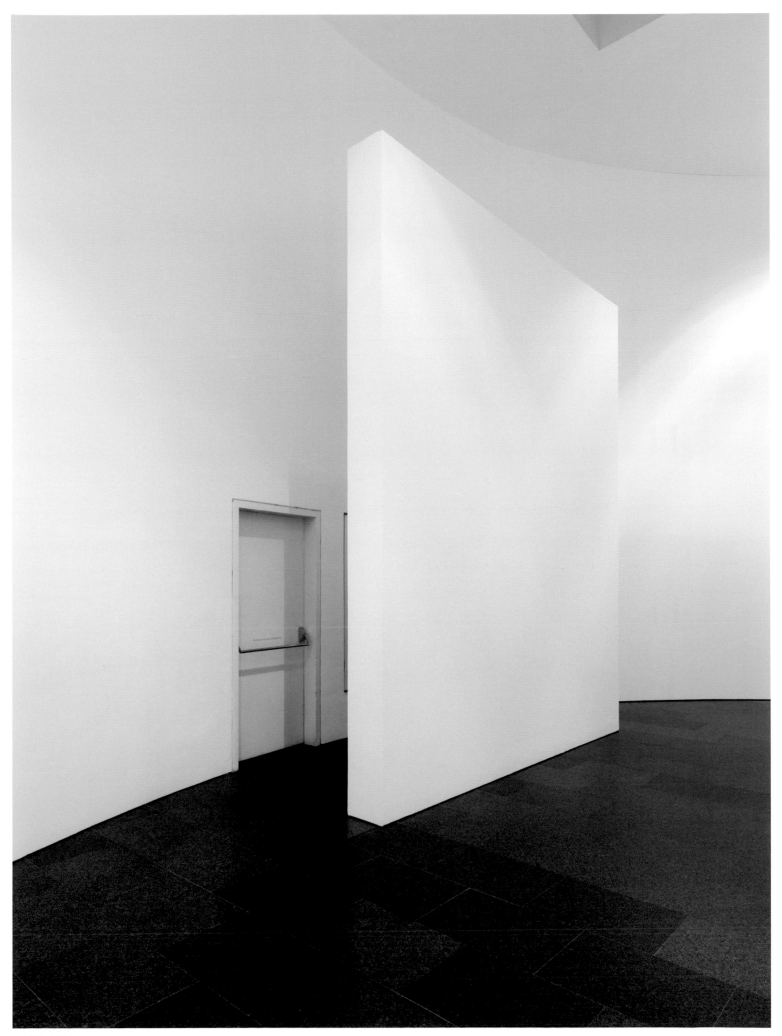

MACBA_1464

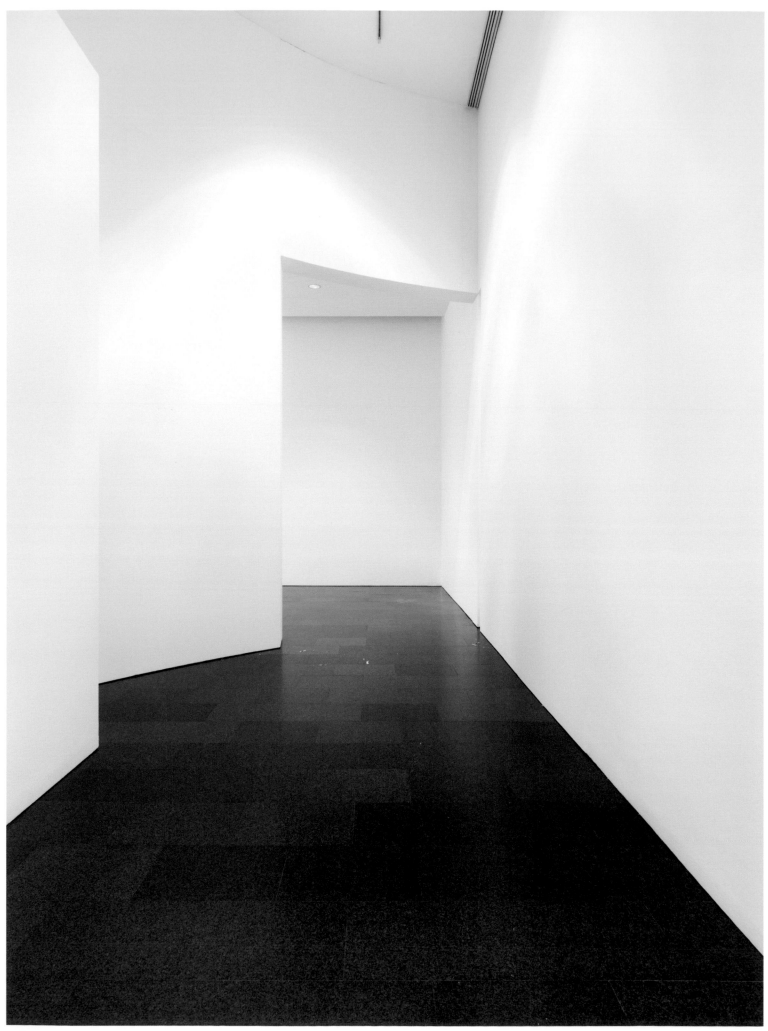

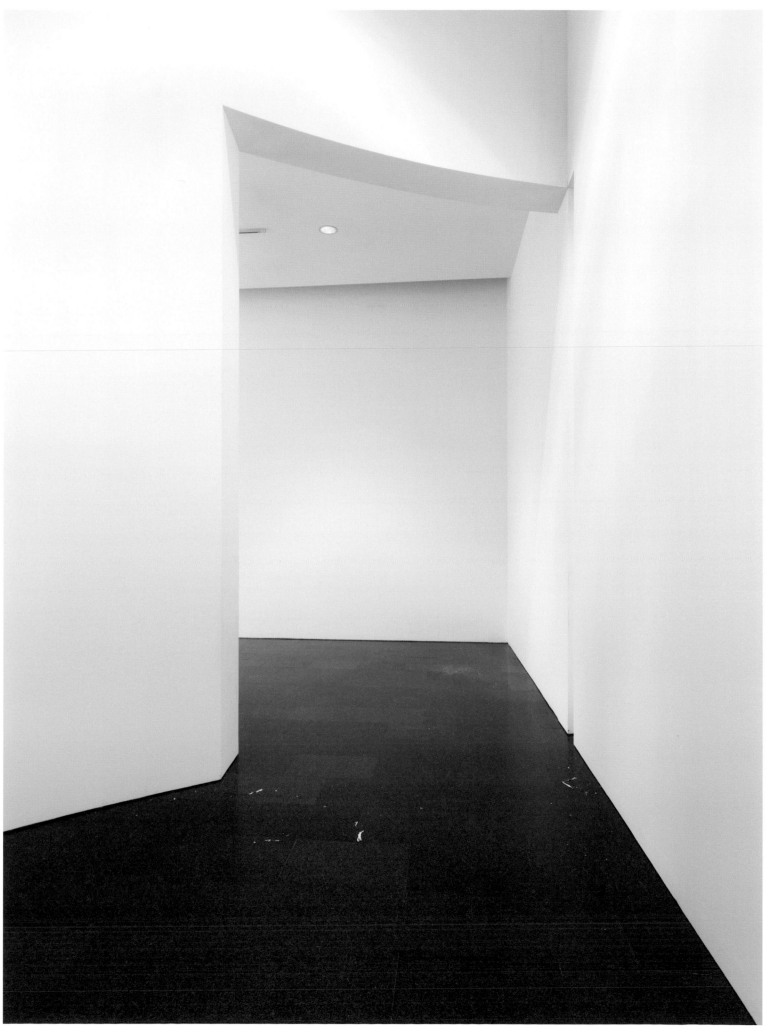

MACBA_1424

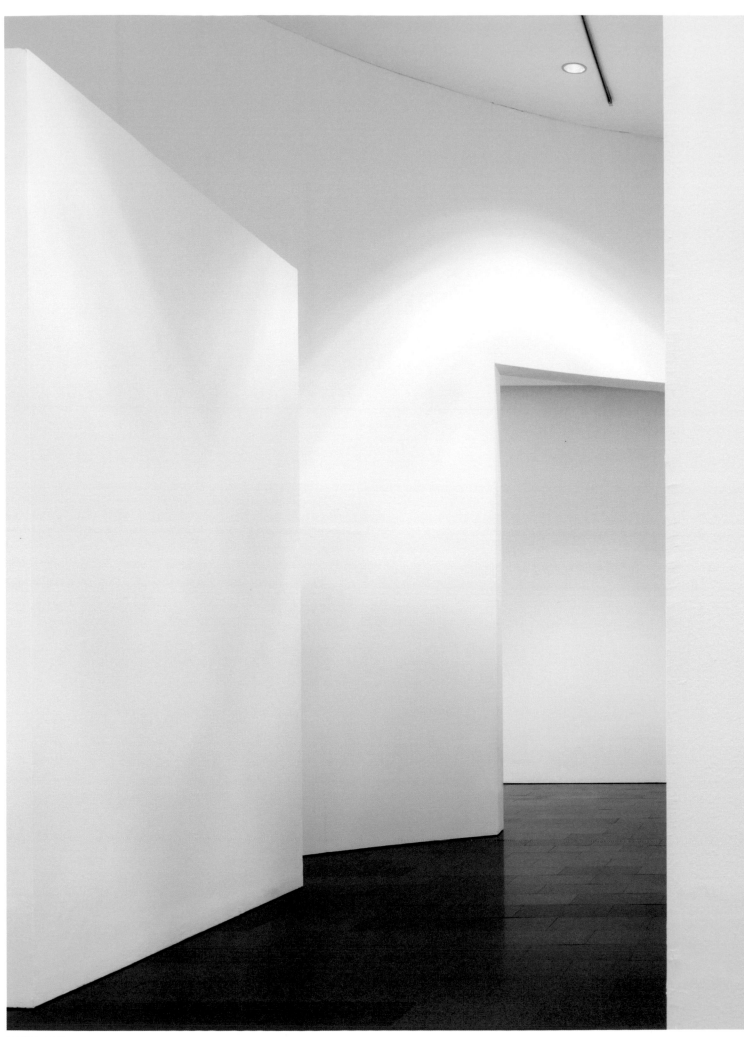

MACBA_1449

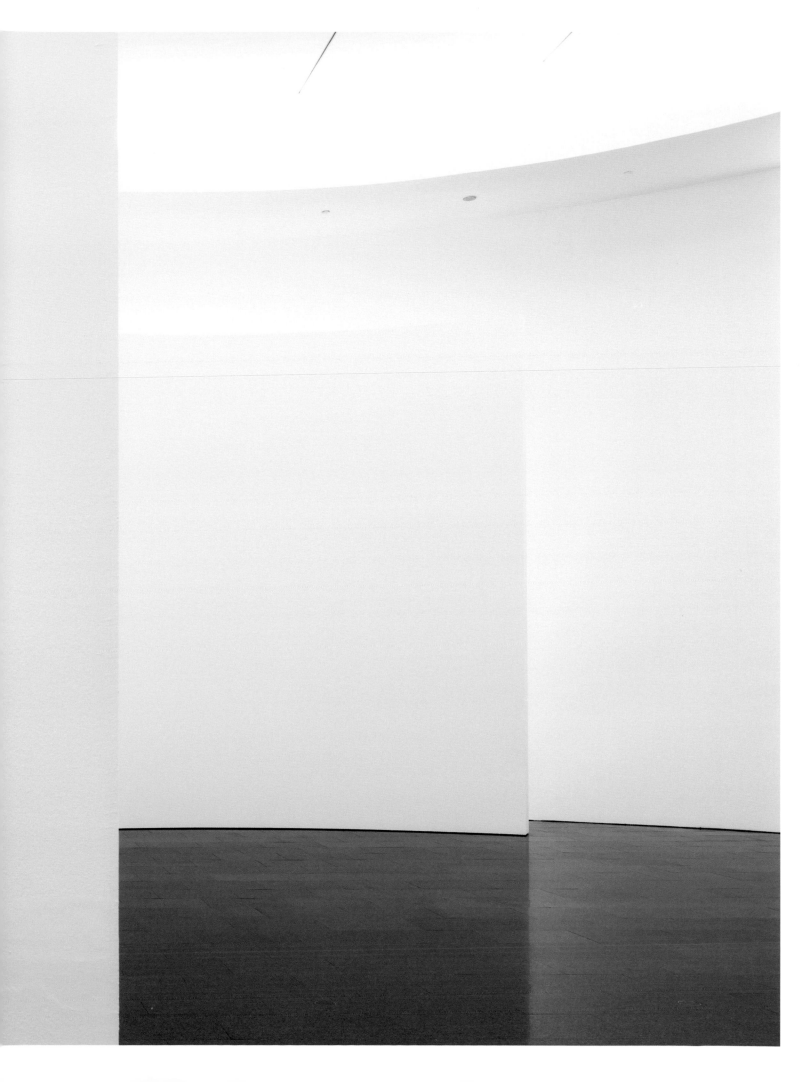

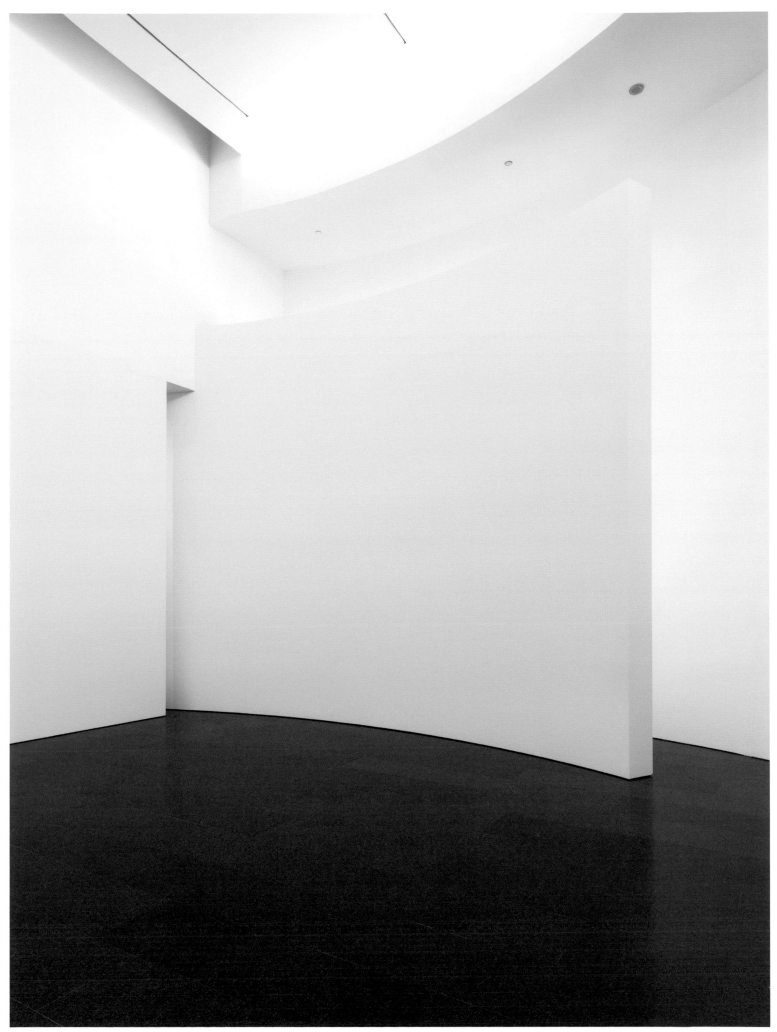

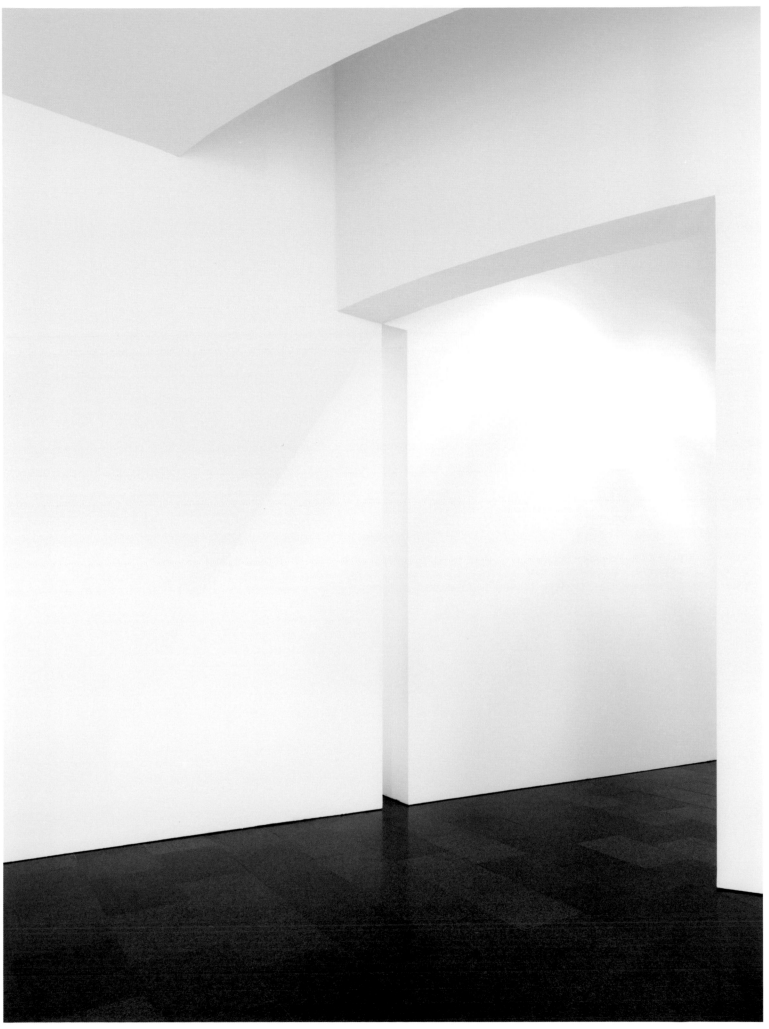

MACBA_1542

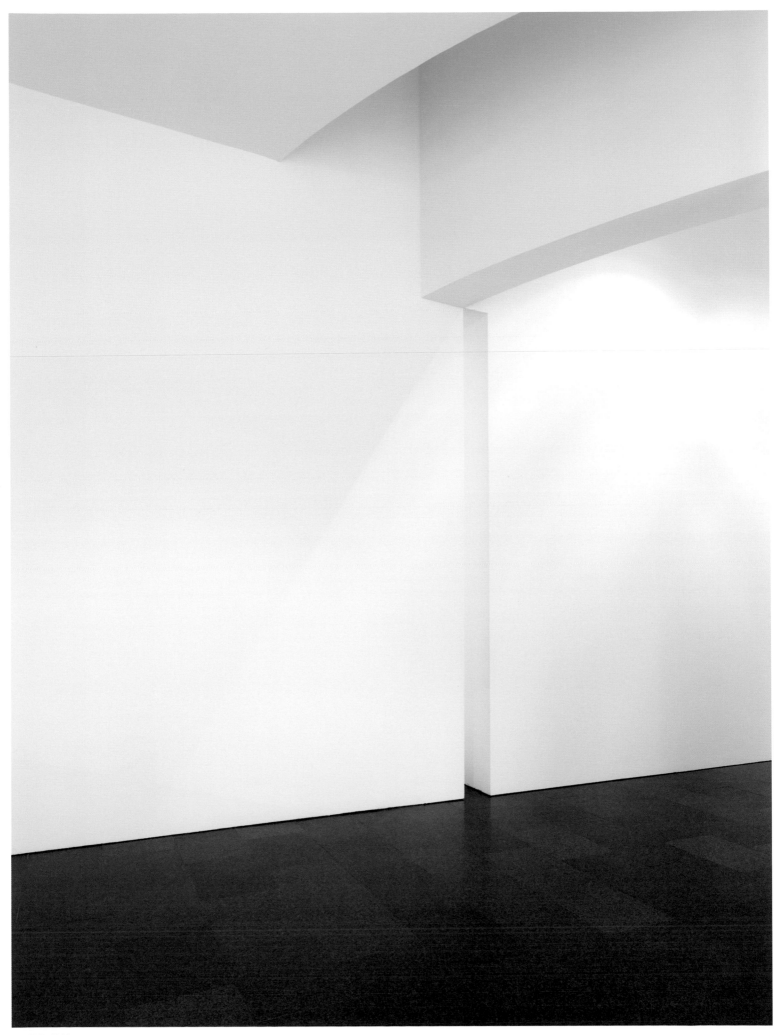

MACBA_1541

MACBA_1547

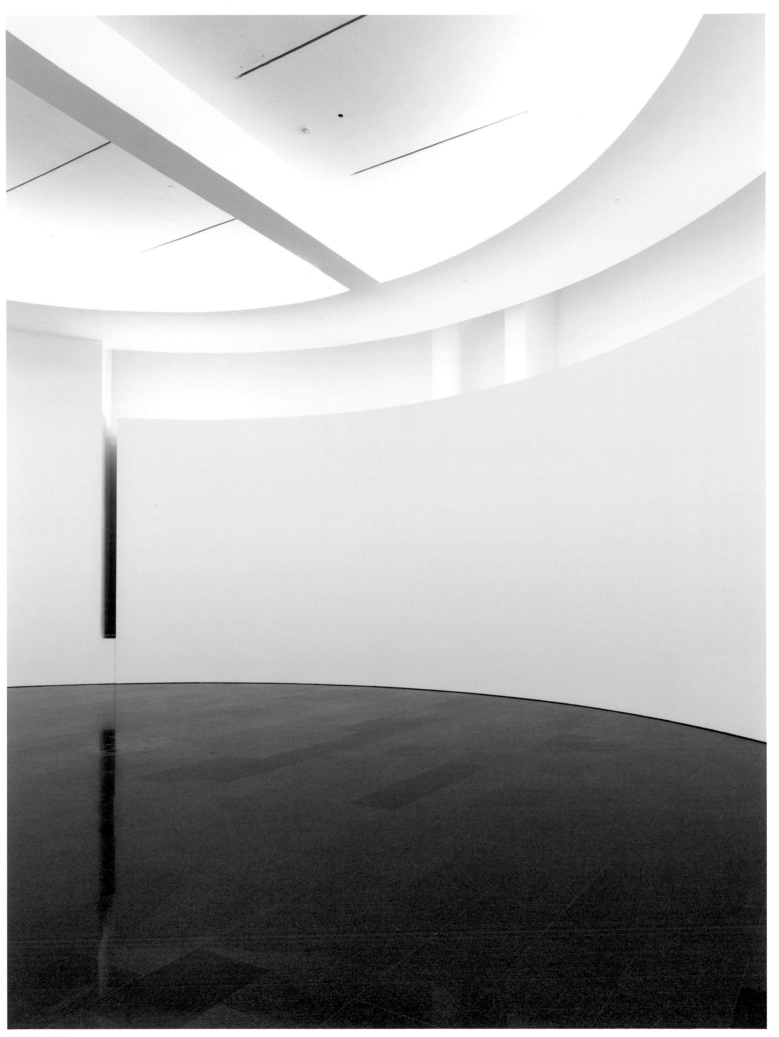

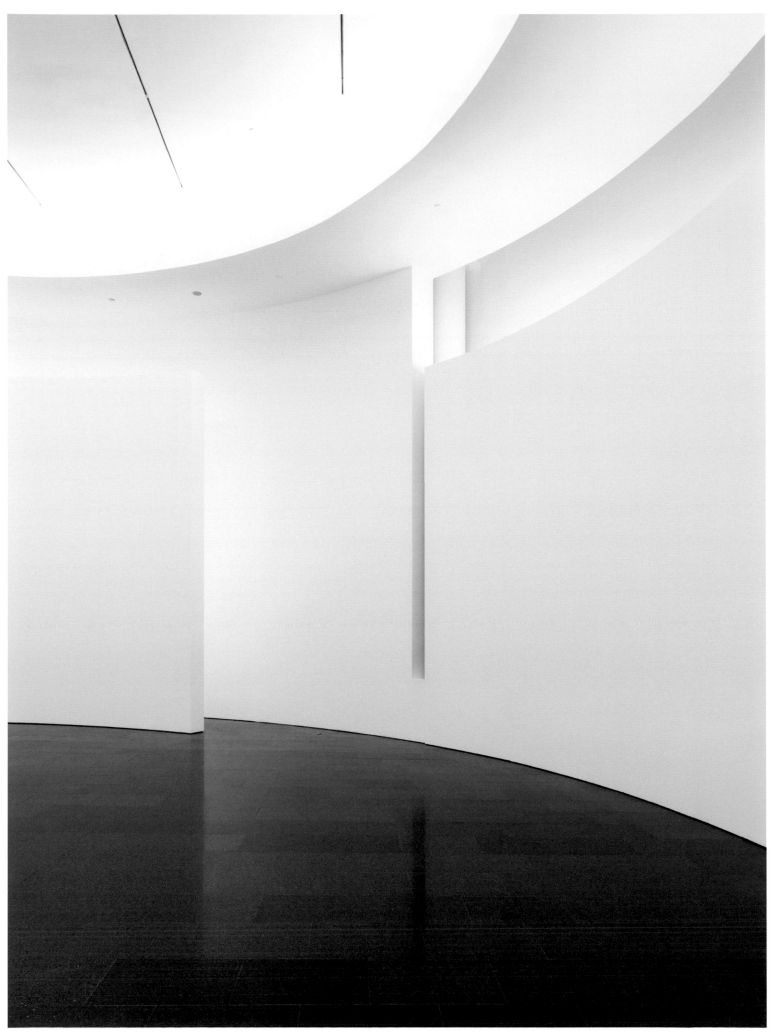

MACBA_1397

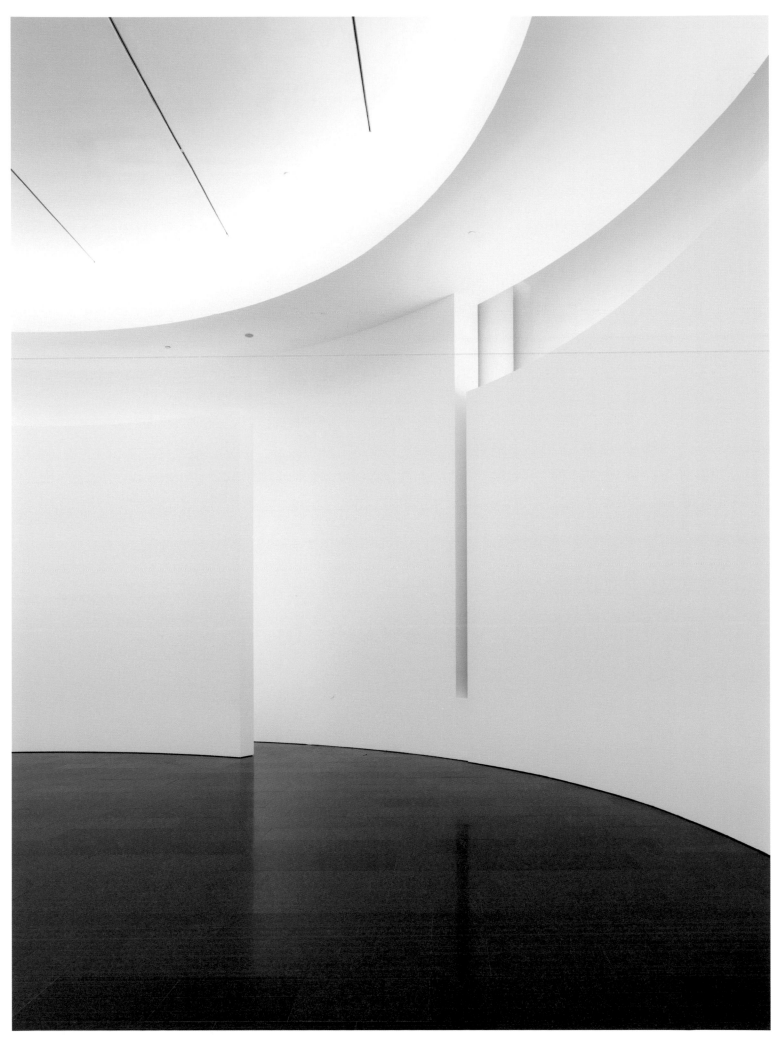

MACBA_1404

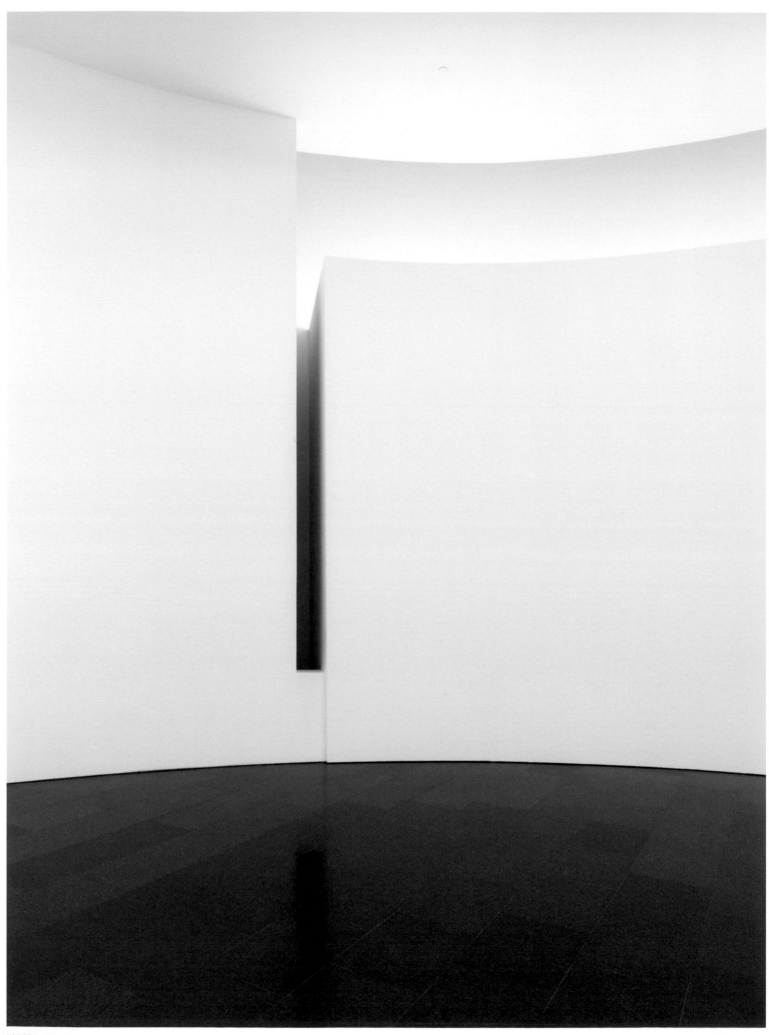

MACBA_1478

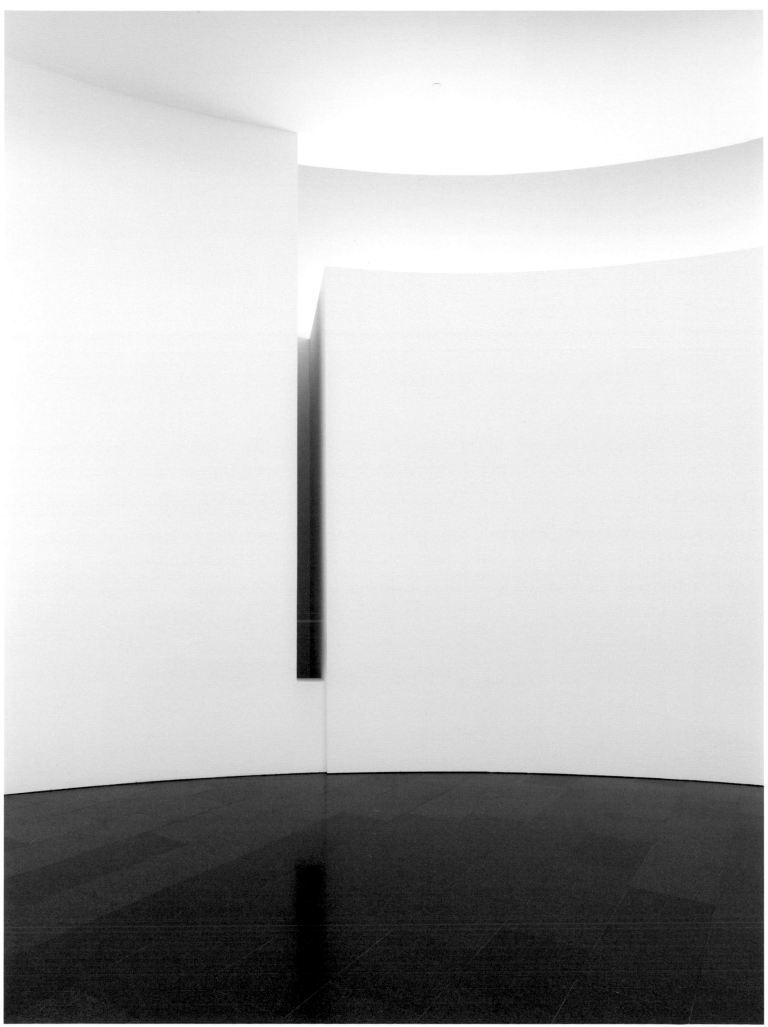

MACBA_1482

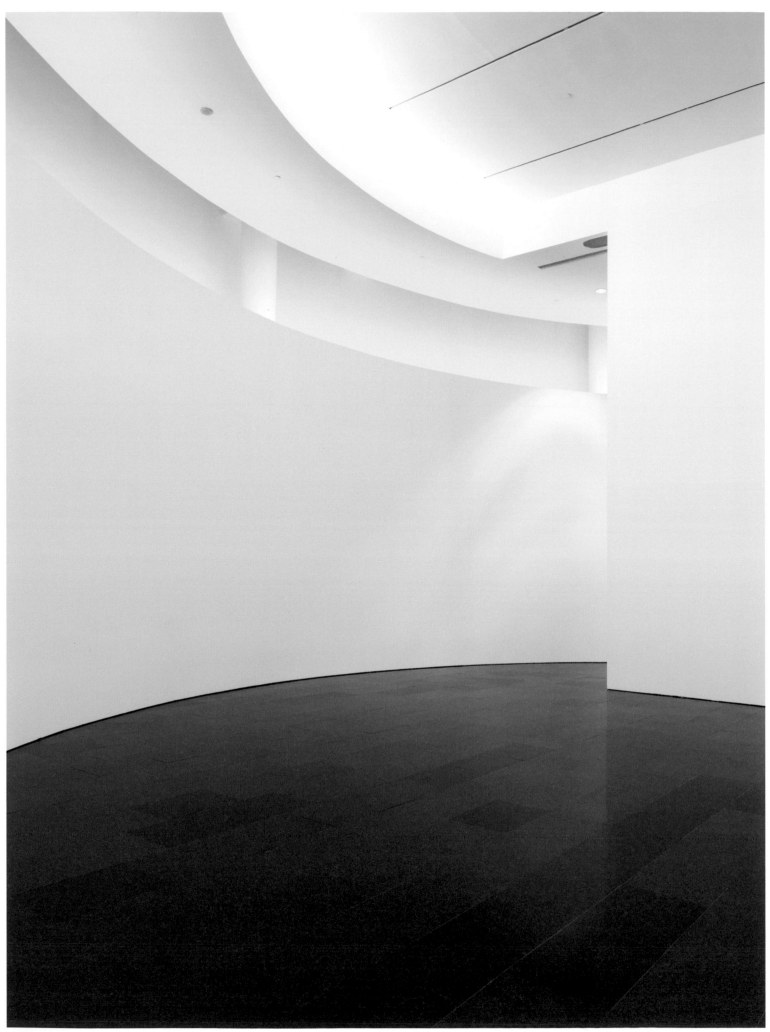

MACBA_1500

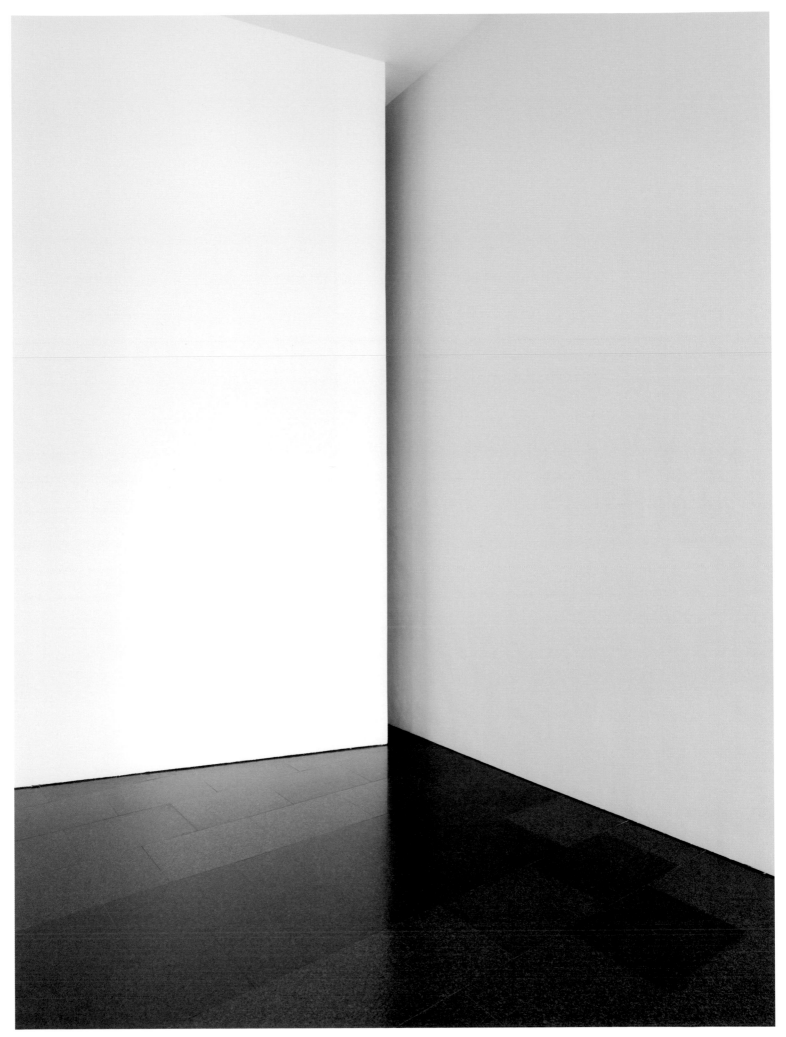

MACBA_1533

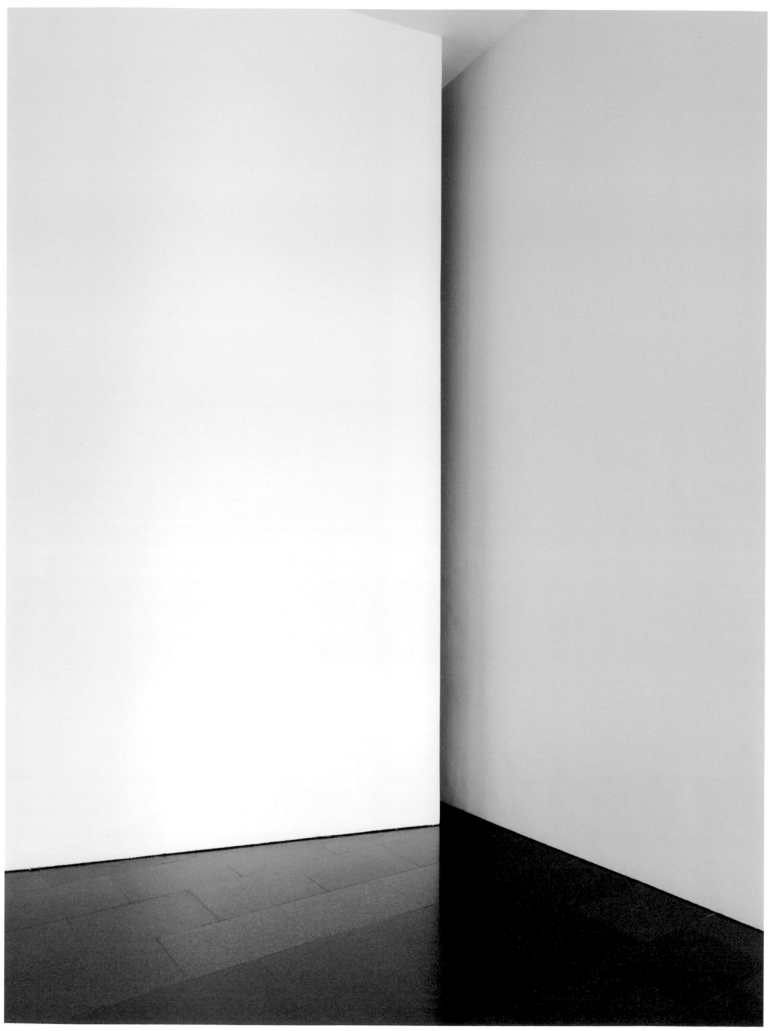

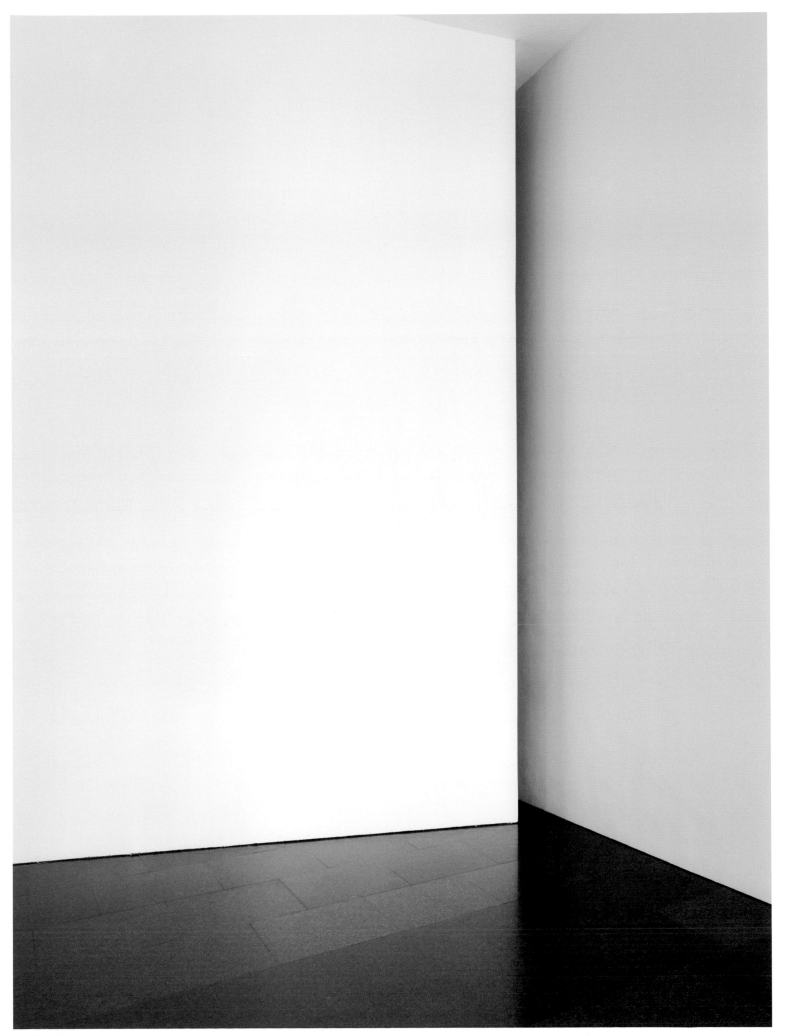

MACBA_1530

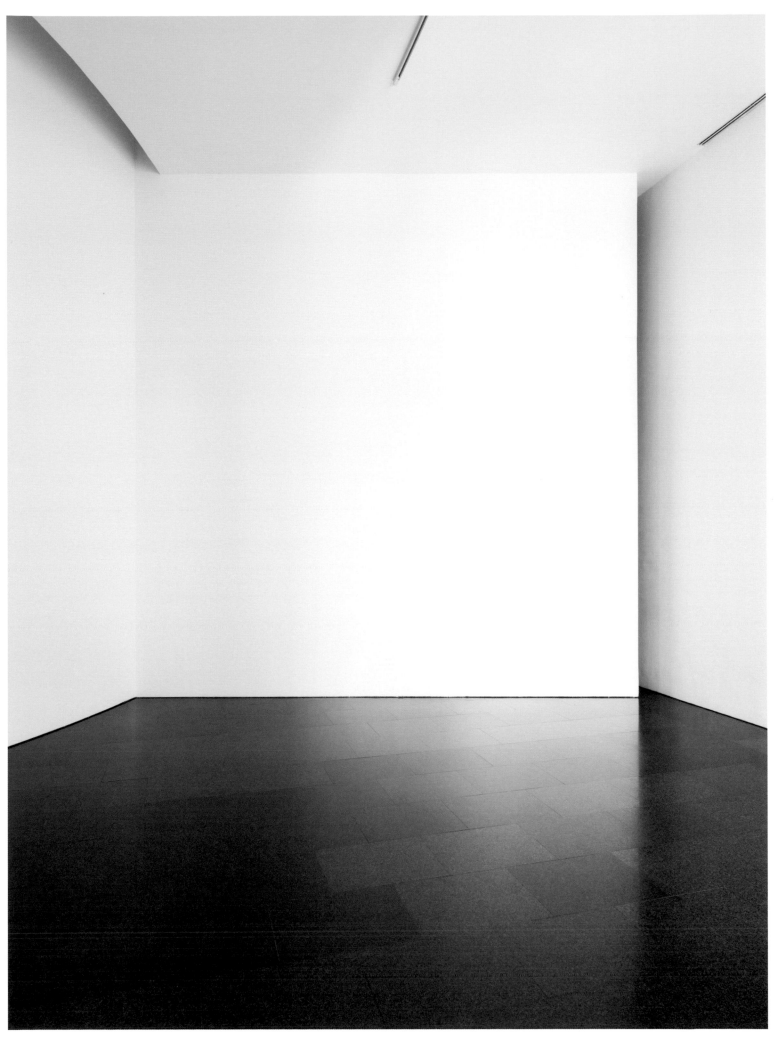

MACBA_1522

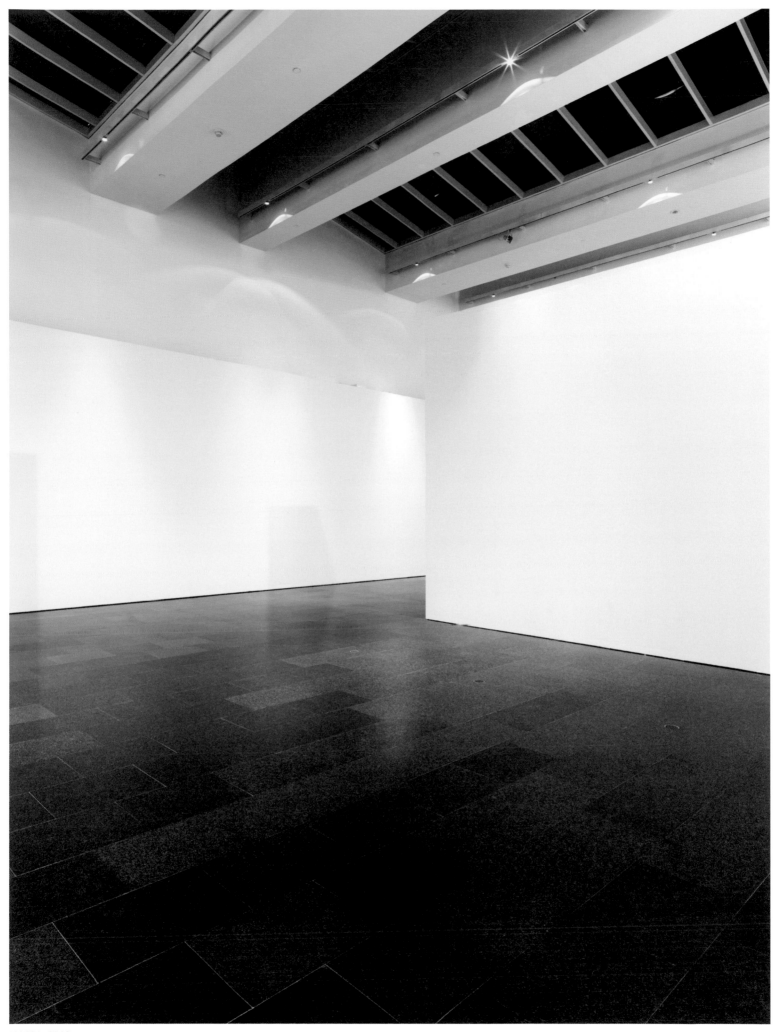

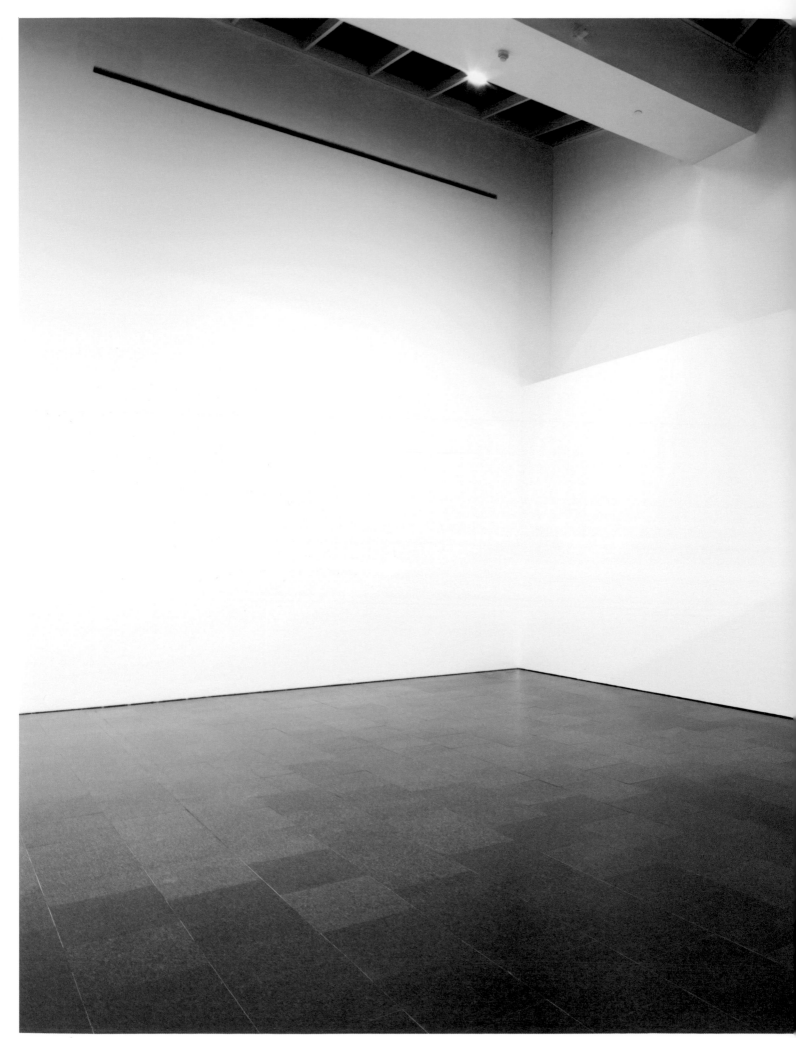

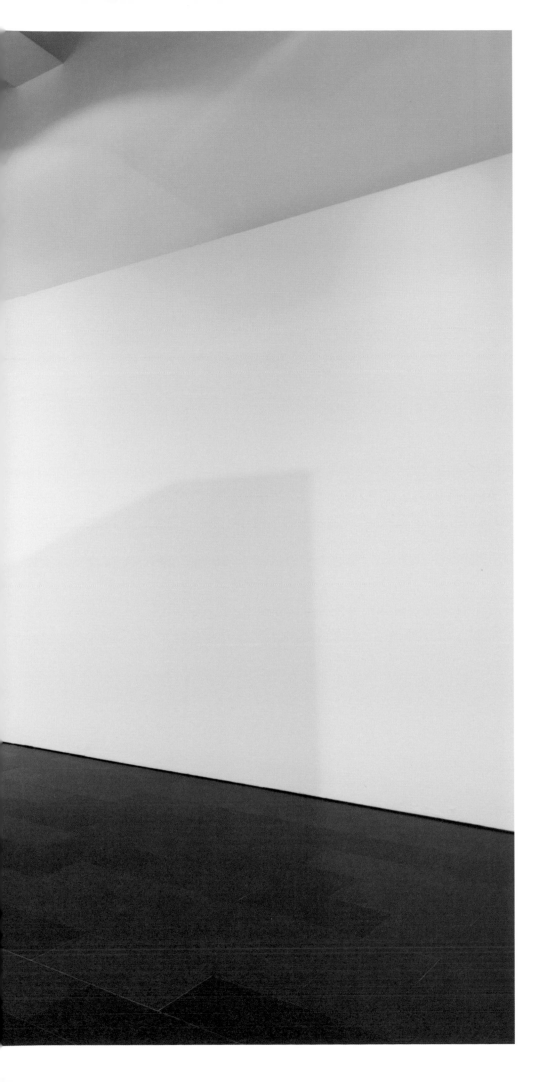

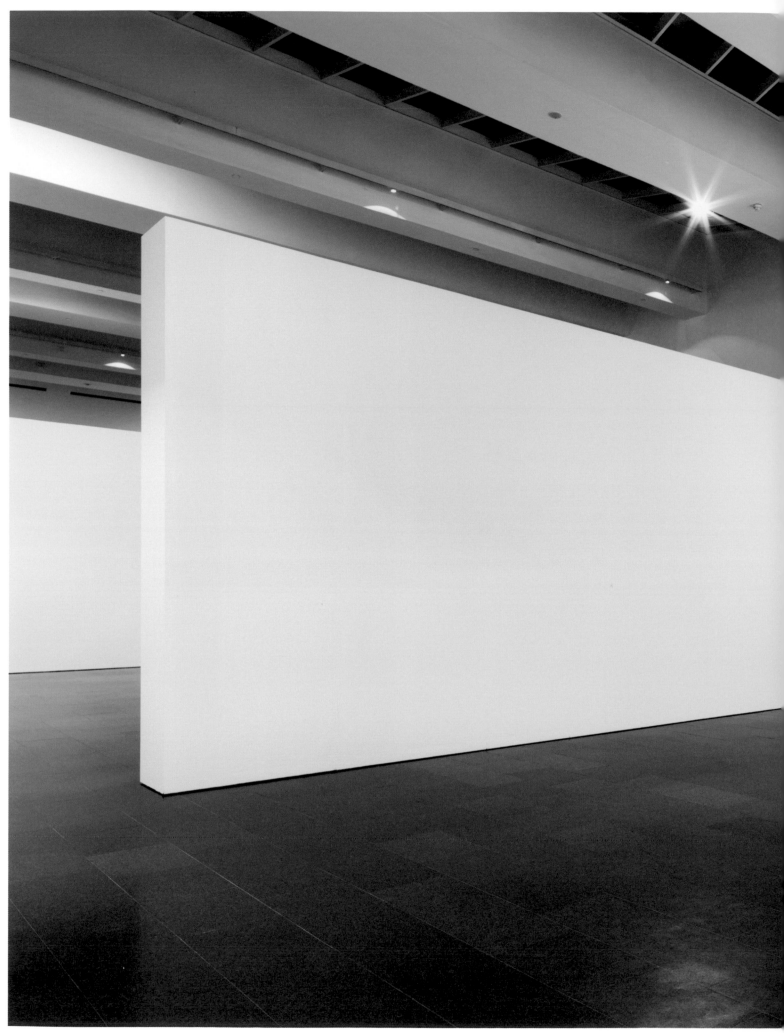

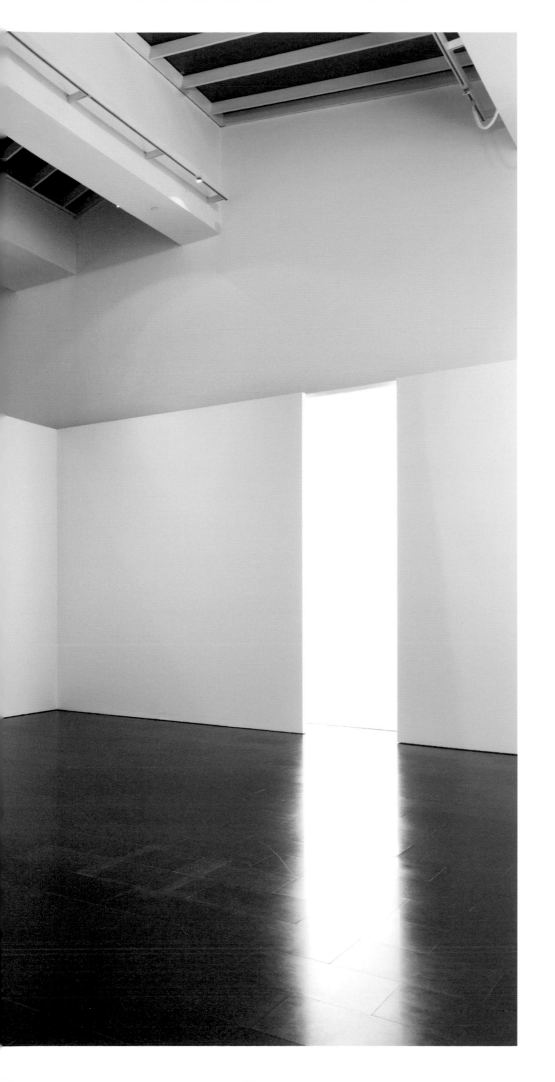

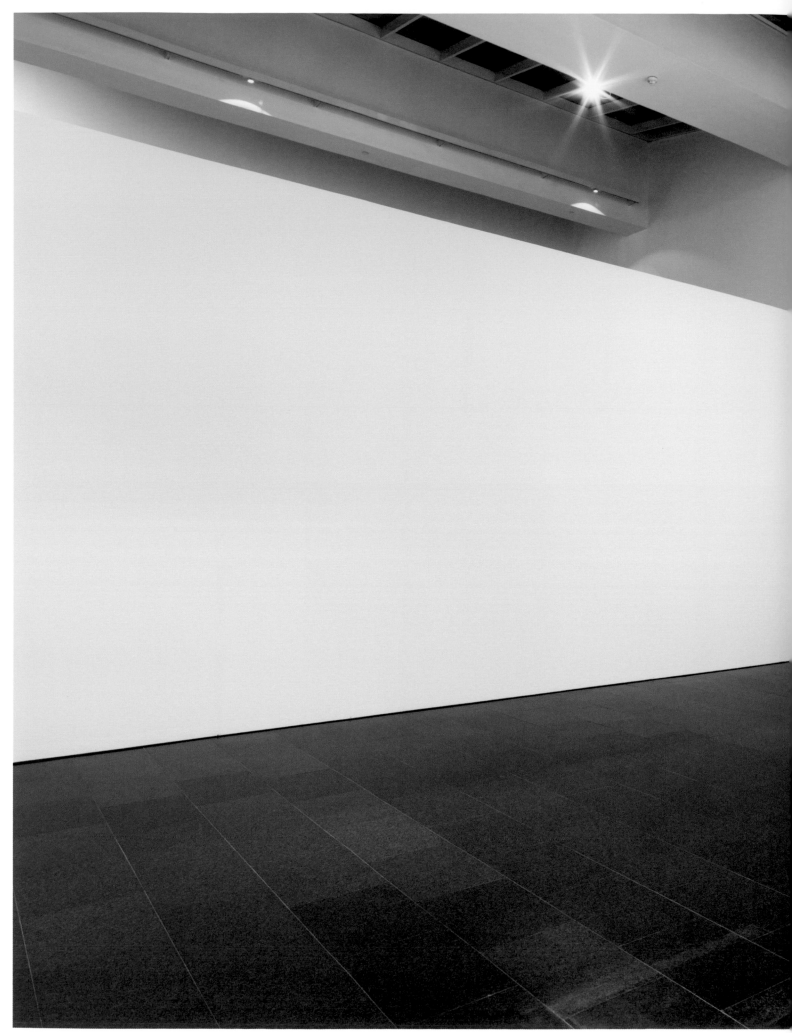

MACBA_2160

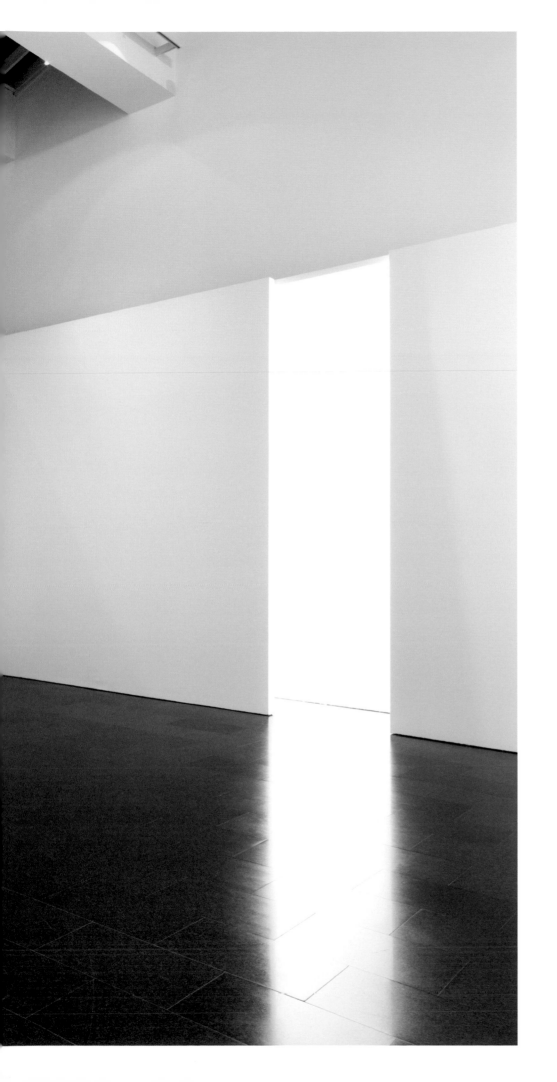

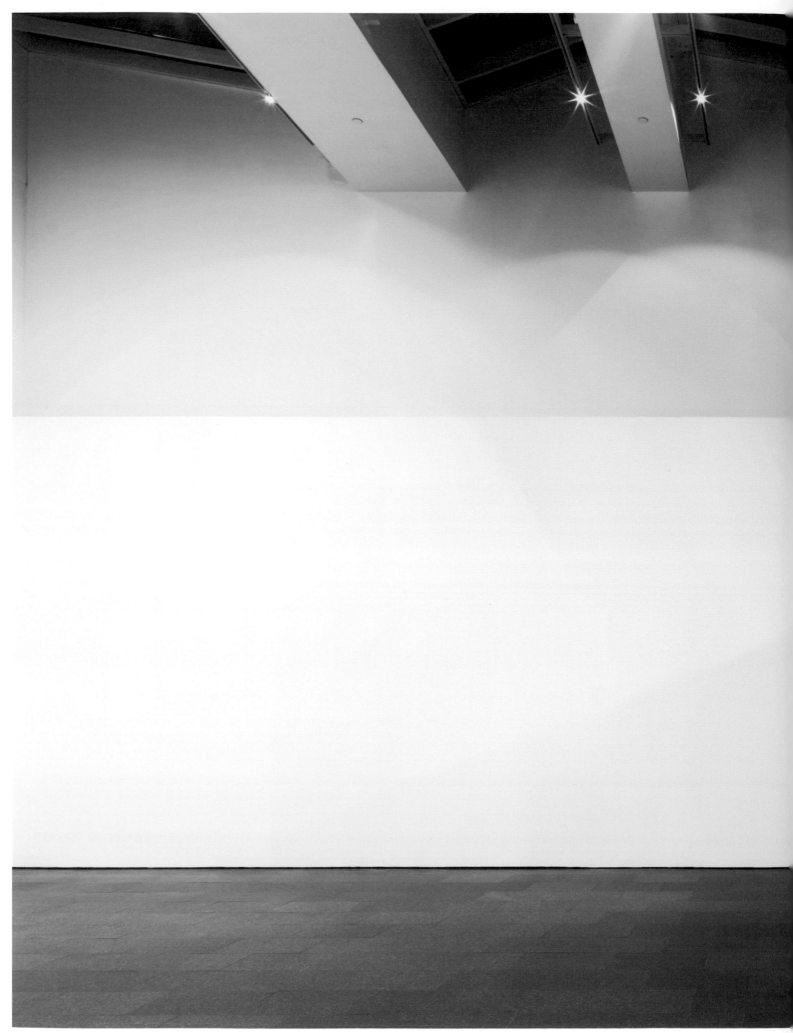

MACBA_2295

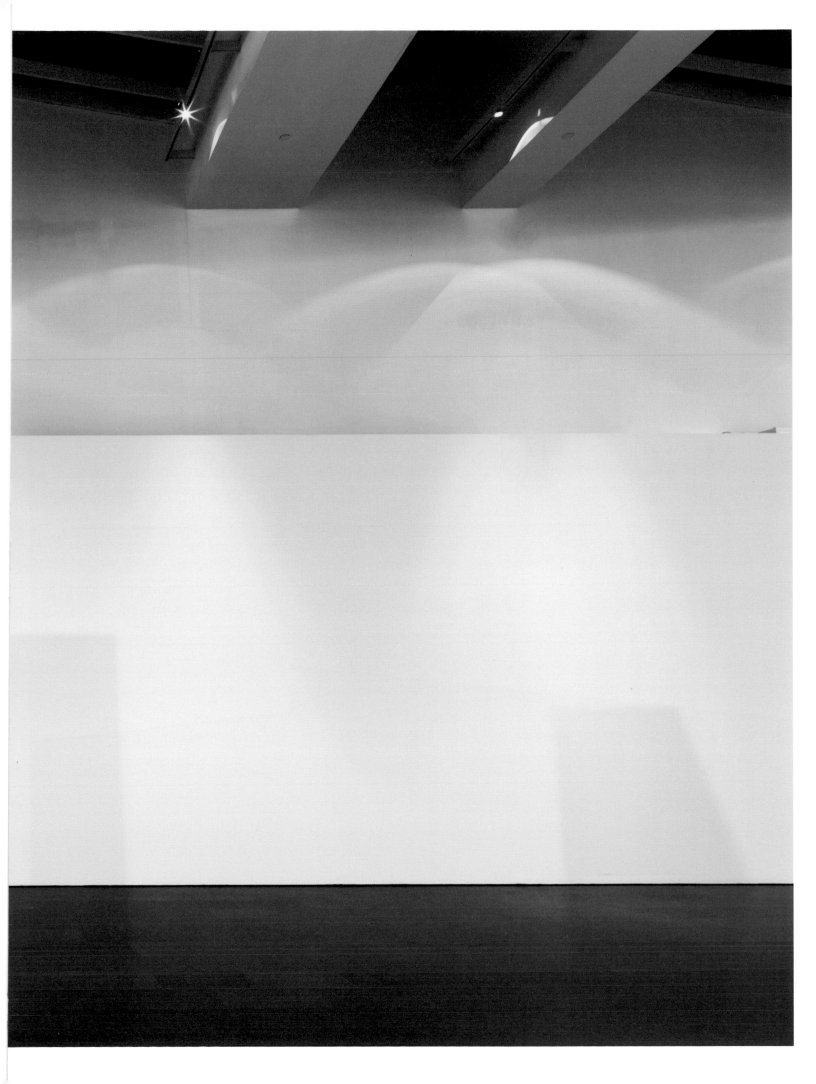

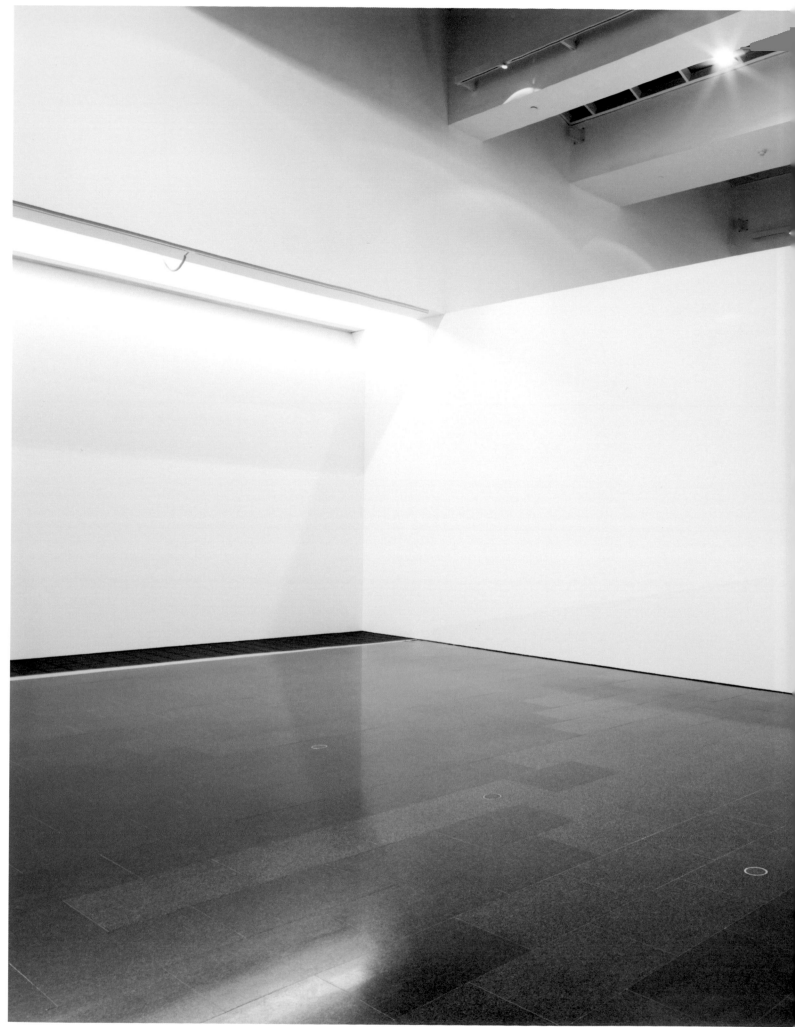

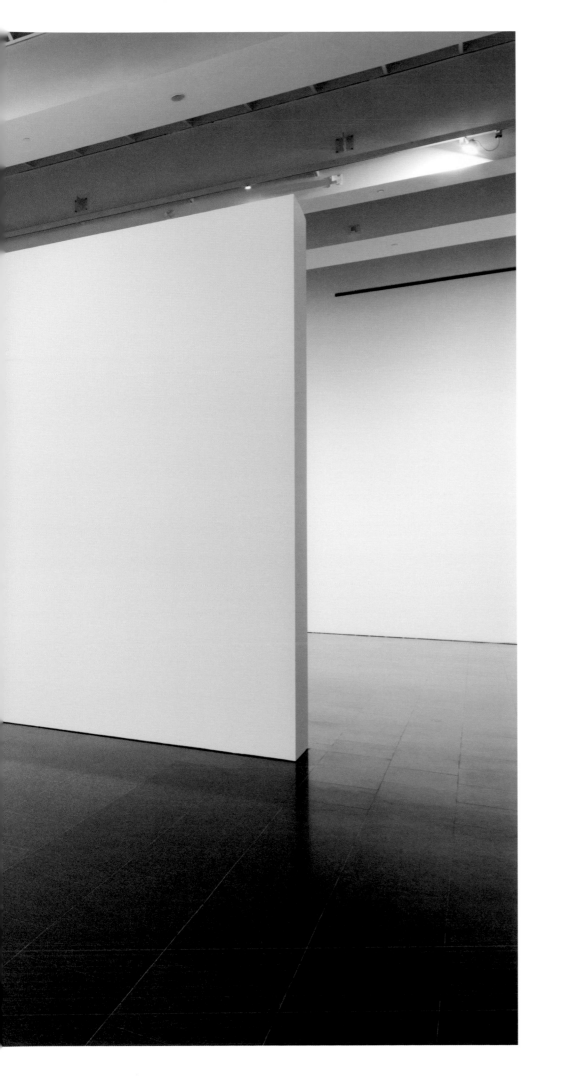

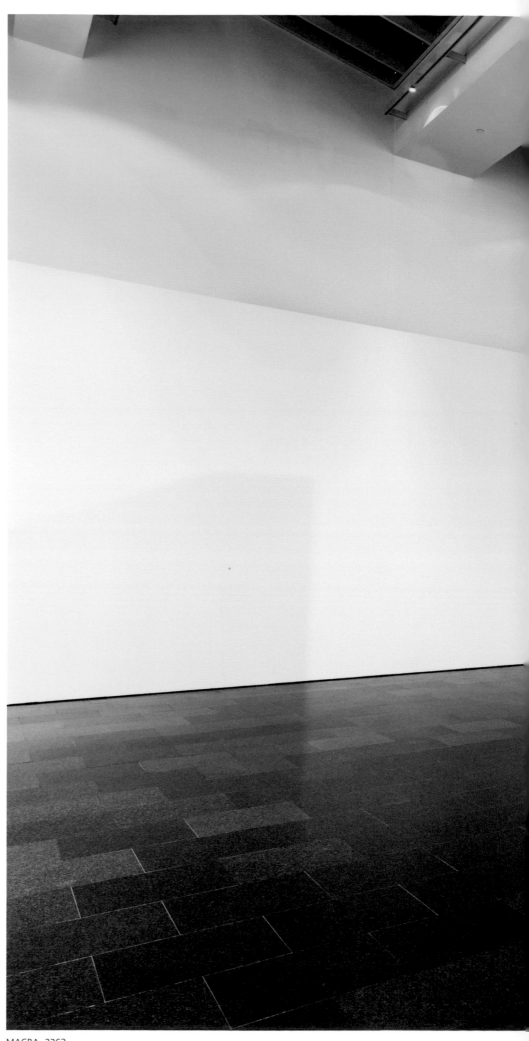

MACBA_2263

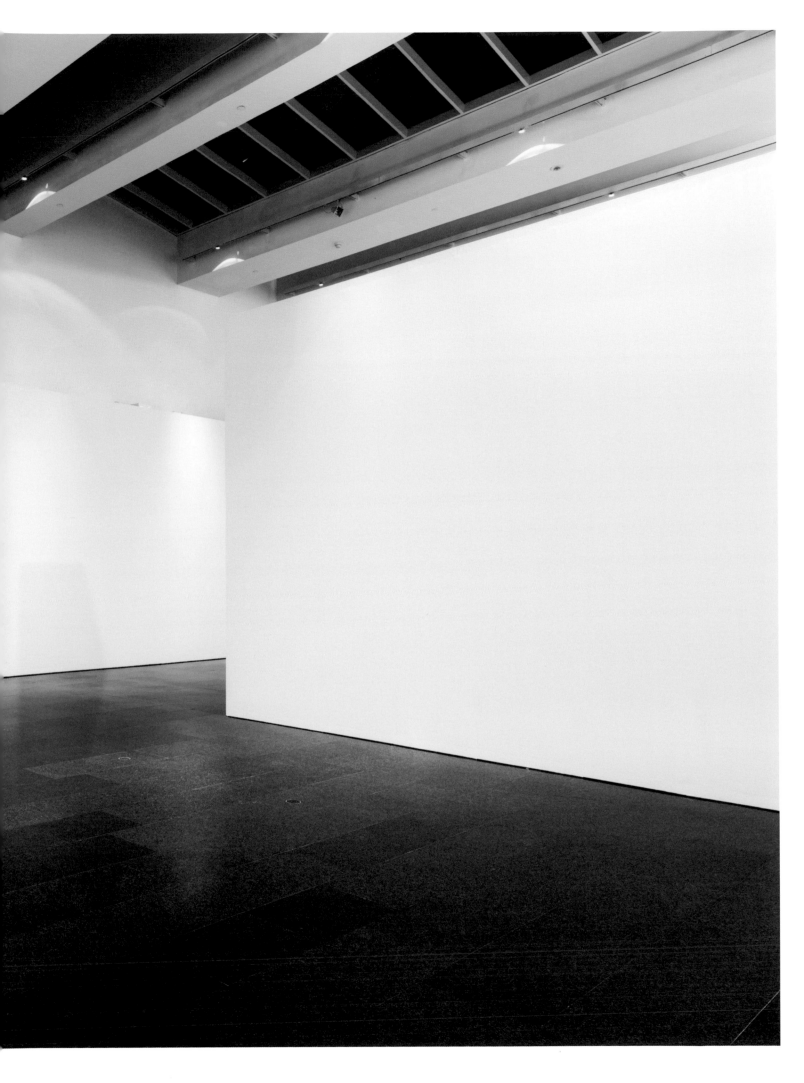

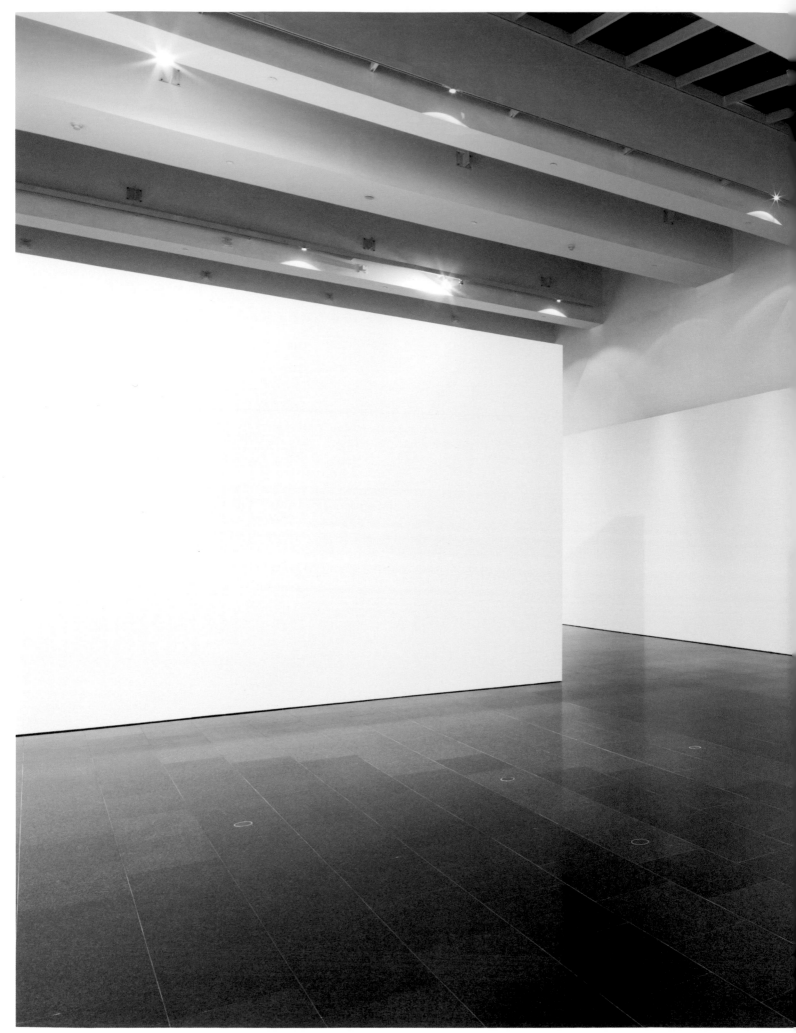

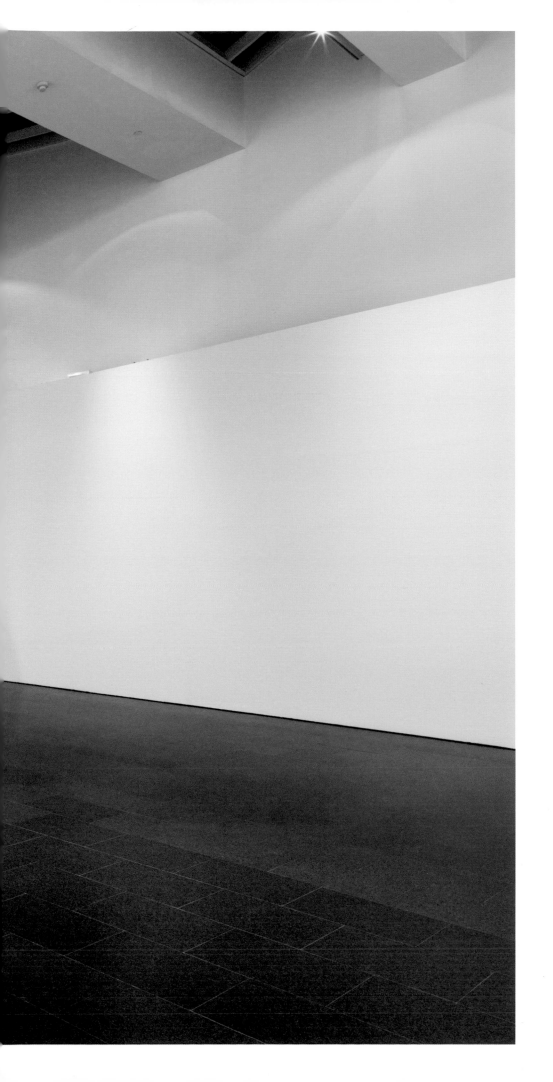

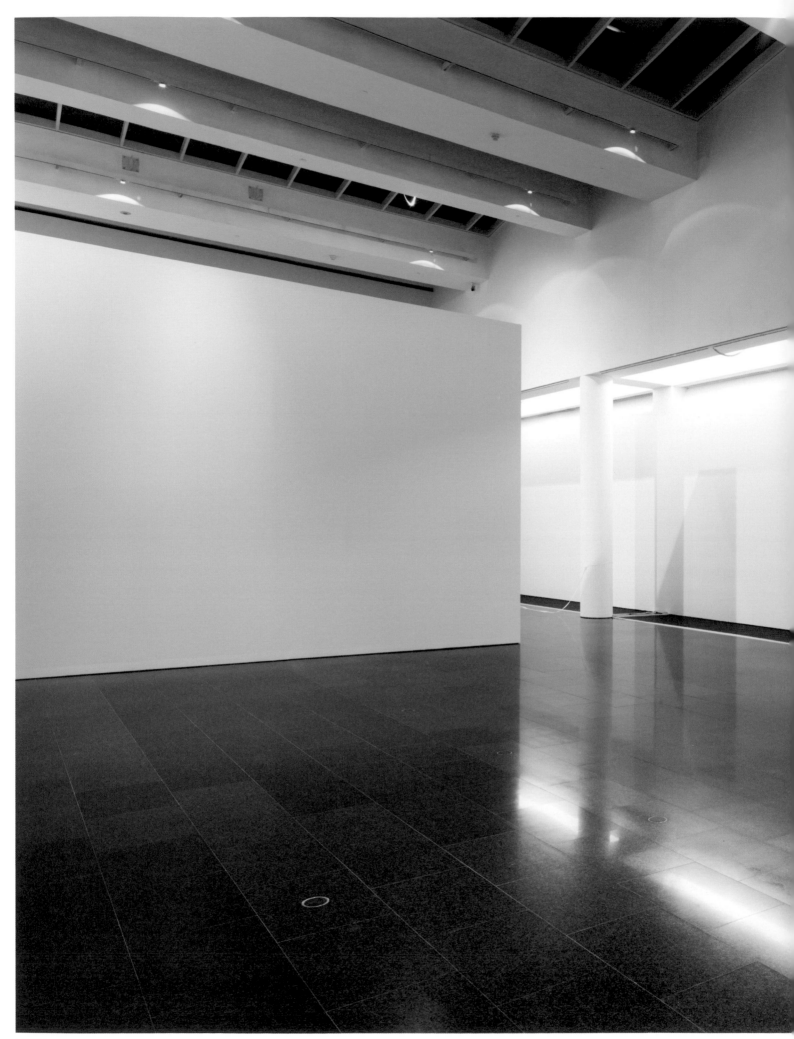

MACBA_2236

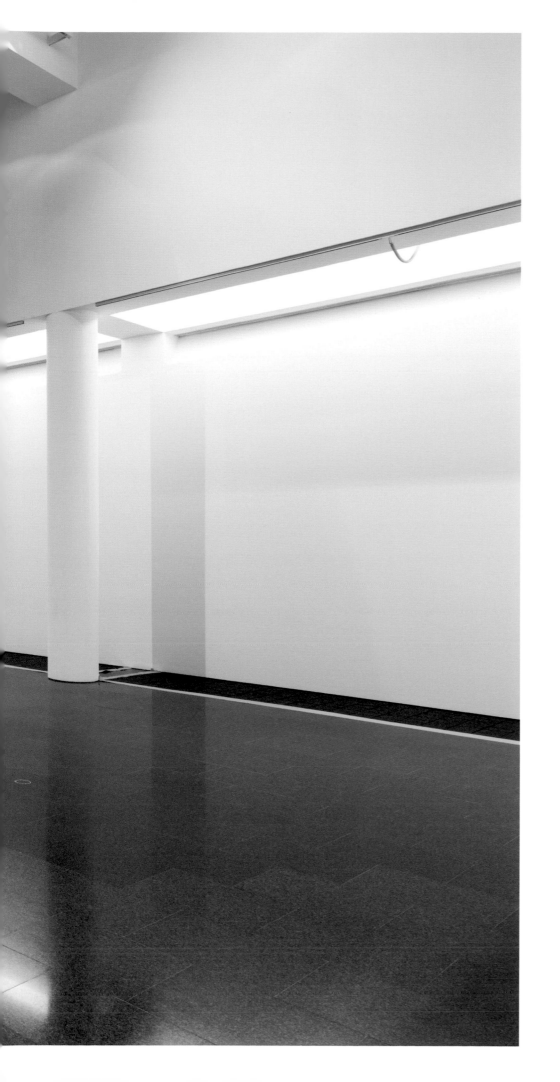

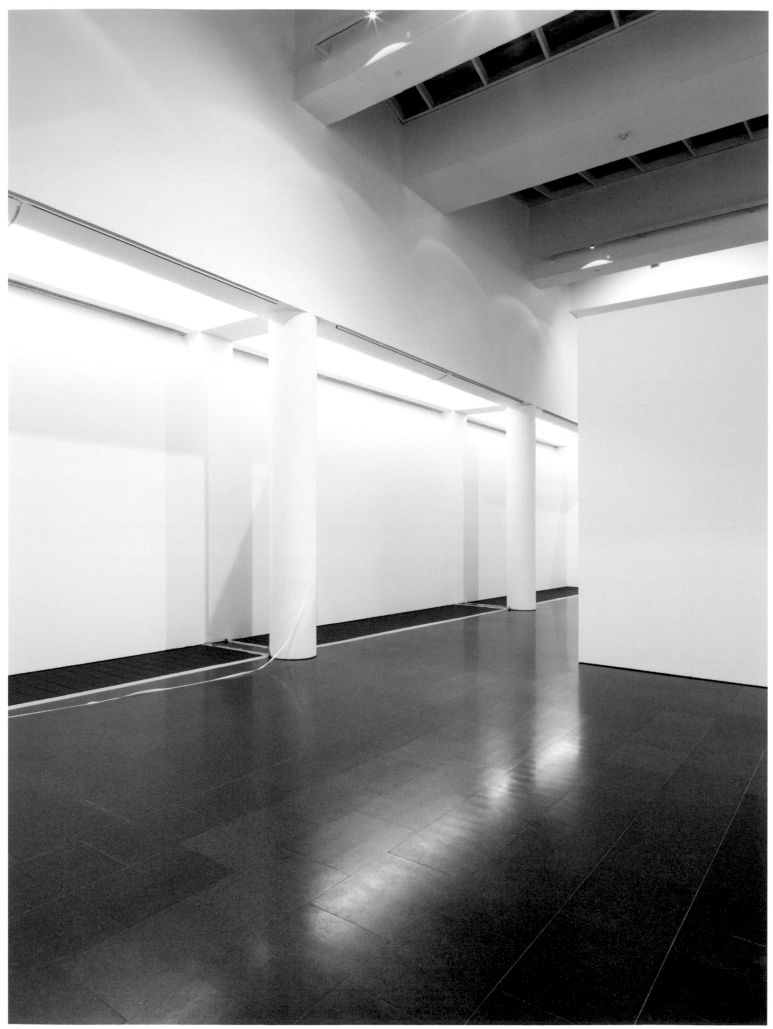

MACBA_2180

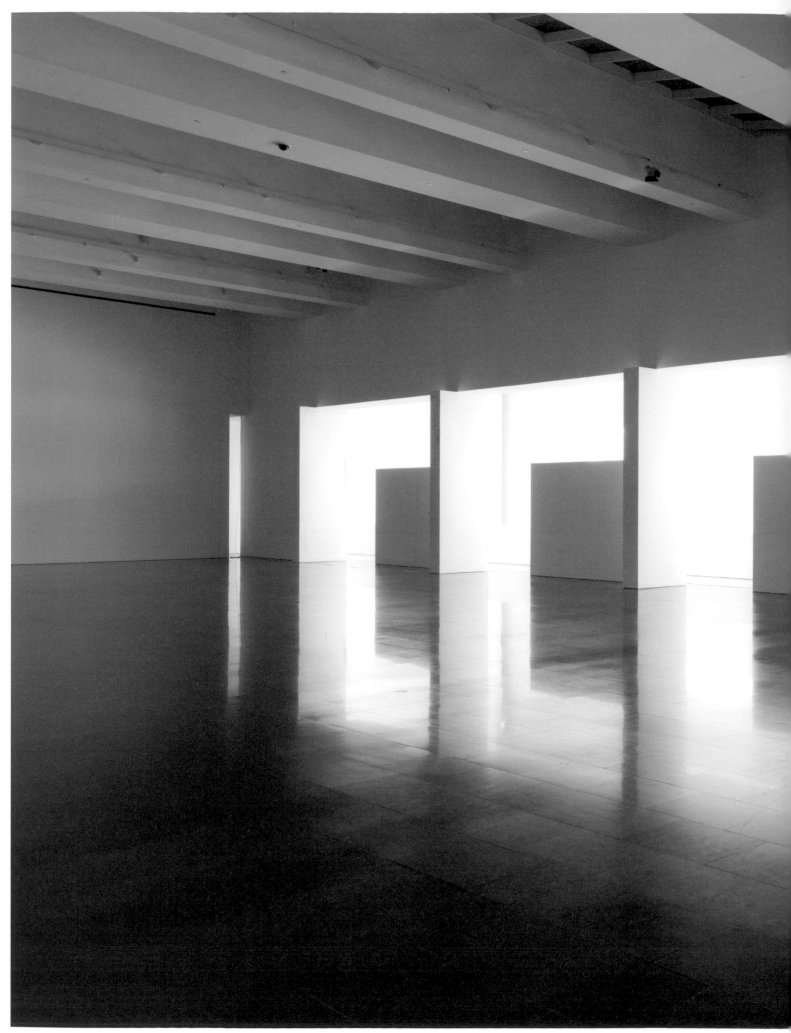

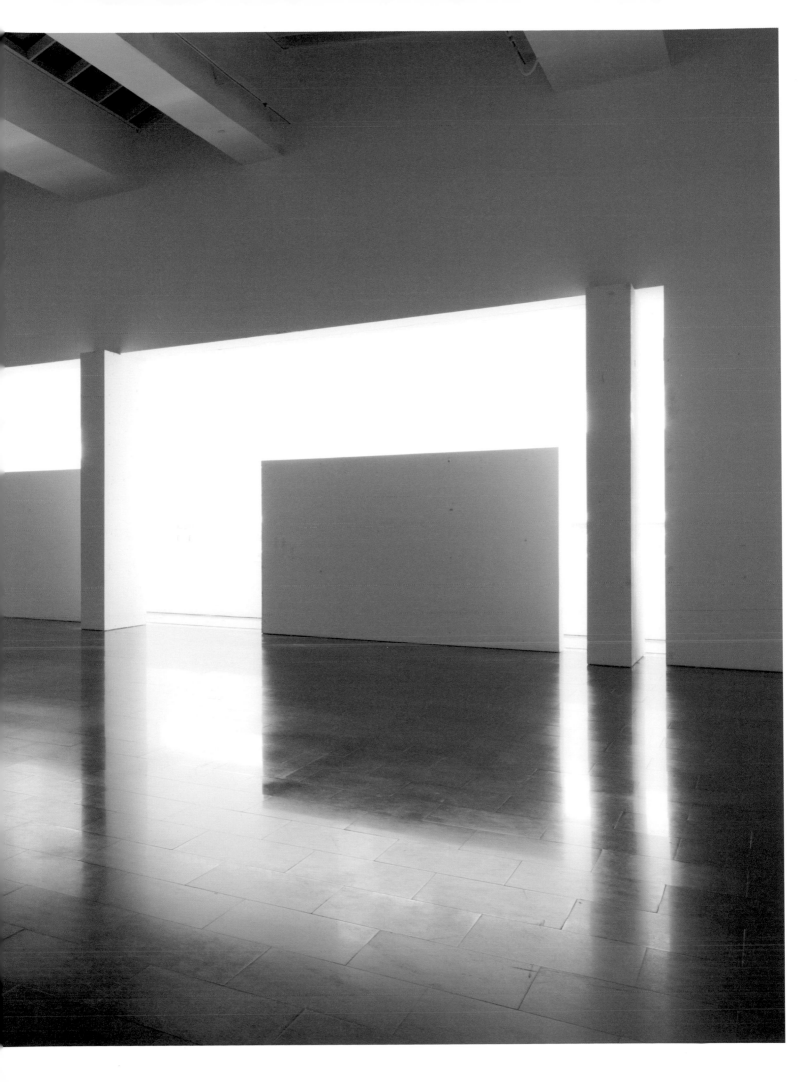

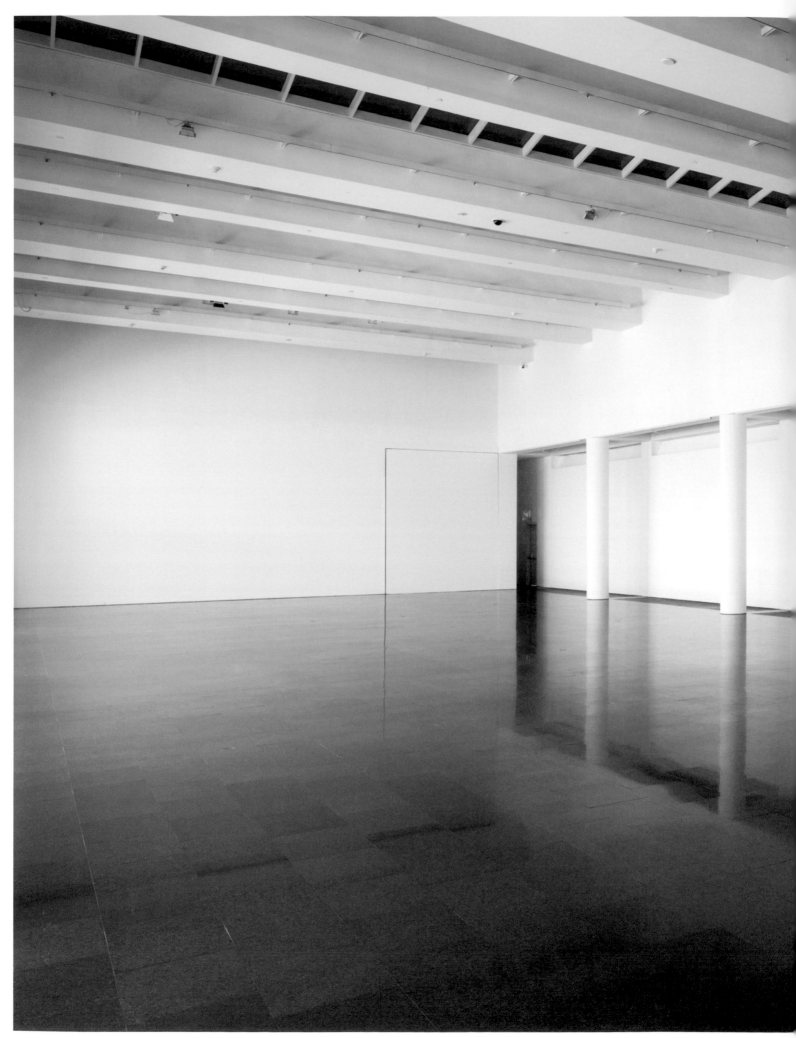

MACBA_2671

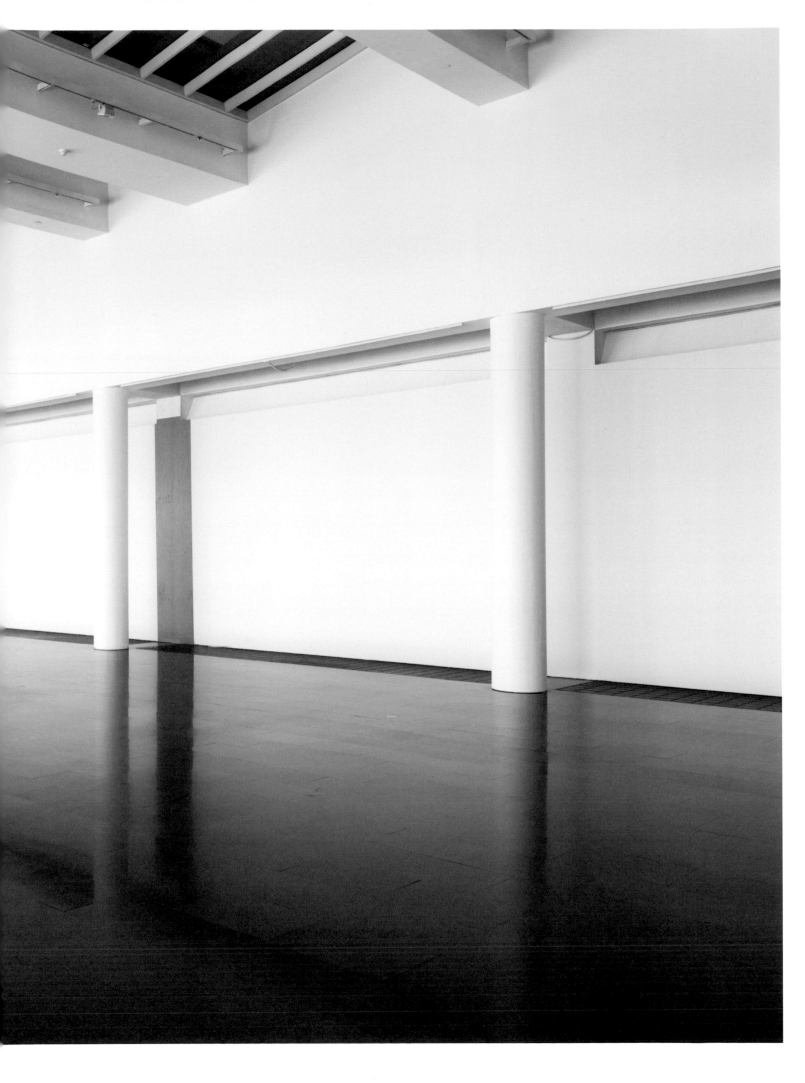

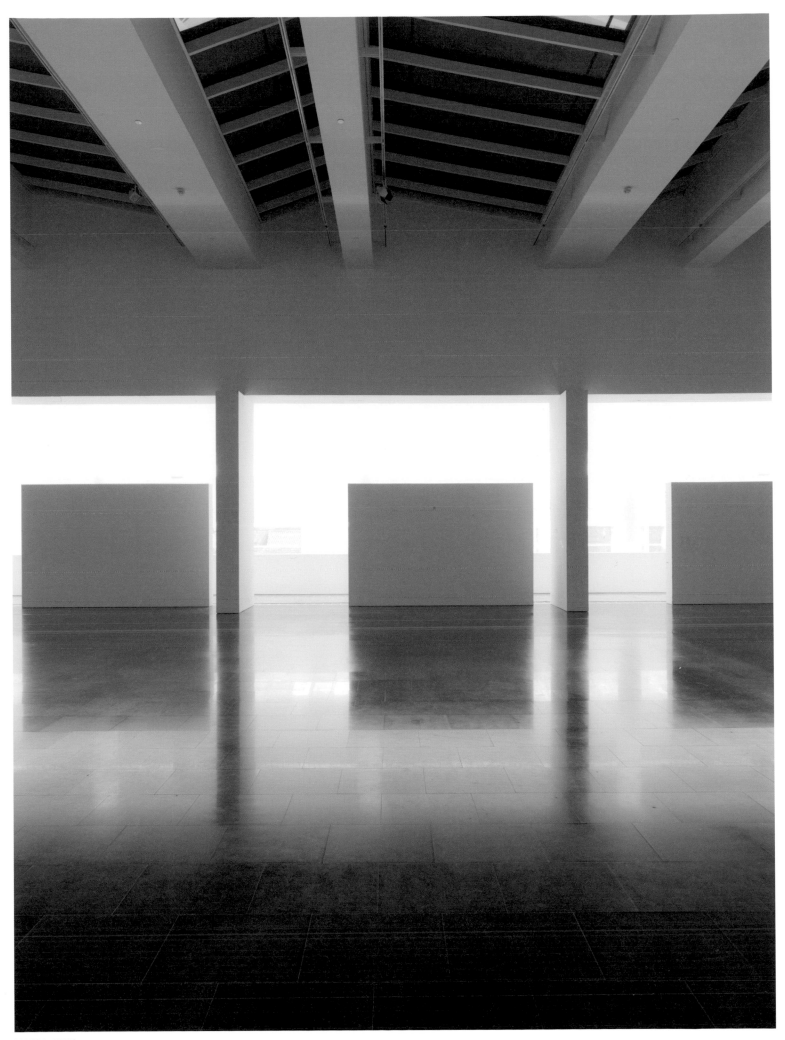

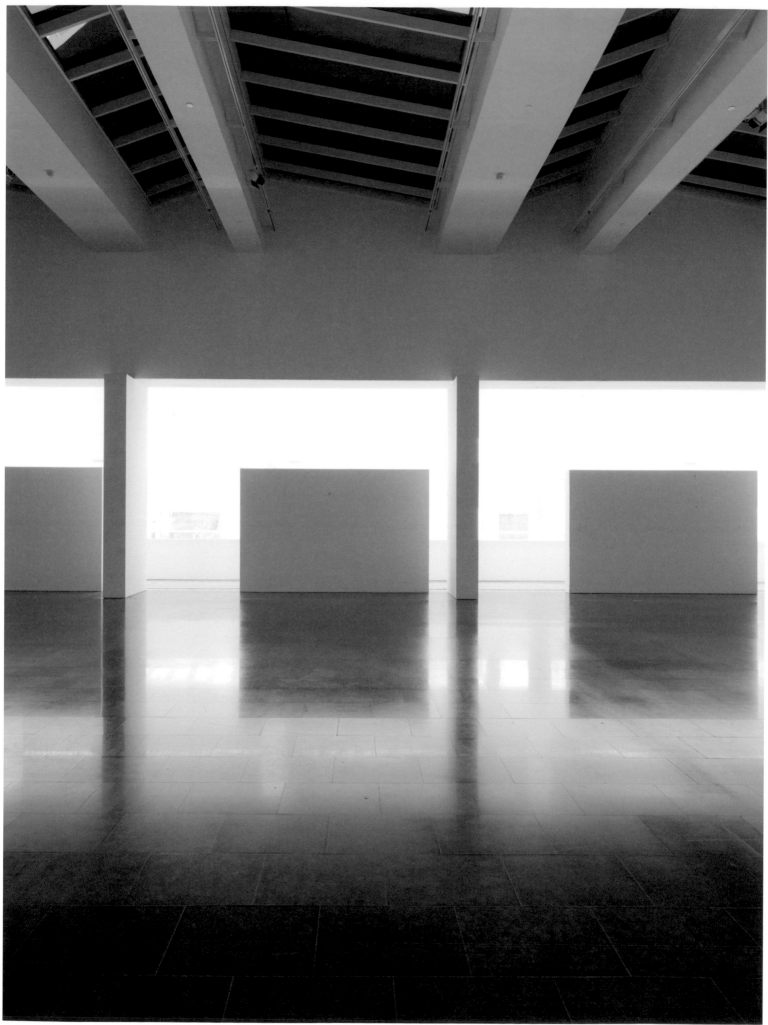

MACBA_2539

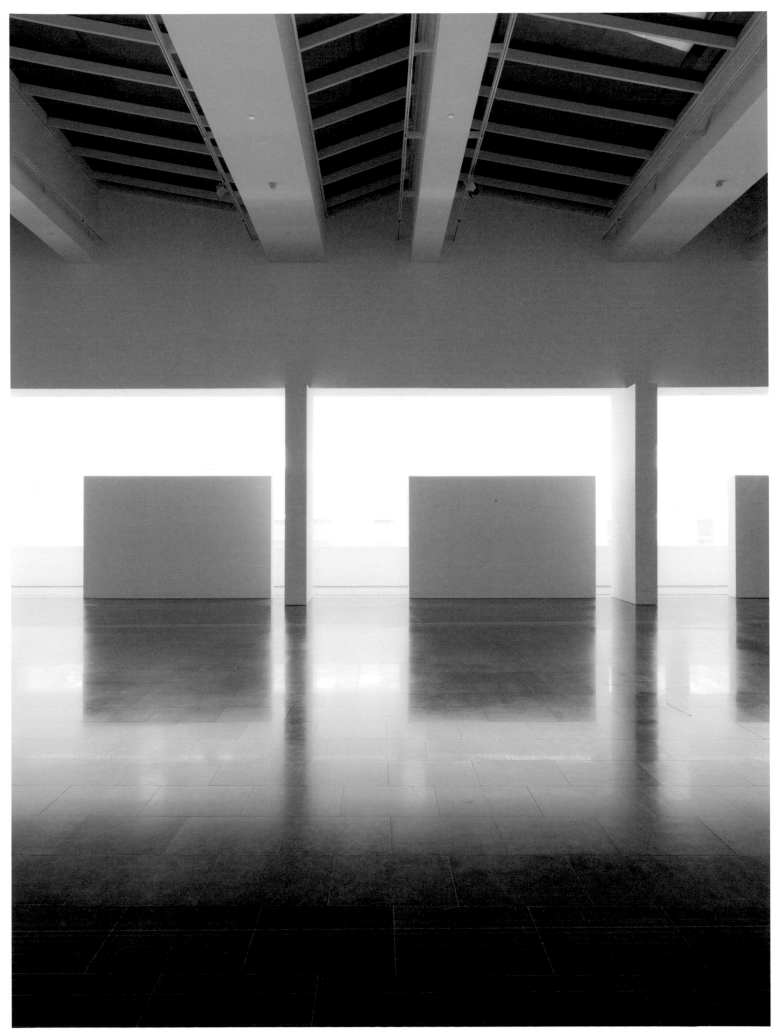

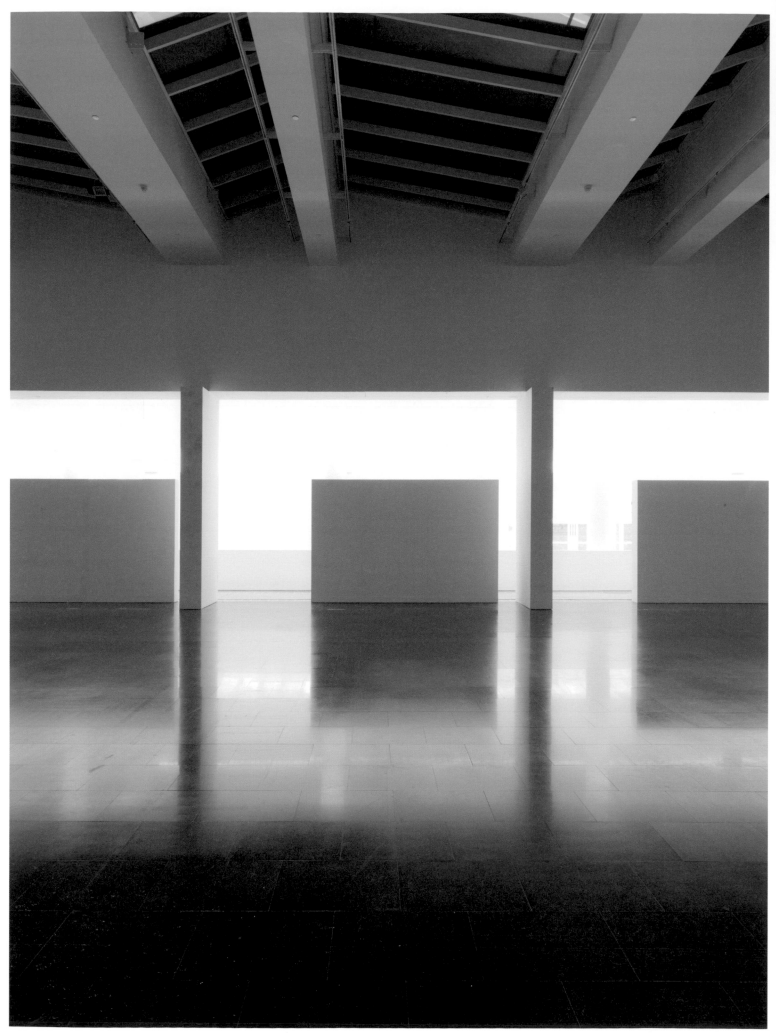

MACBA_2567

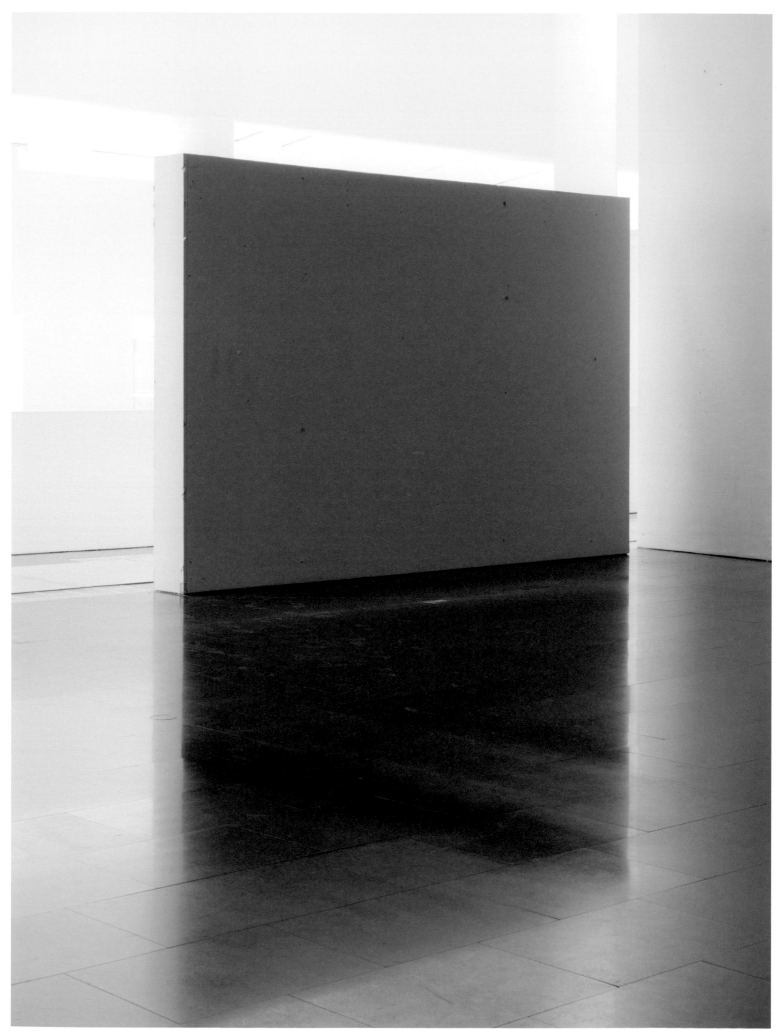

MACBA_2756

Mark Wigley
La vida secreta de la paret del museu

En quin moment entrem en un museu? Quan travessem la porta principal?
Al vestíbul? A les taquilles? Quan passem per seguretat, o quan pugem per
les escales, per la rampa, per l'escala mecànica o amb l'ascensor? O quan ens
endinsem, fullet de l'exposició en mà, en el sistema de circulació format per
passadissos i replans? O és quan arribem per fi a la sala d'exposició? O potser no
és fins que entrem en l'àmbit d'una obra d'art, i tota la seqüència processional
anterior no és sinó un ritual d'entrada coreografiat, més vinculat amb deixar
el món enrere que no pas amb arribar?

Entrar en un museu no és mai directe. El trajecte des del carrer fins a
la sala d'exposició és sempre llarg. Tot el garbuix i tota la complexitat de sons,
colors, ombres, llums, textures, reflexos, fenòmens meteorològics, vibracions,
brutícia i olors de la ciutat deixen pas a un espai silenciós i higiènic. La multiplicitat
vibrant de formes i ritmes urbans diversos es redueix a un únic camí. Tot un
seguit de filtres depuren els carrers i condueixen el visitant cap a les obres d'art.
Un museu no és un objecte del món, sinó un mecanisme per deixar el món a
fora, un elaborat sistema de filtratge. Els visitants, com l'aire i la llum, arriben
finalment a la sala d'exposició nets i ben encaminats.

Però fins i tot l'evidència del filtratge s'ha de filtrar. A la sala d'exposició
mateixa, no s'hi veuen cables, ni tubs, ni conductes de ventilació, ni tan sols
interruptors; només les obres, en parets llises d'un blanc immaculat. Tret dels
sistemes d'il·luminació discretament instal·lats, els únics elements fixos permesos
a la sala són els subtils ulls parpellejants de les càmeres de seguretat, dels sensors
de moviment i dels detectors de fum, i els ulls poc subtils i sense parpellejar dels
guardes de seguretat. No hi ha marge per a variacions de temperatura, d'humitat
ni d'actitud. Aproximar-se massa a una obra o alçar la veu comporta una reprensió
instantània. L'espai expositiu està, també, custodiat per llibreries, punts d'informació,
fullets, textos de paret, cartel·les, audioguies i personal educatiu que guia els
visitants mòbils i els ensenya a adoptar postures momentàniament estàtiques de
concentració apropiada davant les obres, com si fossin escultures efímeres.

Aquesta trobada tan teatral és bàsicament horitzontal. L'obra d'art
acostuma a estar penjada a una altura estàndard, on espera els ulls d'un espec-
tador hipotèticament mitjà, no els d'un nen, ni els d'una persona gran, ni els
d'algú que va en cadira de rodes o que es troba ajagut. Tot es concentra en una
zona determinada de la paret, i la resta passa a ser perifèria. El terra és molt més
fosc que la paret i d'un únic material, que acostuma a ser el mateix que el de les
zones de circulació que condueixen a la sala d'exposició. La seva única funció
és portar persones a la sala, però sense deixar-ne rastre. El sostre és concebut
com un sistema tècnic que es limita a il·luminar les obres o, més concretament,
a il·luminar la trobada entre el visitant i l'obra. No hi ha ombres a l'espai.

161

El sostre i el terra s'han de sotmetre completament a l'espectador, l'obra i la paret. La paret ha d'estar desconnectada del terra i del sostre, alliberada de qualsevol responsabilitat tècnica. Lluny queden les motllures tradicionals que ocultaven qualsevol escletxa entre la paret i el sostre o el terra. L'escletxa és avui fonamental per aïllar la paret del món. Es talla una petita ranura a la base i a l'extrem superior de la paret per desconnectar-la del terra i del sostre. La paret flota ara entre el terra i el sostre, i l'obra flota a la paret. O, per ser més precisos, el sostre i el terra es distancien flotant de la paret. Ha de semblar que la paret sempre hi és. El museu no és sinó una trobada extremament filtrada amb una paret que és tan permanent, resulta tan familiar, que, paradoxalment, pot desaparèixer per realçar l'obra d'art.

L'obra està suspesa davant la paret, subjectada molt lleugerament per la tecnologia més mínima de la sala, un ganxo metàl·lic ocult. La lleugeresa de la connexió és clau, perquè el drama que s'interpreta és que tant l'espectador com l'obra d'art són visitants del museu. Va ser la nova mobilitat de l'art, la separació literal de l'arquitectura on tradicionalment estava inserit (com a mural, relleu o escultura), el que va originar el museu, juntament amb els seus rituals de col·leccionar, prestar i mostrar, que se sumen als mons del mercat de l'art, dels entesos, de la crítica, de les publicacions, de la conservació, de la procedència, etc. La idea de museu com a cosa sòlida i estàtica, com a temple dotat d'un gran pes, està directament relacionada amb la mobilitat dels objectes que s'hi exposen. Tant l'espectador com l'obra d'art arriben a un espai suposadament neutre, que no és precisament un «cub blanc». No és ni tan sols espai en el sentit de volum tridimensional. És més aviat l'espai que es produeix quan una atmosfera social, conceptual, legal i físicament hipercontrolada queda fixada al bell mig d'una paret. El pany de paret blanc està envoltat per la bombolla d'una atmosfera reguladíssima. El visitant i l'obra entren en aquesta bombolla i no a la sala, que té per única funció servir de suport a la bombolla.

Aquesta atmosfera excepcional nodrida per la sala d'exposició hiperaïllada, de fet, s'estén més enllà de la sala i del museu per endinsar-se en el món que sistemàticament filtren. La paret de la sala acaba sent en si una obra d'art, una pintura la recepció única de la qual està dirigida per una àmplia infraestructura de catàlegs, monografies, entrevistes, llocs web, vídeos, dissenyadors gràfics, publicistes, personal de neteja, advocats i asseguradores, que funcionen com un sistema educatiu cohesionat que prepara el visitant des del moment que surt de casa, o fins i tot abans, fins al moment d'inclinar-se per llegir la minúscula cartel·la més pròxima a l'obra. Aquest ampli sistema té per objectiu salvar l'última però gran bretxa que hi ha entre la cartel·la i l'obra, la bretxa caracteritzada per l'esclat de paret blanca que envolta i emmarca subtilment cada obra i que amb prou feines es percep. És un sistema que mai no s'adreça a aquesta paret directament, sinó que treballa constantment per preservar-la.

L'arquitectura del museu és la d'una paret pintada que només intenta dir que no pretén dir res a un grup de persones que han estat educades per pensar que una paret blanca no expressa res, sinó que és la condició indefinida que precedeix i exposa qualsevol expressió. Se suposa que la paret blanca no

és quelcom que veiem, sinó el que ens permet veure. El museu modern es basa en la idea que aquesta paret està sempre allà, que és més permanent que qualsevol cosa que s'hi posi al davant. El museu és fins i tot una col·lecció permanent de parets d'aquesta mena, una col·lecció que s'exposa de manera tan permanent que sembla que no està exposada, i que és tan vital i tan invisible com l'aigua per a un peix.

Aquesta paret suposadament buida i els rituals que l'envolten constitueixen el marc per defecte de la sala d'exposició, un marc per defecte que qüestionen constantment els artistes i comissaris quan l'art penja del sostre, s'estén pel terra, es veu en la foscor, transforma l'espai en si o converteix l'experiència visual en una experiència sonora, olfactiva, tàctil, gustativa o en una performance, una trobada social, una publicació, una retransmissió, un esdeveniment acadèmic o una transacció legal i econòmica. Els artistes poden ignorar la paret, subvertir-la o centrar-se en ella exposant-la, monitorant-la, tallant-la, agredint-la i interrogant-la. Els arquitectes poden intentar suprimir-la completament, com en el sorprenent museu sense parets de São Paulo projectat per Lina Bo Bardi el 1947, en què les obres d'art es pengen en marcs de vidre distribuïts per un únic espai obert. O les exposicions es poden treure de la sala perquè ocupin les zones de circulació, els arxius i les oficines del museu, o bé els carrers, espais comercials i privats, mitjans com ara la televisió i la ràdio, la web i les xarxes socials. A banda de totes aquestes accions crítiques per part d'artistes, comissaris i arquitectes, els rituals de la paret blanca també són qüestionats per un món en què les estructures tecnològiques i institucionals s'han vist tan radicalment transformades durant les últimes dècades que la condició mateixa del cos, tant en l'aspecte social, com visual ha sofert una revolució. Trobar-se amb una única imatge penjada en una paret blanca representa una situació radicalment diferent per a una generació de visitants que cada dia es troben, modifiquen o produeixen milers d'imatges en un món on cadascú és un comissari expert, que navega constantment per múltiples espais superposats amb dispositius mòbils hiperconnectats.

Tot i això, la paret blanca continua sent el marc per defecte. Malgrat tots els desafiaments a la seva autoritat, continua sent un punt de referència pertinaç, aparentment reforçat per cada agressió que rep. No és casual que la quantitat de parets d'exposició blanques creixi exponencialment cada any, a mesura que el nombre d'espais destinats a l'art augmenta de manera accelerada a tot el món. És com si es tractés d'una única paret, d'una mateixa superfície idealitzada que s'ha multiplicat sense parar i es propaga per tot el planeta com un virus, amb cadascun dels seus innombrables panys allotjat en l'atmosfera protectora controlada d'un museu, d'una galeria, d'un vestíbul corporatiu o d'un espai privat, i amb tota la progènie de la paret hiperexpandida interconnectada per uns rituals globalitzats de contemplació. No es tracta tant de l'increment explosiu d'un món d'espais plens de parets blanques com de la dilatació d'una paret amb espais i rituals enganxats a ella com paparres. La dimensió de qualsevol part de la paret és irrellevant. De fet, la paret és tan forta que no li cal tenir cap obra al davant. Totes les obres d'art es pengen, en última instància, a la paret blanca. La imatge de la paret està tan arrelada que el mer ús de les paraules «obra d'art» fixa un

objecte o un programa informàtic o un esdeveniment a la paret amb la mateixa fermesa que un ganxo per a quadres. L'obra d'art fonamental és la paret en si. Visiblement desconnectada del terra i del sostre, la paret expositiva no és, al capdavall, una paret com a tal, sinó la imatge d'una paret, una pintura monocroma instal·lada milions de vegades i mantinguda contínuament, o, fins i tot, la pintura més gran mai pintada, una obra d'art inacabada que no deixa d'expandir-se.

Aquesta immensa pintura blanca mancada de cartel·la i de reconeixement, i que cobreix l'arquitectura interna de la sala d'exposició, traça, literalment, una línia profilàctica subtil però ferma entre l'arquitectura i l'art. Si l'arquitectura de la sala manté el món a ratlla i fomenta una atmosfera excepcional per a la trobada amb l'art, la fina capa de pintura blanca manté l'arquitectura a ratlla. Aquesta línia de separació entre arquitectura i art és fins i tot inherent a l'art en si, ja que el nostre concepte d'art ha esdevingut inseparable de la superfície blanca. La nostra valoració de l'art ja té incorporat un distanciament de l'arquitectura. Per a l'experiència de l'art cal una arquitectura que doni lloc a un espai de trobada hipercontrolat, però cal també un distanciament de l'arquitectura, un distanciament que constitueix una part integral de l'experiència. Per estrany que sigui, una de les funcions essencials de l'edifici és fer que sembli que l'experiència es podria haver produït en qualsevol altre lloc.

Aquesta línia subtil però estructural entre art i arquitectura es complica excepcionalment o es redibuixa quan l'art es relaciona de forma explícita amb l'arquitectura. Fixem-nos en el cas d'*Arena*, l'obra de Rita McBride del 1997 que va passar a formar part de la Col·lecció MACBA l'any 2009 com a dipòsit i que es va exposar aleshores dins d'una mostra de les noves incorporacions a la col·lecció del museu. L'obra subvertia la sala en què estava instal·lada sense mencionar la sala directament i ni tan sols tocar-la. Simplement hi va introduir una graderia. Els nou nivells ascendents de grades formen una mena de moble gegant, un banc de museu que es multiplica i creix fins que adquireix les dimensions de la sala d'exposició, interferint amb el recorregut habitual per la sala i fomentant justament el tipus de comportament que hi acostuma a estar prohibit. La trobada individual, horitzontal i distanciada amb l'obra penjada a les parets es reemplaça per una acció social i corporal compromesa. El visitant ocupa l'obra, hi puja, hi inicia moviments, interaccions, sorolls i diverses formes de performance no coreografiada. El visitant és conduït molt per sobre del seu punt de vista habitual, fins que gairebé es pot imaginar tocant el sostre, i el terra que té al davant es converteix en un escenari que convida a l'acció. El simple fet d'entrar a la sala ja implica que esdevé un performer. El visitant passa a ser un element exposat.

I el més important és que l'obra converteix també la mateixa sala en un element exposat. La forma corba de l'obra és l'únic objecte de la sala i ocupa una posició més o menys equidistant de totes les parets blanques; n'omple l'espai. El visitant, en general, s'hi acosta des del darrere, de manera que es veu obligat a vorejar-la per un espai estret que queda entre l'obra i la paret. L'obra se situa de cara a les parets blanques i buides de la sala, que es diferencien curosament del terra fosc i del sostre clar amb els detalls en negatiu habituals. Una fina

ranura horitzontal tallada a la part superior de la paret més pròxima forma una clara línia negra que separa la superfície inferior del que hi ha a sobre, una de les sèries de bigues que sostenen el sostre, i una escletxa fosca molt fina la separa també del terra. La graderia que està de cara a la paret multiplica, exagera i complica el punt de vista únic horitzontal habitual. Ja no hi ha una obra d'art entre l'espectador i la paret. Sense mencionar-la ni assenyalar-la en cap moment, la paret en si s'examina en la seva buidor, i passa abruptament del segon al primer pla.

Arena es va muntar i instal·lar per primera vegada el novembre del 1997 al museu Witte de With de Rotterdam, on va ocupar tota la primera planta del museu. Els visitants que pujaven per les escales procedents de la planta baixa es trobaven al centre d'un oval complet de grades que es desplegaven des del terra fins al sostre, i que bloquejava tot camí possible a través de les sales d'exposició vers les parets externes del museu i que sepultava les parets expositives, les oficines i les dependències del museu. Es va eliminar la divisió, la seqüència i la jerarquia entre sales d'exposició, zones de circulació, magatzems, oficines i lavabos. Els espais funcionals al servei de les sales d'exposició es converteixen així, literalment, en la peça central. És com si el museu, com el visitant, estigués suspès dins l'obra d'art i no al revés. L'obra convidada tracta l'amfitrió com a convidat i interroga l'espai sorprès. El que s'exposa és el museu en si, i els visitants i el personal passen a ser performers col·laboradors.

L'obra es va dissenyar com una estructura modular lleugera i, des d'aleshores, ha viatjat per tot el món, i s'ha presentat en museus, sales d'art, centres d'escultura, fires d'art i biennals. En cada parada es munta de tal manera que rebutja qualsevol separació entre el visitant i l'obra, i celebra la seva condició de visitant nòmada per exposar els espais del món de l'art que ocupa temporalment. Reemmarca cada lloc i esdevé una plataforma per a les performances no planificades dels visitants i per a les performances planificades d'altres artistes. Amb tot, al final, és l'arquitectura expositiva estàtica el que s'hi escodrinya i no els esdeveniments que hi tenen lloc. La capa màgica de pintura blanca ja no pot mantenir l'arquitectura a ratlla. Al contrari, els edificis on s'exposa art, juntament amb tots els rituals que hi estan associats, passen a ser el centre d'atenció, se'ls situa sobre un pedestal per a una inspecció crítica.

Aquesta capacitat silenciosament subversiva es basa en la idea que l'obra mòbil prové de l'exterior, que entra en un espai expositiu preexistent i l'exposa. Però la paret buida del MACBA que Arena va exposar l'any 2009 és una de les poques parets interiors del museu que els visitants de l'edifici sempre poden veure. Amaga un únic i massiu pas d'instal·lacions que puja per tot l'edifici i conté la vasta infraestructura elèctrica, electrònica i d'aire condicionat que manté la indispensable atmosfera regulada i hiperfiltrada. La fina ranura horitzontal tallada a la part superior de la paret, que allibera la superfície de qualsevol funció estructural aparent, és per on entra l'aire purificat que es bombeja des del pas d'instal·lacions que hi ha al darrere de la paret. Aquesta ranura fosca i l'escletxa del terra fan que sembli que la paret es pugui moure. En canvi, la paret buida del davant, que, no per casualitat, té la mateixa altura que

la ranura, sembla que sempre hi hagi estat, però de fet es va construir expressament per a l'exposició. Les altres dues parets no formaven part de l'edifici original. Una s'hi va afegir i amaga una part important de l'edifici, però sempre hi és fixa, i l'altra paret parcial, per on entra el visitant, es reconfigura gairebé sempre per a cada exposició. *Arena* no es va instal·lar en una sala d'exposició. Més ben dit, es va construir una sala d'exposició per acollir l'obra. La sala va arribar com a part de l'obra per a la qual estava dimensionada i feia veure que sempre hi havia estat, mentre permetia que l'obra l'escodrinyés i la subvertís.

Això passa amb gairebé totes les exposicions que es fan en tots els museus. En algun punt entre el carrer i la sala d'exposició, el visitant es troba amb parets que no hi eren abans de l'exposició. Formen part de l'exposició, però no s'exposen com a tals. Ben al contrari, fan veure que hi han estat sempre, formant part del mecanisme permanent de l'exposició, perfectament inserides en l'espai. L'espai expositiu es reorganitza cada vegada mitjançant un conjunt de parets dissenyades de forma que imiten la dimensió i l'efecte de les parets permanents. La manera amb què la paret es troba amb el terra i el sostre està extremament controlada. La paret no ha de tenir cap característica que la distingeixi. No poder diferenciar les superfícies permanents de les temporals és fonamental perquè la paret de la sala d'exposició pugui complir la seva funció. La mobilitat de l'art és inseparable de la mobilitat oculta de les parets. Les parets blanques es reproduïen i migraven dins dels museus molt abans de començar a viatjar per tot el món. També elles han entrat a l'espai com a visitants, però s'hi queden molt quietes i imiten les altres parets amb què es troben. No poden mostrar que han entrat amb l'obra d'art, que són part de l'art i part del que permet que l'art hi sigui. Aquesta necessitat que les parets temporals aparentin haver-hi estat sempre és anàloga a la necessitat inversa que les parets permanents aparentin que podrien marxar. Les parets permanents es distancien de l'edifici per fusionar-se amb les parets que acaben d'arribar i viceversa. Indistingibles, es fusionen i es queden allí suspeses en l'aire mentre l'edifici du a terme la seva tasca fonamental d'oferir-los parells d'ulls a l'altura i al ritme correctes.

El MACBA, dissenyat per Richard Meier i acabat l'any 1995, es caracteritza, potser més que qualsevol altre museu, per l'exposició de la paret blanca. Fins i tot el sistema espacial que guia els visitants cap a les parets expositives està constituït per parets d'aquest tipus. L'arquitecte rebutjava la idea d'un edifici com a caixa, com a conjunt de parets que tanquen un espai, i també la idea del museu com a caixa dins d'una caixa, de manera que va adoptar la lògica mòbil de la paret expositiva blanca per definir tot l'edifici. Cada paret es va tractar com un pla independent, i els plans poques vegades es troben. L'edifici aprofita gustosament qualsevol oportunitat de mostrar el final d'un pla blanc flotant. El MACBA intenta ser literalment un edifici sense racons, i sobretot sense sales, com si volgués tornar al sentit original de la paraula *galeria* com a passadís o balcó suspès.

Des d'una certa distància, l'edifici sembla definit per dos plans blancs verticals massissos, amb un gran forat obert en ells que revela l'activitat de l'interior de l'edifici a la ciutat, com si es tractés d'una nova obra d'art en una vitrina gegant. El punt d'accés està realçat per un pla blanc més petit que sobresurt

dels plans principals com si flotés, i que actua com una mena de tanca publicitària per al concepte cabdal de l'edifici: anular la funció tradicional de les parets. Aquest pla presenta també un gran forat i un segon pla blanc més petit que sobresurt flotant i que marca el punt d'accés que hi ha a sota. Quan passa per sota d'aquest pla voladís i pel vestíbul circular, el visitant arriba a una àmplia obertura blanca definida pels dos plans massissos, i ara el que veu darrere el vidre, mentre puja per les monumentals rampes blanques, és la ciutat, com una nova obra d'art exposada a la vitrina. El que feia radical el projecte original va ser que les tres plantes d'espai expositiu no eren sales aïllades d'aquest ampli espai obert de circulació amb rampes. Una sèrie de parets intermitents de tres quarts d'altura proporcionaven el filtre mínim indispensable entre l'espai de circulació extremament lluminós i els espais expositius que hi havia al darrere.

L'espai expositiu de la planta baixa s'obria al carrer per tots els costats mitjançant parets de vidre, i també s'obria a la planta de sobre, que alhora s'obria a la següent, que té un sostre de lluernes successives. La llum inundava els espais expositius des dels costats i des de dalt. Fins i tot els replans, que es troben al llindar entre l'espai de circulació i l'espai expositiu, tenien el terra de rajola de vidre, i aquests terres translúcids es repetien simètricament a l'altra banda de l'espai expositiu i eren com balcons que donaven a les plantes de sota, de manera que un bany de llum recorria tota l'altura de l'edifici des de les lluernes que hi havia a sobre. La idea de museu com a caixa dins d'una caixa es substitueix per la suspensió de tres plantes pavimentades amb pedra fosca en una llum molt intensa només parcialment filtrada per una colla de plans blancs en voladís. I el paviment dels espais expositius no acaba a dins del museu. La pedra de l'espai expositiu de la planta baixa s'estén, sense que hi hagi cap ruptura, per tota la zona de circulació fins a sortir a l'exterior de l'edifici i formar un gran sòcol acabat en tres graons i una rampa, que desemboquen a la plaça, i s'estén de la mateixa manera a la part posterior de l'edifici. Els visitants poden travessar l'edifici per aquest sòcol de pedra sense entrar al museu. En certa manera, l'edifici intenta ser un museu sense interior, o un espai mig definit al qual ja s'entra quan s'arriba a la plaça.

Com que, literalment, gairebé no hi havia parets per penjar les obres d'art, a part de les que cobrien la infraestructura tècnica concentrada (el pas d'instal·lacions de l'aire condicionat, en un extrem, i els ascensors i els lavabos en l'altre), immediatament es va dissenyar un sistema de parets temporals que imitava amb tota precisió les poques que n'hi havia de permanents. Els mòduls que constituïen les parets temporals fins i tot s'emmagatzemaven al soterrani juntament amb les obres d'art que emmarcaven, i es pujaven quan calia per crear una distribució sempre canviant de sales d'exposició, que cada vegada aparentaven que hi havien estat sempre. Es va formar un equip especialitzat en arquitectura, que encara hi treballa avui, per col·laborar estretament amb els comissaris de cada exposició i aconseguir l'efecte que les noves parets són les de l'arquitecte original, cobrint els marcs de fusta amb paper per proporcionar una superfície llisa per a la indispensable capa de pintura blanca immaculada. Gradualment, algunes d'aquestes parets temporals van esdevenir permanents i totes les obertures a

167

l'exterior es van anar tancant. Les parets de vidre, els terres de rajoles de vidre i les lluernes es van anar cobrint, i els balcons que des dels espais expositius de les tres plantes permetien veure els de les plantes de sota es van tapiar. Així, va anar sorgint un edifici més estàtic constituït per tres caixes apilades com a marc estable, dins del qual va continuar la reorganització constant de parets temporals. El MACBA va passar de ser un museu sense parets a ser un museu com qualsevol altre, en què les parets tenen una vida mòbil molt activa però secreta.

Arena torna ara per ser exposada al mateix lloc de l'edifici del MACBA que va ocupar l'any 2009, però l'artista ha retirat temporalment la coberta de les lluernes i la paret que separa l'espai expositiu de la zona de circulació. L'obra s'ha girat i ja no està orientada vers el seu propi espai tancat, sinó vers tot l'edifici, per mirar cap a la zona de circulació i cap a la ciutat d'on vénen els visitants, i s'expandeix amb més mòduls per omplir la sala gegant que no té parets. En lloc de qüestionar els supòsits de les parets aparentment permanents que es van afegir discretament l'any 2009 per albergar l'obra, ara exposa l'espai original de l'edifici, tan sistemàticament inhòspit per a l'exposició d'art. Continua així la tasca crítica d'exposar els supòsits del món de l'art utilitzant l'arquitectura per exposar l'arquitectura.

Però aquesta eliminació de parets és tan discreta com les addicions anteriors. Es retira una capa de blanc per trobar-ne una altra. La vida secreta de la paret expositiva continua. Fins i tot s'intensifica amb aquest intent d'exposició. No es tracta tan sols del metall, la fusta, el plàstic, el guix, el paper, la cola, els suports, els cargols, els revestiments i els cables que hi ha a dins de la més simple d'aquestes parets, ni de la mobilitat inquieta que oculta la seva quietud aparent, sinó de la manera estranya amb què aquesta paret es troba tant en la nostra ment col·lectiva com davant nostre. O per ser més precisos, la paret blanca ja no es pot limitar a estar davant nostre. La fina capa universal de pintura blanca, que va anar sorgint lentament de la tela beix suposadament neutra que entapissava les primeres sales petites del MoMA el 1932, s'ha estès ara tan lluny i tan ràpidament que ja no es pot veure com a tal. L'espai de transició que havia de produir, la sensació de distanciament del món, s'ha globalitzat, s'ha convertit en una propietat bàsica del món. La paret blanca és ara el que insereix el museu profundament en el món. La sala d'exposició ja no té límits. Entrar en un museu comença a casa, o en un avió, o amb un *tweet*. La lògica de la paret blanca prolifera en el núvol. La vida sempre estranya de la superfície flotant continua. Però aquesta pintura blanca enorme i profilàctica té sempre fuites silencioses, i allibera confusions intensament productives mentre la seva vida secreta surt momentàniament a la superfície.

Mark Wigley
La vida secreta de la pared del museo

¿En qué momento entramos en un museo? ¿Al cruzar la puerta principal?
¿En el vestíbulo? ¿En el mostrador de venta de billetes? ¿Al pasar el control de
seguridad o subiendo alguna escalinata, rampa, escalera mecánica o ascensor?
¿O al llegar al circuito de pasillos y rellanos con el folleto de la exposición en
mano? ¿O será cuando por fin se llega a la propia sala, o incluso solo en el
momento de penetrar en el ámbito de una obra de arte, de tal manera que toda
la secuencia procesional que conduce hasta ella es simplemente una prolongada
coreografía de entrada, más un dejar atrás el mundo que una llegada?

Entrar en un museo no es nunca algo directo. El viaje desde la calle hasta
la galería es siempre largo. Todo el bullicio y complejidad de los sonidos, colores,
sombras, resplandores, texturas, reflejos, atmósfera, vibraciones, suciedad y olores
urbanos dan paso a un espacio silencioso e higiénico. La vibrante multiplicidad de las
diferentes formas y ritmos de la ciudad queda reducida a una senda única. Todo
un conjunto de filtros depura las calles y guía al visitante hacia las obras de arte. Un
museo no es un objeto del mundo, sino un mecanismo para mantener fuera el
mundo, un complejo sistema de filtrado. Tras pasar por él, los visitantes, lo mismo
que el aire y la luz, llegan a la sala purificados y circulan en la dirección adecuada.

Pero incluso las evidencias del filtrado deben ser filtradas y eliminadas.
En la sala misma no quedan visibles ni cables, ni tubos, ni tomas de aire, ni siquiera
interruptores de luz; únicamente las obras sobre unas blancas paredes lisas sin
señal alguna. Aparte de los sistemas de iluminación instalados discretamente, los
únicos equipos permitidos en la sala son los ojos de cámaras, sensores de movi-
miento y detectores de humo que parpadean sutilmente en el techo, y abajo en el
suelo, sin parpadear, y nada sutiles, los ojos de los guardas de seguridad. No hay
tolerancia a las variaciones de temperatura, de humedad o de actitud. Acercarse
demasiado a una obra o levantar la voz supone recibir de inmediato una adver-
tencia. El espacio expositivo está resguardado además por librerías, puntos de
información, folletos, textos de pared, cartelas, audioguías y monitores, que guían
y enseñan a los espectadores móviles a adoptar frente a las obras poses momentá-
neamente fijas de adecuada concentración, igual que esculturas temporales.

Este encuentro sumamente teatralizado es ante todo horizontal. Por regla
general, la obra de arte cuelga a una altura intermedia, aguardando los ojos de
un hipotético espectador de mediana estatura, no los ojos de un niño, anciano,
persona en silla de ruedas o en posición yacente. Solo importa una determinada
zona de la pared, el resto pasa a ser secundario. El suelo es mucho más oscuro que
la pared y de un solo material, normalmente el mismo del sistema de circulación
que conduce a la sala. Su única función es llevar personas hasta allí, pero sin dejar
huella de su presencia. El techo es considerado un sistema técnico que simplemente
ilumina las obras, o más exactamente, que ilumina el encuentro entre el visitante

y la obra. No hay sombras en el espacio. Techo y suelo han de subordinarse por completo al espectador, a la obra y a la pared. La pared tiene que estar desvinculada del suelo y el techo, liberada de toda responsabilidad técnica. Desaparecen las tradicionales molduras que ocultan cualquier separación entre la pared y el techo o el suelo. Esa separación es esencial para aislar del mundo la pared. En la base y en el remate superior de esta se practica un pequeño entrante para desconectarla del suelo y el techo. La pared queda así flotando entre el suelo y el techo, y la obra flota sobre la pared. O más precisamente, el techo y el suelo flotan distanciándose de la pared. Debe verse que la pared siempre está ahí. El museo no es más que un encuentro extremadamente filtrado con una pared que es a su vez tan permanente, tan familiar, que paradójicamente puede desaparecer a favor de la obra.

La obra se halla suspendida delante de la pared, sujeta muy levemente a ella con la tecnología más mínima de la sala: una alcayata metálica oculta a la vista. La liviandad de la conexión es crucial porque el drama consiste en aparentar que tanto el espectador como la obra son unos visitantes del museo. Fue la nueva movilidad del arte, su separación literal de la arquitectura en la que tradicionalmente estaba inserta (como mural, relieve o escultura), lo que dio origen al museo con sus rituales de coleccionismo, préstamo y exhibición, que se suman a los mundos afines del mercado del arte, la erudición, la crítica, las publicaciones, la conservación, la atribución, etc. La visión del museo como algo muy sólido y estático, como un pesado templo, está en directa relación con la movilidad de los objetos que expone. Tanto el espectador como la obra llegan a un espacio supuestamente neutro que no es precisamente un «cubo blanco». Ni siquiera es espacio en el sentido de volumen tridimensional. Más bien es el espacio producido cuando se adhiere al centro de una pared una atmósfera social, conceptual, legal y físicamente hipercontrolada. Una sección de pared blanca queda envuelta en la burbuja de una atmósfera altamente regulada. Obra y visitante entran en esa burbuja más que en la sala, cuyo único papel es servir de soporte a la burbuja.

Esta atmósfera única, cuidada por la sala de exposición hiperenclaustrada, se prolonga en realidad más allá de la sala y del museo penetrando profundamente en el mundo que tan sistemáticamente filtran. En último término la pared expositiva es en sí misma una obra de arte, una pintura cuya recepción exclusiva viene guiada por una vasta infraestructura de catálogos, monografías, entrevistas, sitios web, vídeos, diseñadores gráficos, publicistas, personal de limpieza, abogados y aseguradores, que operando como un sistema colegiado de educación preparan a los eventuales visitantes desde antes incluso de salir de sus casas hasta el momento mismo en que se inclinan para leer la pequeña cartela que acompaña una obra. Este sistema integrado pretende salvar el último pero vasto espacio de separación entre la pequeña cartela y la obra, la separación establecida por el fogonazo apenas percibido de pared blanca que rodea y sutilmente enmarca cada obra. Un sistema que nunca implica directamente a la pared, pero que trabaja incesantemente para preservarla.

La arquitectura del museo es la de una pared pintada que únicamente trata de decir que no pretende decir nada a un grupo de personas a las que se ha enseñado a pensar que una pared blanca no es una declaración, sino la condición

indefinida que precede y expone toda declaración. La pared blanca, supuestamente, no es algo que veamos, sino aquello que nos permite ver. El museo moderno depende de la sensación de que esa pared siempre está ya ahí, más permanente que cualquier cosa que se ponga sobre ella. El museo sería, incluso, una colección permanente de esas paredes, una colección expuesta de modo tan permanente que no parece estar expuesta, por ser tan vital y tan invisible como lo es el agua para el pez.

Esta pared presuntamente desnuda y los rituales que la rodean son la configuración predeterminada de la sala de exposición, un estado inicial reiteradamente desafiado por artistas y comisarios cuando se cuelga el arte desde lo alto, se extiende por los suelos, se ve en la oscuridad, transforma el espacio mismo o convierte la experiencia visual en otra de sonido, olor, tacto, sabor, performance, encuentro social, publicación, emisión, acto académico o transacción legal y financiera. Los artistas pueden hacer caso omiso, subvertir la pared o concentrarse en ella, dejándola al descubierto, monitorizándola, cortándola, atacándola e interrogándola. Los arquitectos pueden intentar prescindir totalmente de ella, como hizo en 1947 el notable museo sin paredes de Lina Bo Bardi, en São Paulo, en el que las obras de arte enmarcadas en cristal quedaban suspendidas por todo un espacio abierto. O bien las exposiciones pueden salir de la sala hacia los pasillos, archivos y oficinas del museo o a las calles, los espacios comerciales y domésticos, los medios de difusión, la red y los medios sociales. Pero al margen de todas esas operaciones críticas de artistas, comisarios y arquitectos, los rituales de la pared blanca están siendo desafiados también por un mundo cuyas estructuras tecnológicas e institucionales se han transformado de modo tan radical estas últimas décadas que la condición misma del cuerpo, de lo social y de lo visual ha experimentado una revolución. Enfrentarse a una sola imagen colgada de una pared blanca es por eso profundamente diferente para una generación de visitantes que cada día encuentran, modifican y producen miles de imágenes, en un mundo en el que cada uno es un comisario experto que navega constantemente a través de múltiples espacios superpuestos utilizando aparatos móviles hiperconectados.

No obstante, la pared blanca sigue siendo la configuración por defecto. A pesar de todos los desafíos a su autoridad, aún se mantiene como obstinado punto de referencia, reforzado aparentemente con cada ataque lanzado contra él. No es casual que la cantidad de paredes de exposición blancas aumente exponencialmente cada año a medida que el número de espacios de arte se incrementa aceleradamente a escala global. Es como si todo fuera una sola pared, una única superficie idealizada que se hubiese multiplicado indefinidamente y extendido a lo ancho del planeta como un virus, con cada una de sus incontables secciones alojada en la protectora atmósfera controlada de un museo, galería, hall de empresa o espacio doméstico, y con toda esa progenie de pared hiperexpandida interconectada en cierto modo por los rituales globalizados de la manera de mirar. No es tanto un mundo en explosión de espacios repletos de paredes blancas como una pared en explosión con unos espacios y rituales que se pegan a ella como lapas. La dimensión de cualquier parte de la pared es irrelevante. De hecho la pared es tan fuerte que no necesita tener ninguna obra inmediatamente delante. Todas

las obras de arte cuelgan en última instancia de la pared blanca. Tan inculcada tenemos la imagen de la pared que el mero empleo de las palabras «obra de arte» vuelve a fijar un objeto, un programa de ordenador o un evento con tanta solidez a la pared como la alcayata de un cuadro. La obra de arte crucial es al final la pared misma. Visiblemente desconectada del suelo y el techo, la pared expositiva es al cabo de todo no una pared como tal, sino la imagen de una pared, una pintura monocroma instalada millones de veces y mantenida permanentemente, o incluso el mayor cuadro jamás realizado, una obra inacabada que continúa expandiéndose.

Esta vasta pintura blanca, huérfana de título o de aplauso, que recubre la arquitectura interior del espacio expositivo traza literalmente una línea profiláctica, sutil pero vigorosa, entre la arquitectura y el arte. Si por un lado la arquitectura del espacio expositivo mantiene alejado el mundo y cuida de una atmósfera especial para el encuentro con el arte, por otro la delgada capa de pintura blanca mantiene alejada la arquitectura. Esta línea de separación entre la arquitectura y la obra artística es incluso parte intrínseca del mismo arte, por cuanto nuestro concepto de este se ha vuelto inseparable de la superficie blanca. Nuestra apreciación del arte lleva ya incorporado un distanciamiento de la arquitectura. La experiencia del arte requiere a la vez una arquitectura que sustente un espacio hipercontrolado de encuentro y también un alejamiento de esa arquitectura, un alejamiento que es parte integral de la experiencia. Y no deja de ser extraño que una responsabilidad primordial del edificio sea hacer que parezca que la experiencia hubiera podido producirse en otro lugar.

Esta línea sutil pero estructural entre el arte y la arquitectura se complica de manera especial, o es vuelta a trazar, por aquel arte que explícitamente se enfrenta a la arquitectura. Pongamos el caso de *Arena*, obra de Rita McBride de 1997, que en 2009 entró a formar parte de la Colección MACBA como depósito y fue expuesta entonces dentro de una muestra de las adquisiciones más recientes del museo. La obra subvertía el espacio museístico donde aparecía, sin llegar a dirigirse directamente a él ni tampoco siquiera tocarlo. Tan solo introduce unos asientos. Los nueve niveles ascendentes de gradas son como un gran mueble, un banco de museo que sencillamente se ha multiplicado y ha crecido hasta alcanzar las dimensiones de la sala, interfiriendo en el recorrido habitual por la estancia y suscitando precisamente el tipo de comportamiento que por lo general está prohibido. El enfrentamiento individual, horizontal y distanciado con la obra de las paredes es reemplazado por una acción corporal y social participativa. El visitante ocupa la obra, sube por ella, inicia movimientos, interacciones, ruido y formas diversas de una performance no coreografiada. El visitante es conducido a lo alto, por encima de la habitual vista frontal, hasta imaginar que casi toca el techo, y el suelo que tiene delante se convierte en un escenario que invita a la acción. Ya el simple hecho de entrar en la sala lo convierte en un *performer*. El visitante queda en exposición.

Más importante aún: la obra sitúa también en exposición la propia sala. La forma curva de la obra es el único objeto de la habitación y queda emplazada más o menos equidistante de todas las paredes blancas, llenando el espacio. Al llegar normalmente a ella viniendo desde atrás, el visitante se ve obligado a pasar por un

angosto hueco entre la obra y la pared. La pieza se sitúa de cara a las paredes blancas vacías del museo, que se diferencian cuidadosamente del suelo oscuro y del techo claro por los habituales detalles negativos. Una delgada ranura horizontal abierta en lo alto de la pared más próxima marca una nítida línea negra que distingue la superficie inferior de lo que por encima parece ser una hilera más de las vigas que sostienen el techo. Una abertura oscura muy fina la separa asimismo del suelo. Las filas de asientos que miran a la pared multiplican, exageran y complican el habitual punto de vista horizontal único. Deja de haber una obra de arte entre el espectador y la pared. Sin aparecer nunca mencionada o resaltada, la propia pared es indagada en su desnudez, bruscamente extraída desde el fondo hasta el primer plano.

Arena fue montada e instalada por primera vez en noviembre de 1997 en el museo Witte de With de Róterdam, donde ocupaba todo el primer piso del museo. Los visitantes que subían las escaleras desde la planta baja se encontraban en medio de un óvalo de asientos completo que se alzaba desde el suelo hasta el techo y bloqueaba cualquier paso por las salas hacia los muros exteriores del museo al abarcar paredes de exposición, oficinas y estancias. Quedaba abolida la división, secuencia y jerarquía entre áreas de exposición, de tránsito, almacenes, oficinas y aseos. Los espacios funcionales auxiliares de las salas se convierten así literalmente en la pieza central. Es como si el museo, igual que el visitante, quedase en suspenso en el interior de la obra de arte, y no al revés. La obra visitante trata al anfitrión como a un invitado e interroga al sorprendido espacio. El propio museo es puesto en exhibición mientras los visitantes y el personal se transforman en *performers* colaboradores.

La obra estaba diseñada como un *kit* modular de poco peso; desde entonces ha circulado por todo el mundo y se ha presentado en museos, centros de arte, colecciones de escultura, ferias de arte y bienales. En cada una de esas etapas se ha reensamblado de forma tal que rechaza cualquier separación entre visitante y obra celebrando su propio estatus de visitante nómada y deja expuestos los espacios del mundo del arte que temporalmente ocupa. La pieza reajusta cada localización y se convierte en plataforma para unas performances sin planificar de los visitantes y performances planificadas de otros artistas. Con todo, la que resulta indagada es, en último término, la arquitectura estática de exhibición, no los actos que se escenifican en su interior. La mágica capa de pintura blanca es ya incapaz de mantener al margen la arquitectura. Muy al contrario, los edificios que exhiben arte y todos los rituales conectados con ellos son arrastrados al centro de la escena y puestos sobre un pedestal para ser inspeccionados críticamente.

Esta capacidad calladamente subversiva se deriva de la sensación de que la obra móvil llega del exterior, de que entra y deja expuesto un espacio de exhibición preexistente. Sin embargo, la pared en blanco del MACBA que *Arena* dejaba al descubierto en 2009 es en realidad una de las pocas paredes interiores del museo que siempre pueden ver quienes visitan el edificio. La pared cubre un único y masivo paso de instalaciones que atraviesa verticalmente el edificio acogiendo toda la amplia infraestructura de aire acondicionado, electricidad y electrónica que mantiene hiperfiltrada y regulada la tan decisiva atmósfera. La delgada ranura horizontal abierta en lo alto de la pared, que exonera a la superficie de cualquier papel estructural evidente, sirve en realidad para dejar pasar al espacio de la sala el

aire purificado que asciende rugiendo por el paso de instalaciones situado detrás. Esa apertura oscura y el correspondiente retranqueo junto al suelo hacen que la pared parezca que puede moverse. A la inversa, la pared desnuda de enfrente, que no por casualidad tiene la misma altura que la ranura, parece como si hubiera estado siempre allí, aunque lo cierto es que se construyó expresamente para la exposición. Las otras dos paredes no formaban parte de la edificación original. Una fue añadida, y oculta una parte sustancial del edificio pero no se retira nunca, y la otra pared parcial por donde entran los visitantes se readapta casi siempre con cada exposición. *Arena* no se ha instalado en una sala. Más bien se ha construido una sala donde acoger la obra. Aunque aparente haber estado siempre allí, la sala llega como parte de la obra a cuyas dimensiones se ajusta, permitiendo que la obra indague en ella y la subvierta.

Suele ocurrir lo mismo con casi todas las exposiciones en todos los museos. En algún lugar, entre la calle y la galería, el visitante se encuentra con unas paredes que antes de la exposición no existían. Son parte de la muestra y sin embargo no se exhiben como tales. Al contrario, aparentan haber estado siempre allí, formando parte del mecanismo permanente de exhibición, perfectamente insertas en el espacio expositivo. La presentación se reorganiza en cada ocasión mediante un conjunto de paneles diseñados para imitar las dimensiones y el efecto de las paredes permanentes. Se controla absolutamente el modo en que la pared toca el suelo y el techo. La pared ha de carecer de rasgos distintivos. Para que la pared expositiva cumpla su función es crucial que no se pueda notar diferencia alguna entre las superficies permanentes y las temporales. La movilidad del arte es inseparable de la movilidad oculta de las paredes. Las paredes blancas se reprodujeron y desplazaron por el interior de los museos mucho antes de empezar a viajar alrededor del mundo. También ellas han entrado en el espacio como visitantes, pero permanecen absolutamente quietas e imitan a las otras paredes que encuentran. No pueden dejar traslucir que entraron con la obra de arte, que son parte del arte, y parte de lo que permite al arte estar allí presente. Esa necesidad de que las paredes temporales aparenten haber estado siempre allí va en paralelo con la necesidad inversa de que las paredes permanentes parezcan poder ausentarse. Las paredes permanentes se distancian del edificio para confundirse con las paredes recién llegadas y viceversa. Indistinguibles unas de otras, se confunden y quedan suspendidas mientras el edificio cumple su tarea central de sencillamente proporcionarles unos conjuntos de ojos a la altura y al ritmo adecuados.

Quizá más que cualquier otro museo, el MACBA, diseñado por Richard Meier y terminado en 1995, se define por su exposición de pared blanca. El sistema espacial que guía a los visitantes hacia las paredes expositivas está construido él mismo con esas paredes. El arquitecto rechazó la idea de un edificio en forma de caja, un conjunto de paredes que encierran un espacio, y del museo como caja dentro de otra caja, e hizo en cambio que la lógica móvil de la pared expositiva blanca definiese la totalidad del edificio. Cada pared fue tratada como un plano independiente, y esos planos raramente se interseccionan. El edificio aprovecha cualquier oportunidad de mostrar el extremo de un plano blanco flotante. El MACBA intenta literalmente ser un edificio sin esquinas, y menos aún con salas,

como si regresase al significado original de la palabra «galería» como pasaje de tránsito o balconada voladiza.

Desde lejos el edificio parece estar definido por dos imponentes planos verticales blancos, con un gran agujero abierto en ellos que deja a la vista de la ciudad el mecanismo interior del edificio como si fuera una obra de arte nueva alojada en una enorme vitrina de cristal. El punto de entrada viene marcado por un plano blanco más pequeño que flota apartado de los planos principales y que actúa como una especie de panel publicitario del concepto crucial del edificio, desmontar el papel tradicional de los muros. También este tiene abierto un gran agujero y hay aún otro plano blanco menor que se adelanta flotando e indica el punto de entrada situado debajo. Pasando bajo ese plano suspendido y atravesando el vestíbulo circular el visitante llega a una amplia apertura espacial blanca definida por dos planos macizos, desde los cuales es ahora la ciudad la que, como una obra de arte recién envuelta, se muestra tras la cristalera cuando uno sube por las monumentales rampas blancas. La radicalidad del diseño original consistía en que los tres niveles de espacios expositivos no eran salas cerradas separadas de ese vasto espacio abierto de circulación en rampa. Una serie de paredes intermitentes de tres cuartos de altura apenas proporcionaban un exiguo filtro entre el espacio de circulación extremadamente luminoso y los espacios expositivos ubicados tras ellas.

La sala de la planta baja se abre por todos los lados a la calle a través de paredes acristaladas y se halla abierta al piso inmediatamente superior, el cual se abre a su vez al de encima, que tiene un techo de claraboyas continuas. La luz penetra en las salas desde los lados y desde lo alto. Incluso los rellanos situados en la confluencia del espacio de circulación y las salas tienen un suelo de pavés, suelos de vidrio que se repiten simétricamente al otro extremo de las salas y se disponen como balcones sobre los pisos inferiores, que reciben en toda la altura del edificio la luz procedente de las claraboyas. La idea del museo como caja dentro de otra caja es sustituida por la suspensión de tres suelos de piedra oscura, fuertemente iluminados por una luz que un conjunto de planos voladizos blancos filtra solo parcialmente. Y estos suelos de las áreas de exposición no se encuentran exclusivamente en el interior del museo. La piedra de las salas del nivel inferior se prolonga ininterrumpidamente más allá del espacio de circulación hasta el exterior del edificio, donde forma un ancho plinto que termina en unas escaleras y una rampa para unirse finalmente a la plaza, y asimismo prolonga la trasera del edificio. Por este plano de piedra los visitantes pueden atravesar el edificio sin entrar en él. En cierto sentido el edificio trata de ser un museo sin interior, o un espacio a medio definir en el que uno entra con tan solo llegar a la plaza.

Puesto que literalmente casi no había paredes donde colocar las obras de arte —salvo las que ocultaban la infraestructura técnica concentrada (en un extremo el pozo principal del aire acondicionado, en el otro los ascensores y lavabos)— se diseñó de inmediato un sistema de paredes temporales que imitasen precisamente los pocos muros permanentes que había. Los módulos que componen las paredes temporales se almacenaban en el sótano, junto a las obras de arte a las que servían de marco, y se subían cuando eran necesarios para formar una configuración variable de áreas de exposición, que en todas las ocasiones debían aparentar haber estado siempre allí. Se formó un equipo de especialistas en arquitectura que sigue

funcionando hoy y trabaja en estrecha coordinación con los comisarios de las exposiciones, de tal manera que las nuevas paredes produzcan el efecto de ser las originales del arquitecto; cubriendo con papel los bastidores de madera se logra una superficie lisa sobre la cual se puede aplicar la trascendental capa continua de pintura blanca. Paulatinamente algunas de esas paredes temporales se hicieron permanentes y una tras otra todas las aberturas al exterior se fueron cerrando. Las paredes acristaladas, los suelos de pavés y las claraboyas se fueron cubriendo sucesivamente y los balcones de cada piso desde los que podían observarse las galerías inferiores quedaron tapiados. Surgió así un conjunto más estático de tres cajones superpuestos, que forman el marco estable dentro del cual había de continuar la redistribución de las paredes temporales. El MACBA pasó de ser un museo sin paredes a ser un museo como cualquier otro, donde las paredes tienen una vida muy activa pero secreta.

Arena regresa ahora para ser expuesta en la misma zona del edificio MACBA que ocupó en 2009, pero esta vez la artista ha retirado temporalmente la cubierta de las claraboyas y la pared que separaba la sala y el corredor de circulación. En lugar de mirar hacia su propio espacio cerrado, ahora la obra ha girado para contemplar de cara la totalidad del edificio y se ha expandido con más módulos hasta llenar el gran espacio expositivo sin paredes y mirar, más allá de la zona de paso, hacia la ciudad de donde llegan los visitantes. En vez de interrogar los supuestos de unas paredes en apariencia permanentes, añadidas discretamente en 2009 para dar cobijo temporal a la obra, esta última exhibe ahora a la vista el ámbito original del edificio, que por sistema tan poco acogedor era a la exhibición de arte. Prosigue, pues, el trabajo crítico de dejar al descubierto los supuestos del mundo del arte utilizando la arquitectura a fin de desvelar la arquitectura.

En cualquier caso esta retirada de paredes es tan discreta como fueron los anteriores añadidos. Se retira un estrato blanco solamente para dejar otro a la vista. Y prosigue la vida secreta de la pared del museo. Incluso queda reforzada por la tentativa de revelación. No importa solo la madera, plástico, escayola, papel, cola, escuadras, tornillos, revestimientos y cables que hasta la más sencilla de esas paredes oculta, ni tampoco la inquieta movilidad que se esconde tras su aparente quietud, sino en qué sentido extraño esa pared blanca está en nuestra cabeza colectiva tanto como pueda estarlo delante de nosotros. O para ser más exactos, la pared blanca ya no puede estar únicamente frente a nosotros. Surgida lentamente del revestimiento de tela beis supuestamente neutro que tenían las primeras pequeñas salas del MOMA en 1932, la universal capa delgada de pintura blanca se ha extendido actualmente tan lejos y tan rápido que ya no puede verse así. El limbo que debía crear, ese sentido de distanciamiento del mundo, ha sido globalizado, convertido en una pieza básica de atrezo del mundo. Lo que ahora asienta profundamente al museo en el mundo es la pared blanca. La galería ya no conoce límites. Entrar en un museo es algo que empieza en casa, en un avión, en un tuit. La lógica de la pared blanca triunfa en la nube. La extrañísima vida de la superficie flotante sigue su curso. Sin embargo, esta inmensa pintura profiláctica blanca no deja de gotear en silencio y libera confusiones intensamente productivas cuando su vida secreta emerge transitoriamente.

Mark Wigley
The Secret Life of the Gallery Wall

When do you enter a museum? At the front door? The lobby? The ticket counter? On passing security or when moving up the stair, ramp, escalator, or elevator? Or upon reaching the circulation system of corridors and landings with exhibition brochure in hand? Or is it when finally reaching the gallery itself, or even only in the moment of entering the space of an art work – with the whole processional sequence leading up to it just a drawn-out choreography of entry that is more about leaving the world behind than arriving?

To enter a museum is never straightforward. The journey from street to gallery is always a long one. All the congestion and complexity of urban sounds, colors, shadows, glare, textures, reflections, weather, vibrations, dirt, and smells give way to a hushed and hygienic space. The vibrant multiplicity of different forms and rhythms of movement in the city is reduced to a single path. A whole set of filters strip away the streets and guide the visitor towards the artworks. A museum is not an object in the world but a mechanism to keep the world out, an elaborate filtration system. The visitors, like the air and the light, finally arrive in the gallery cleaned and moving in the right direction.

Even the evidence of filtration has to be filtered out. In the gallery itself, there are no visible wires, ducts, vents, or even light switches, just the works on smooth unmarked white walls. Other than discretely installed lighting systems, the only fixtures allowed in the room are the subtle blinking pinpoint eyes of cameras, motion sensors, and smoke detectors in the ceiling and the unsubtle unblinking eyes of the security guards on the floor. There is no tolerance for variation in temperature, humidity, or attitude To move too closely to a work or raise your voice is to receive instant retraining. The gallery space is also guarded by bookstores, information stands, brochures, wall texts, labels, audio tours, and docents that rehearse and guide the mobile viewers to adopt momentary frozen poses of suitable concentration before the works, like temporary sculptures.

This highly theatrical encounter is primarily horizontal. The artwork is typically hung at a standard height, waiting for the eyes of a hypothetically average standing viewer, rather than those of a child, an old person, someone in a wheelchair or lying down. It's all about a certain zone of the wall, with everything else made peripheral. The floor is much darker than the wall and of a single material that is usually the same as that of the circulation system leading to the gallery. Its only role is to bring bodies into the room but carry no trace of its presence. The ceiling is treated as a technical system that simply lights the works, or more precisely lights the encounter between visitor and work. There are no shadows in the space. Ceiling and floor must completely give way to the viewer, work, and wall. The wall has to be disconnected from floor

and ceiling, relieved of any technical responsibility. Gone are the traditional moldings that hide any gap between wall and ceiling or floor. The gap is now essential to isolate the wall from the world. A small recess is cut into the base and top of the wall to disconnect it from floor and ceiling. The wall now floats between floor and ceiling, and the work floats on the wall. Or more accurately, the ceiling and floor float away from the wall. The wall must be seen to always be there. The museum is just a highly filtered encounter with a wall that is so permanent, so familiar, that paradoxically it can disappear in favor of the work.

The work is suspended in front of the wall, attached ever so lightly by the most minimal technology in the room, an unseen metal hook. This lightness of connection is crucial because the drama being played out is that both viewer and work are visitors to the museum. It was the new mobility of art, its literal separation from the architecture in which it was traditionally embedded (as mural, relief or sculpture) that gave birth to the museum with is rituals of collecting, lending, and display, along with the extended worlds of the art market, scholarship, criticism, publications, conservation, provenance, etc. The sense of the museum as something very solid and static, a heavy temple, is directly related to the mobility of the objects it exhibits. Both viewer and work arrive in a supposedly neutral space, which is precisely not a "white cube." It is not even space in the sense of a three-dimensional volume. Rather, it is the space produced when a hyper-controlled physical, social, conceptual, and legal atmosphere is attached to the middle of a wall. A section of white wall is encased by the bubble of a highly-regulated atmosphere. Visitor and work enter this bubble rather than the room whose only role is to support the bubble.

This unique atmosphere nurtured by the hyper-insulated gallery actually reaches out beyond the gallery and museum deep into the world they so systematically filter out. In the end, the gallery wall is itself an artwork, a painting whose unique reception is guided by a vast infrastructure of catalogs, monographs, interviews, websites, videos, graphic designers, publicists, cleaners, lawyers, and insurers operating as a cohesive system of education that prepares the approaching visitors from even before they leave home right up to moment of leaning forward to read the tiny label nearest a work. This comprehensive system aims to bridge the last but vast gap between that little label and the work, the gap marked by the hardly noticed flash of white wall that surrounds and subtly frames each work. It is a system that never addresses this wall directly but endlessly works to preserve it.

The architecture of the museum is that of a painted wall that tries to say nothing other than that it is trying to say nothing to a group of people who have been trained to think that a white wall is not a statement but the undefined condition that precedes and exposes any statement. The white wall is not supposed to be something you see but that which allows you to see. The modern museum depends on the sense that this wall is always already there, more permanent than anything placed in front of it. The museum is even a permanent collection of such walls, a collection on such permanent display that it doesn't appear to be on display, being as vital and as invisible as water is to a fish.

This supposedly blank wall and the rituals that surround it is the default setting of the gallery, a default that is routinely challenged by artists and curators when art hangs from above, spreads across the floor, is seen in the dark, transform the space itself, or turns the visual experience into one of sound, smell, touch, taste, performance, social encounter, publication, broadcast, academic event, or legal and financial transaction. Artists can ignore, subvert or focus on the wall by exposing, monitoring, cutting, assaulting, and inter-rogating it. Architects can try to abandon it altogether, as in Lina Bo Bardi's remarkable 1947 museum without walls in São Paulo where the artworks are suspended in glass frames throughout the open space. Or exhibitions can move out of the gallery into the circulation systems, archives, and offices of museums, or into the streets, commercial and domestic spaces, broadcast media, the web and social media. Regardless of all these critical moves by artists, curators, and architects, the rituals of the white wall are also challenged by a world whose technological and institutional structures have been so radically transformed in recent decades that the very condition of the body, the social, and the visual has been revolutionized. To encounter a single image hung on a white wall is so profoundly different for a generation of visitors who encounter, modify, and produce thousands of images every day, a world in which everyone is an expert curator, constantly navigating through multiple overlapping spaces with hyper-connected mobile devices.

Yet the white wall remains the default setting. Despite all the challenges to its authority, it remains as the stubborn reference point, seemingly reinforced by every assault on it. It is not by chance that the amount of white display wall grows exponentially every year as the number of spaces for art accelerates globally. It is as if it is all one wall, a single idealized surface that has multiplied endlessly and spread across the planet like a virus, with each of its countless sections encased in the protective controlled atmosphere of a museum, gallery, corporate lobby, or domestic space, and with all these progeny of the hyper-expanded wall somehow interconnected by globalized rituals of viewing. It is not so much an exploding world of spaces filled with white walls as an exploding wall with spaces and rituals attached to it like barnacles. The dimension of any part of the wall is irrelevant. Indeed, the wall is so strong that it doesn't require any work directly in front of it. All works of art are ultimately hung on the white wall. So engrained is the image of the wall that the very use of the word "artwork" ties an object or computer program or event back to the wall just as securely as any picture hook. The crucial artwork is finally the wall itself. Visibly disconnected from the floor and ceiling, the display wall is in the end not a wall as such but the image of a wall, a monochrome painting installed millions of times and continuously maintained, or even the largest painting ever, an unfinished work that keeps expanding.

This vast unlabeled and uncelebrated white painting that coats the internal architecture of the gallery literally draws a subtle but strong prophylactic line between architecture and art. If the architecture of the gallery holds the world at bay and nurtures a unique atmosphere for the encounter with art, the thin

layer of white paint holds architecture at bay. This line between architecture and art is even internal to art itself in as much as our concept of art has become inseparable from the white surface. Our appreciation of art already has a distancing from architecture built into it. The experience of art both requires an architecture supporting a hyper-controlled space of encounter, but also a detachment from that architecture, a detachment that is an integral part of the experience. Strangely, a key responsibility of the building is to make it seem as if the experience could have happened somewhere else.

This subtle but structural line between art and architecture is uniquely complicated or redrawn by art that explicitly engages with architecture. Take *Arena*, the 1997 work by Rita McBride that became a long-term loan of the MACBA Collection in 2009 and was exhibited then as part of a show of recent additions to the museum's collection. The work subverted the gallery it appeared in without addressing the gallery directly or even touching it. It simply introduces some seating. The nine ascending levels of bleachers are like a large piece of furniture, a gallery bench that has simply multiplied itself and grown to the size of the gallery, interfering with the usual flow through the room and encouraging exactly the kind of behavior that is normally prohibited. The detached individual horizontal encounter with work on the walls is replaced by engaged bodily and social action. The visitor occupies the work, climbing on and up, initiating movements, interactions, noise, and diverse forms of unchoreographed performance. The visitor is taken high up above the usual standing view to imagine touching the ceiling and the floor in front now becomes a stage inviting action. To simply enter the gallery is already to become a performer. The visitor is placed on exhibition.

More importantly, the work also places the room itself on exhibition. Its curved form is the only thing in the gallery and it sits roughly equidistant from all the white walls, filling the space. It is usually approached from behind, forcing the visitor to pass around it through a narrow gap between work and wall. It faces the empty white walls of the gallery that are carefully differentiated from the dark floor and the light ceiling with the usual negative details. A thin horizontal slot cut into the top of the closest wall forms a clear black line distinguishing the surface below from what then appears above to be another of the series of beams holding up the ceiling and a very fine dark gap likewise separates it from the floor. The layers of seating facing the wall multiply, exaggerate, and complicate the usual singular horizontal point of view. There is no longer an artwork between viewer and wall. Without ever being mentioned or marked, the wall itself becomes scrutinized in its emptiness, abruptly pulled from background to foreground.

Arena was first assembled and installed at the Witte de With museum in Rotterdam in November 1997, where it occupied the whole first floor of the museum. Visitors coming up the stairs from the ground floor would find themselves at the center of a complete oval of seating climbing from floor to ceiling, blocking any path through the galleries to the outer walls of the museum and engulfing exhibition walls, offices, and rooms. The division, sequence, and

hierarchy between gallery, circulation, storage rooms, offices, and bathrooms were removed. The functional spaces that serve the galleries literally become the centerpiece. It is as if the museum, like the visitor, is suspended within the artwork rather than the other way around. The visiting work treats the host as a guest and interrogates the surprised space. The museum itself is put on exhibition with visitors and staff turned into collaborative performers.

The work was designed as a lightweight modular kitset and has since traveled around the world, appearing in museums, kunsthalle, sculpture centers, art fairs, and biennales. At each stop, it is reassembled in a way that rejects any separation between visitor and work, celebrating its own status as a nomadic visitor to expose the spaces of the art world that it temporarily occupies. It reframes each location and becomes a platform for unplanned performances by visitors and planned performances by other artists. Yet, in the end, it is the static architecture of display that is scrutinized rather than the events staged within them. The magic coat of white paint can no longer hold architecture at bay. On the contrary, the buildings that display art, along with all the rituals associated with them, are pulled into the center of the view, placed on a pedestal for critical inspection.

This quietly subversive ability depends on the sense that the mobile work comes from the outside, that it enters and exposes a pre-existing space of display. Yet the blank wall at MACBA that *Arena* exposed in 2009 is in fact one of the only internal walls in the museum that can always be seen by visitors to the building. It covers a single massive mechanical shaft that rises up through the building filled with all the vast infrastructure of air conditioning, electricity, and electronics that maintains the all-important hyper-filtered and regulated atmosphere. The thin horizontal slot cut into the top of the wall and relieving the surface of any apparent structural role actually admits the purified air thundering up the shaft behind it into the gallery. This dark slot and the matching recess at floor level make the wall seem as if it could move. In reverse, the opposite empty wall, that not coincidentally has the same height as the slot, appears as if it is always there but actually was built specifically for the exhibition. The other two walls were not part of the original building. One was added and hides a substantial part of the building but always remains there and the other partial wall through which the visitors enter is almost always reconfigured for each exhibition. *Arena* has not been placed in a gallery. Rather, a gallery has been built to house the work. The gallery arrives as part of the work it is dimensioned to yet pretends to have always been there, allowing the work to scrutinize and subvert it.

This is the case with almost every exhibition in every museum. Somewhere between the street and the gallery, the visitor encounters walls that were not there before the exhibition. They are part of the exhibit and yet are not exhibited as such. On the contrary, they pretend to always have been there, part of the permanent mechanism of display, seamlessly grafted into the space. The display is reorganized every time by a set of walls designed to imitate the dimension and effect of the permanent walls. The way the wall meets the

floor and the ceiling is highly controlled. The wall has to lack any distinguishing features. Not being able to distinguish between permanent and temporary surfaces is crucial to the performance of the gallery wall. The mobility of art is inseparable from the hidden mobility of walls. White walls reproduced themselves and migrated within museums long before they started traveling around the world. They too have entered the space as visitors but stand so very still and simulate the other walls they meet. They cannot show that they entered with the work of art, are part of the art, and part of what allows the art to stand there. This need for temporary walls to pretend that they were always there parallels the reverse need for permanent walls to pretend that they could leave. The permanent walls detach themselves from the building to merge with the walls that just arrived and vice versa. Indistinguishable, they merge and hover there while the building carries out its core task to simply deliver sets of eyes to them at the right height and rhythm.

Perhaps more than any other museum, MACBA – designed by Richard Meier and completed in 1995 – is defined by its exhibition of the white wall. The spatial system guiding visitors toward the gallery walls is itself built out of such walls. The architect rejected the idea of a building as a box, a set of walls enclosing a space, and the museum as a box within a box, instead taking the mobile logic of the white gallery wall to define the whole building. Every wall was treated as an independent plane, and the planes rarely intersect. The building relishes any chance to show the end of a floating white plane. MACBA literally tries to be a building with no corners, let alone rooms, as if returning to the original meaning of the word "gallery" as a transitional passageway or suspended balcony.

From a distance, the building appears to be defined by two massive vertical white planes, with a big hole cut into them exposing the inner workings of the building to the city, as if a new artwork encased in a huge glass vitrine. The point of entry is marked by a smaller white plane floating out further from the main planes, acting as a kind of billboard for the building's central concept of undoing the traditional role of walls. It too has a large hole cut out of it and yet another smaller white plane floats forward, marking the point of entry below. On passing under this suspended plane and through the circular lobby, the visitor turns into a vast white slot of space defined by the two massive planes from which it is now the city that appears behind the glass as a newly encased artwork when ascending the monumental white ramps. The radicality of the original design was that the three levels of gallery were not closed rooms off this vast, open, ramped circulation space. A series of intermittent three-quarter-height walls provided only the most minimal filter between the extremely bright circulation space and the exhibition spaces beyond them.

The ground floor gallery was even open to the street on all sides through glass walls, and open to the floor above it, which in turn is open to the one above that, which has a ceiling of continuous skylights. Light streamed into the galleries from the sides and from above. Even the landings at the threshold between circulation space and galleries had a continuous glass block floor and these glass floors were repeated symmetrically on the other side of

the gallery and acted as balconies to the floors below where the light poured down the full height of the building from the skylights above. The idea of the museum as a box within a box is replaced by the suspension of three dark stone floors in very bright light that is only partially filtered by a squadron of hovering white planes. And these display floors are not simply inside the museum. The stone of the lowest gallery level seamlessly extends across the circulation space and outside the building to form a large plinth ending in the steps and ramp that eventually meet the plaza and likewise extends out the rear of the building. Visitors can pass right through the building on this stone plane without entering. In a sense, the building tries to be a museum without interior, or a half-defined space you have already entered simply by arriving at the plaza.

Since there were literally almost no walls to put the art on, other than those covering the concentrated technical infrastructure (the main air conditioning shaft at one end and the elevators and bathrooms at the other), a system of temporary walls was immediately designed to precisely simulate the few such permanent ones. The modules making up the temporary walls were even stored in the basement alongside the artworks they framed and were brought up when needed to form an ever changing pattern of galleries that would each time appear to have always been there. A specialized architectural team was formed, and still operates today, to work closely with the curators of each exhibition to produce the effect that the new walls are those of the original architect – with paper stretched across the wooden frames to provide a smooth surface for the all-important seamless coat of white paint. Gradually some of these temporary walls became permanent and all the openings to the outside were closed off one by one. The glass walls, glass floors, and skylights were successively covered over, and the balconies allowing each of the gallery levels to overlook the ones below it were walled off. A more static set of three stacked boxes emerged as the stable frame within which the continuous rearrangement of temporary walls would continue. MACBA went from a museum without walls to a museum like any other, in which walls have a very active mobile yet secret life.

Arena now returns to be exhibited in the very same part of the MACBA building that it occupied in 2009, but the artist has temporarily removed the covering of the skylights and the wall dividing the gallery from the circulation. The work turns around from staring at its own closed-off space to now face the whole building, expanding with more modules to fill the huge gallery without walls and looking across the circulation space towards the city from which the visitors have come. Instead of interrogating the assumptions of seemingly permanent walls that were discretely added in 2009 to temporarily house the work, the work now puts on display the original space of the building that was so systematically inhospitable to the display of art. The critical labor of exhibiting the assumptions of the art world by using architecture to expose architecture continues.

Yet this removal of walls is just as discrete as the earlier additions. One white layer is peeled off only to reveal another. The secret life of the gallery

183

wall continues. It is even intensified by the attempt at exposure. It's not just the hidden wood, metal, plastic, plaster, paper, glue, brackets, screws, linings, and wires inside even the simplest such wall, or the restless mobility hidden by its apparent stillness, but the strange sense in which this white wall is just as much in our collective heads as it is in front of us. Or to be more precise, the white wall can no longer be simply in front of us. Slowly emerging from the supposedly neutral beige cloth lining the first small MoMA galleries in 1932, the universal thin layer of white paint has now spread so far and fast that it can no longer be seen as such. The limbo it was meant to produce, the sense of detachment from the world, has been globalized, turned into a basic property of the world. The white wall is now what embeds the museum deeply into the world. The gallery no longer knows limits. Entering a museum starts at home or in a plane or in a tweet. The logic of the white wall flourishes in the cloud. The ever-strange life of the floating surface continues. Yet this massive prophylactic white painting is always quietly leaking, liberating intensely productive confusions as its secret life momentarily surfaces.

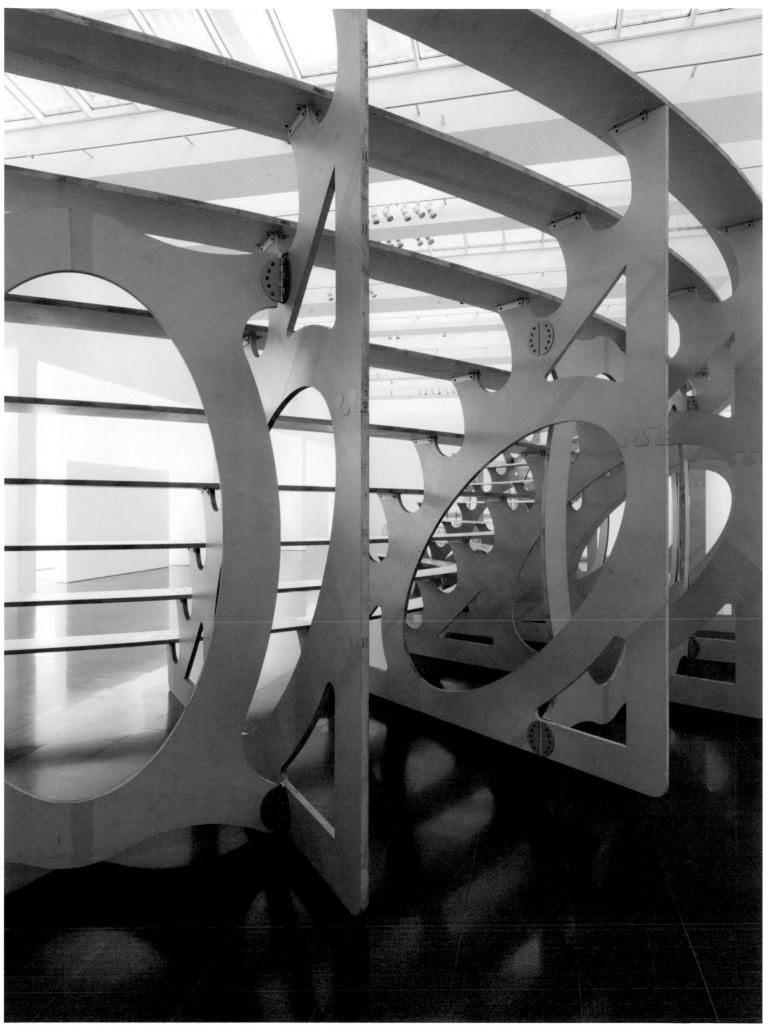

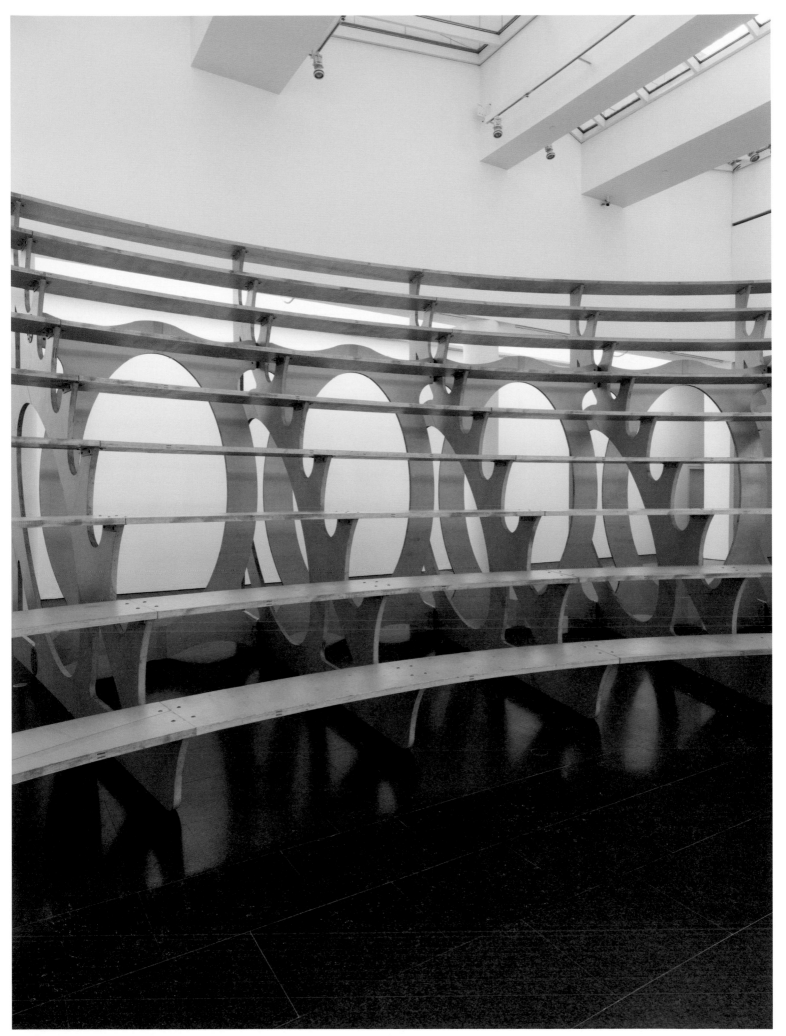

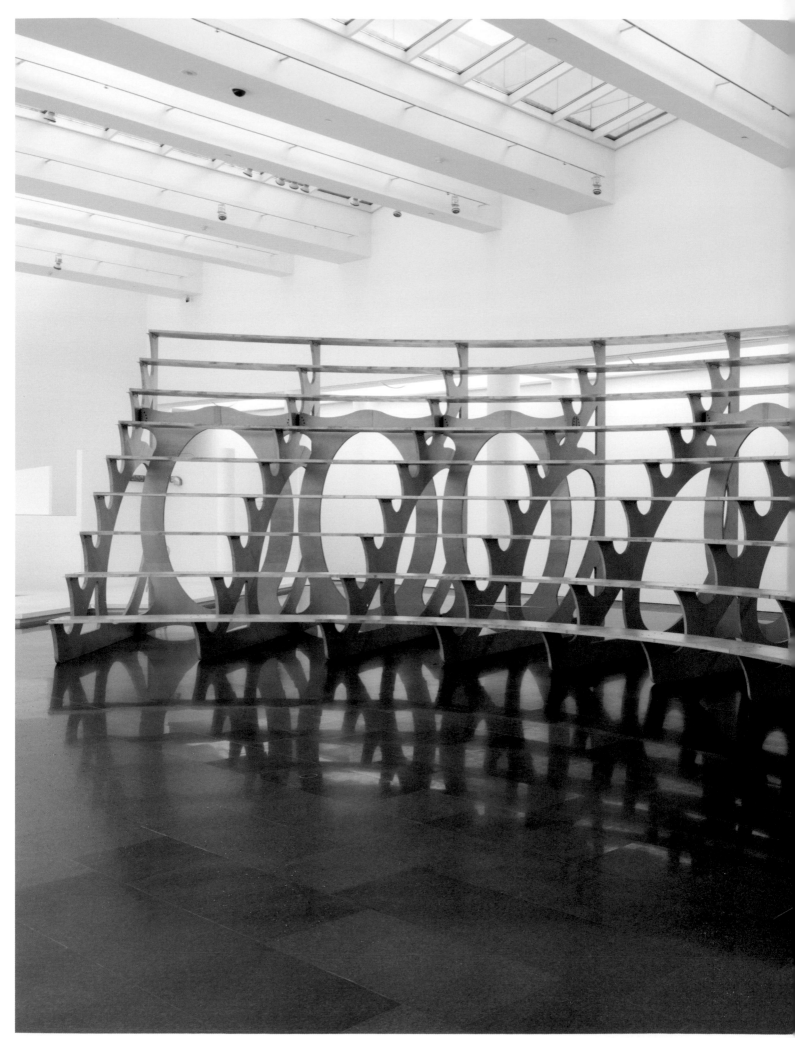

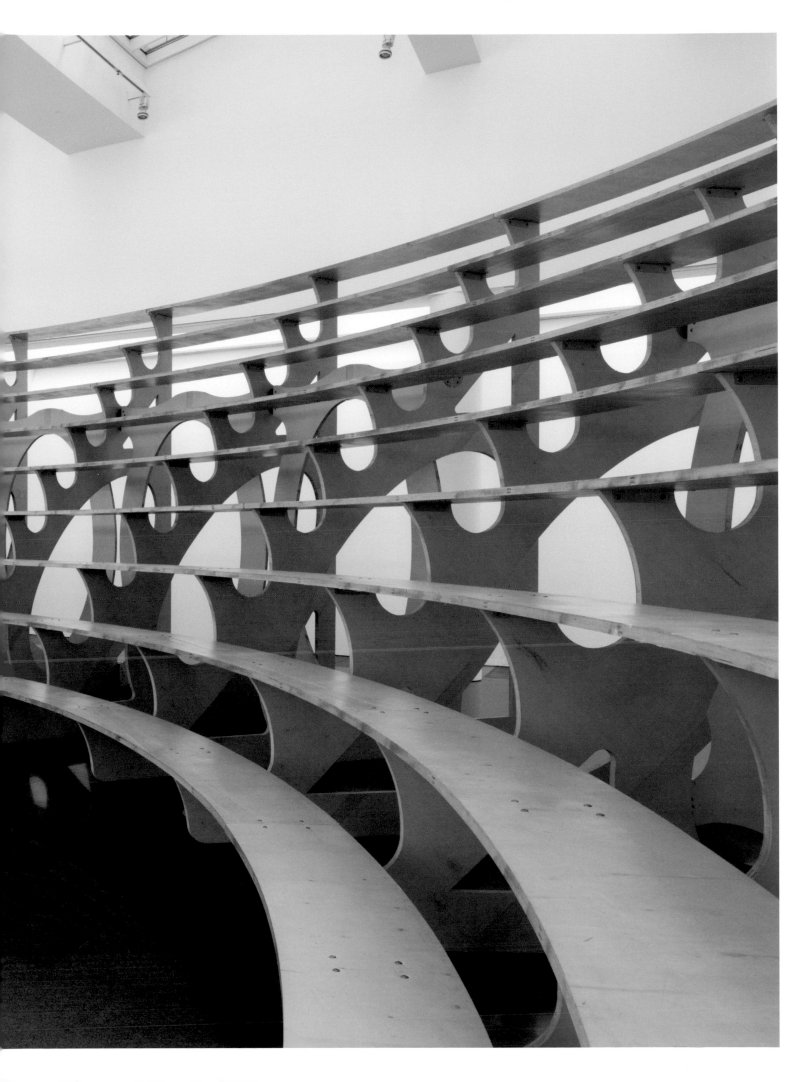

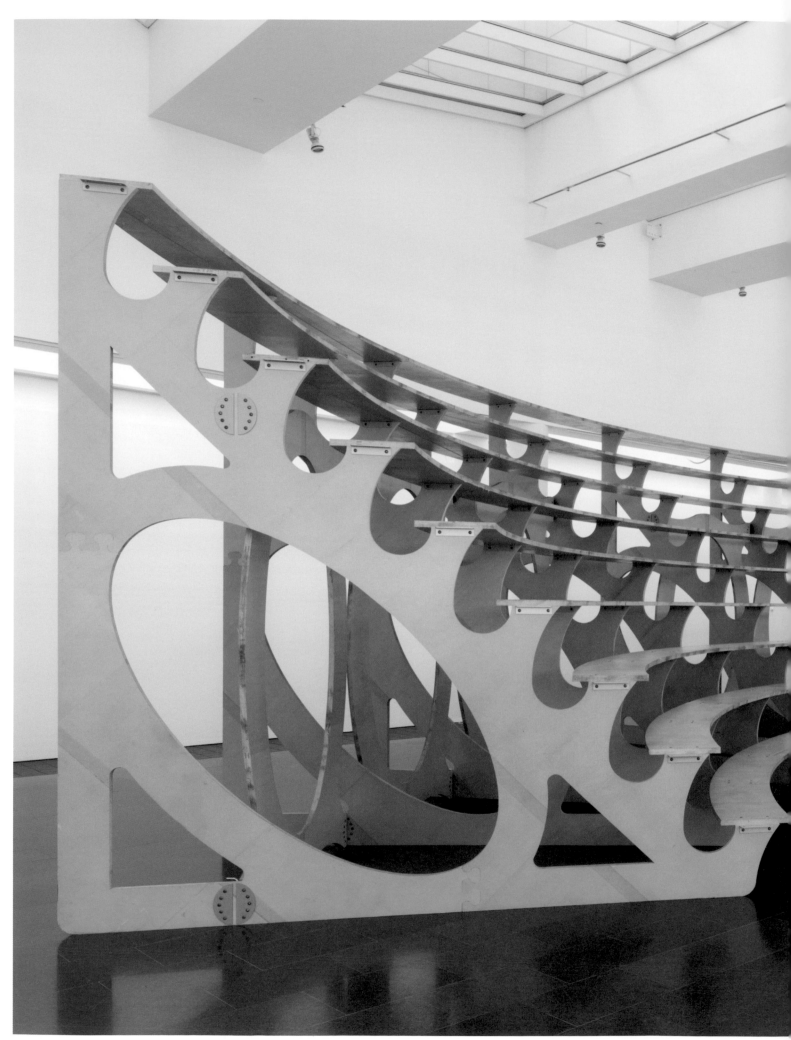

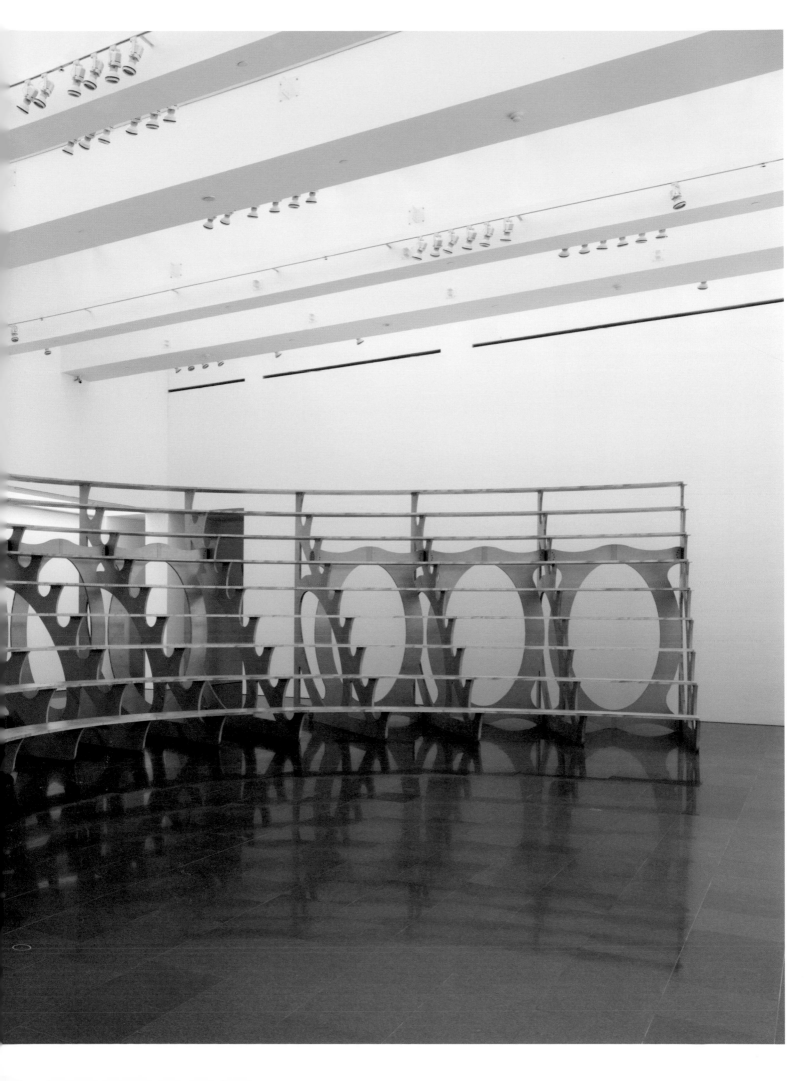

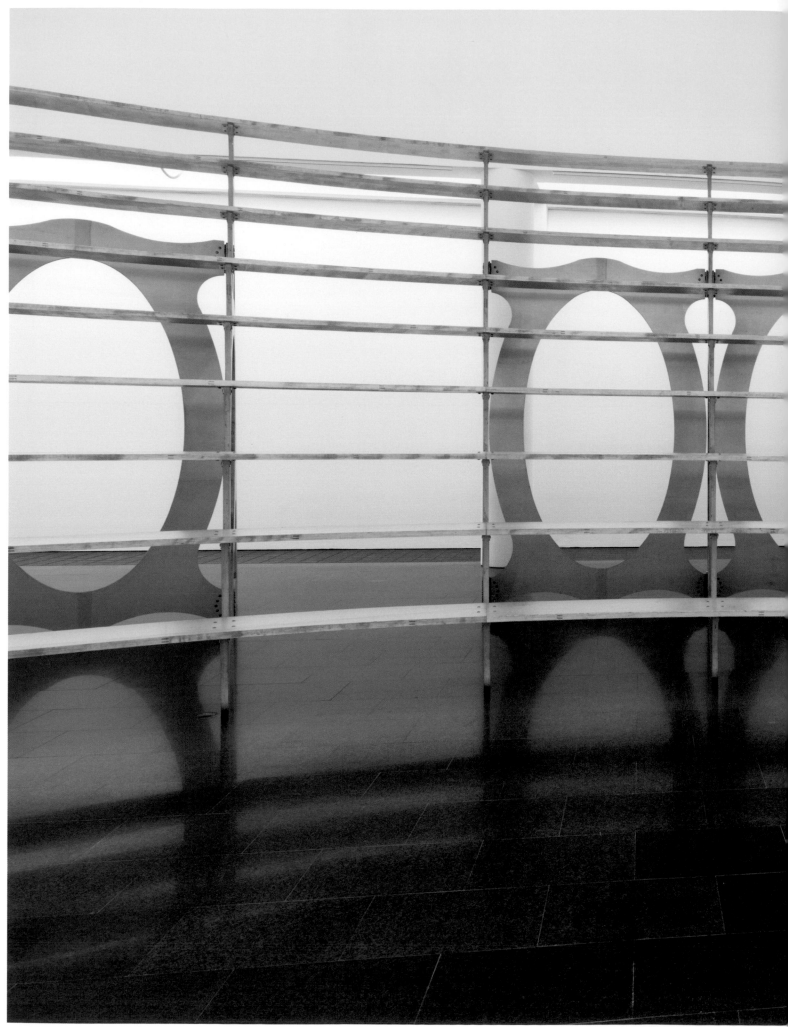

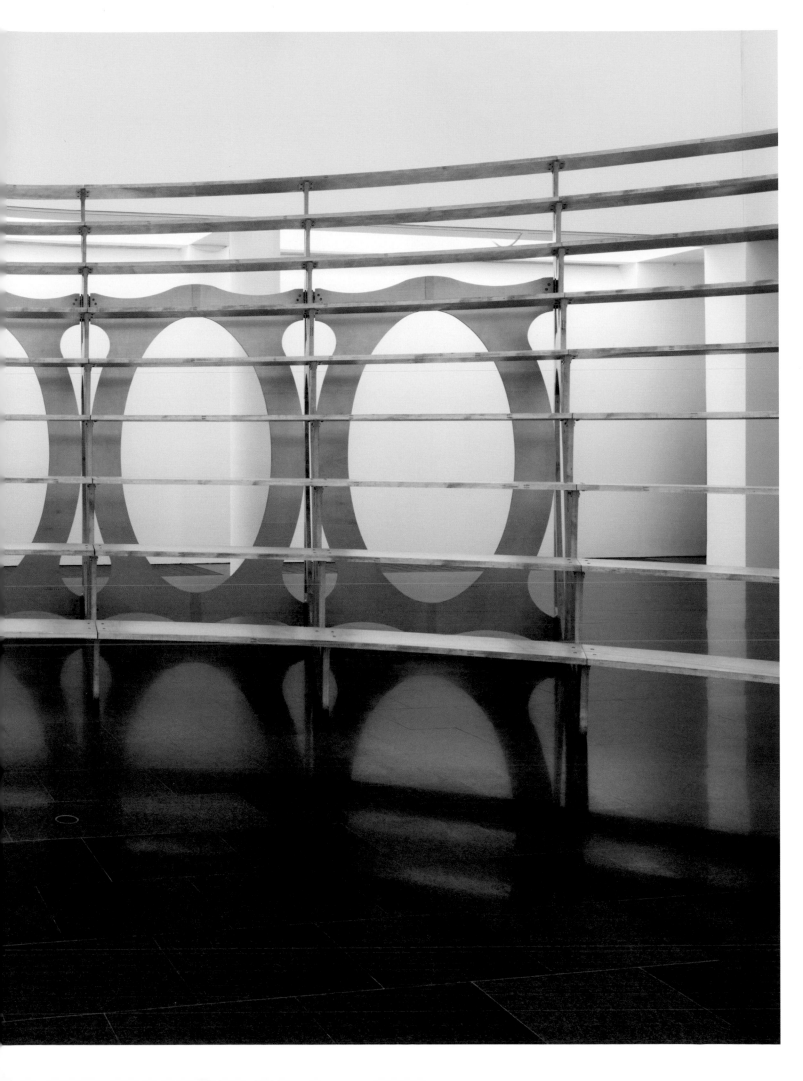

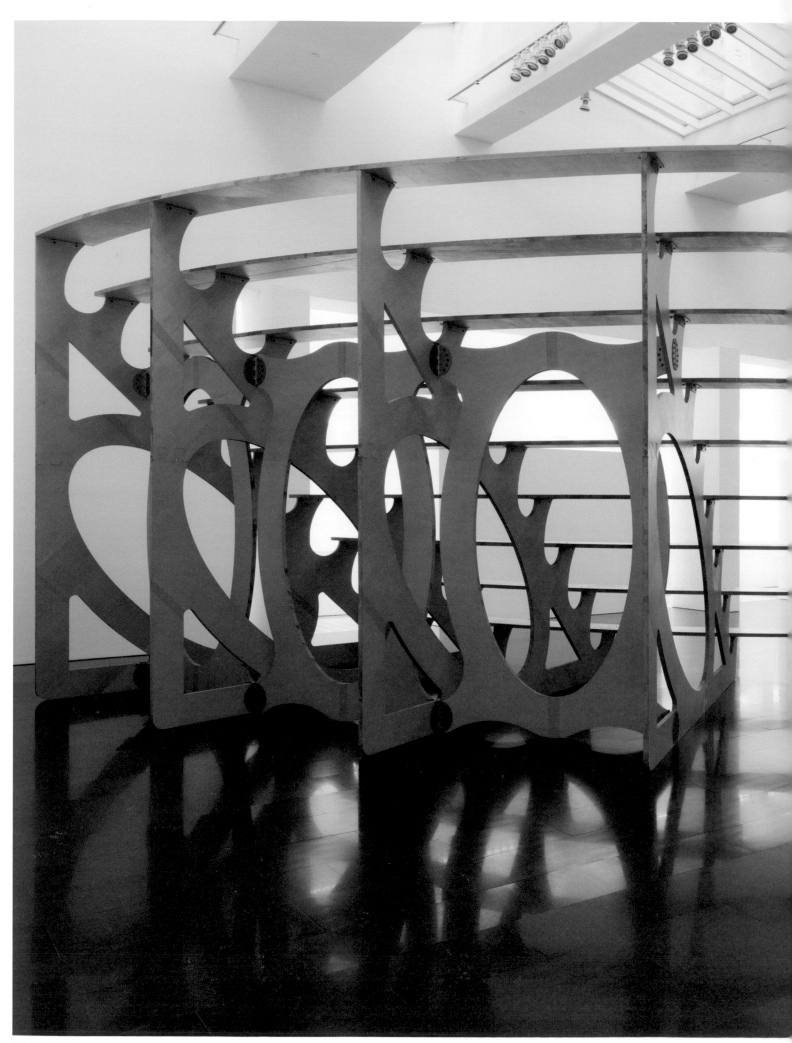

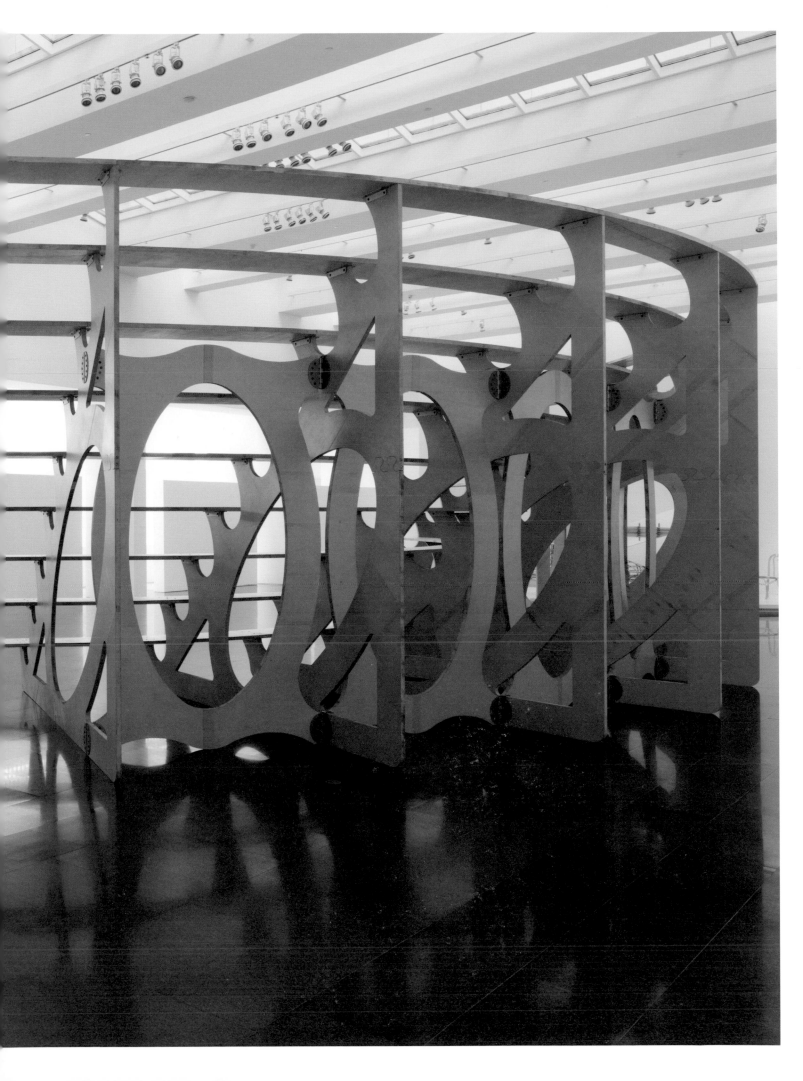

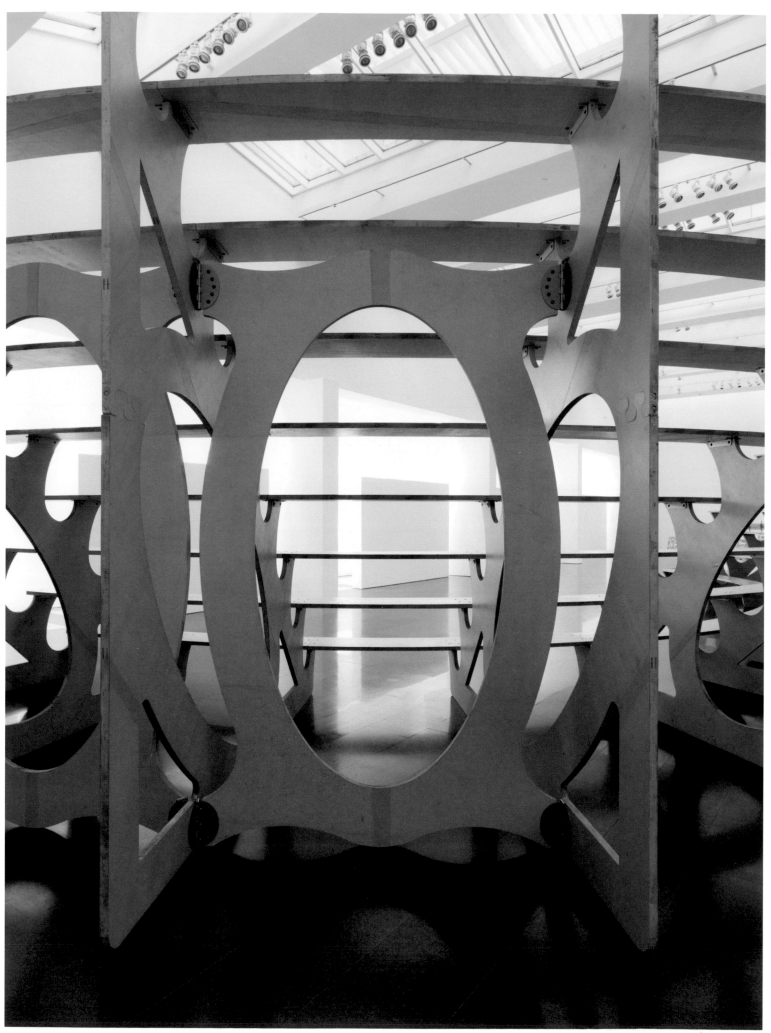

MACBA_3893

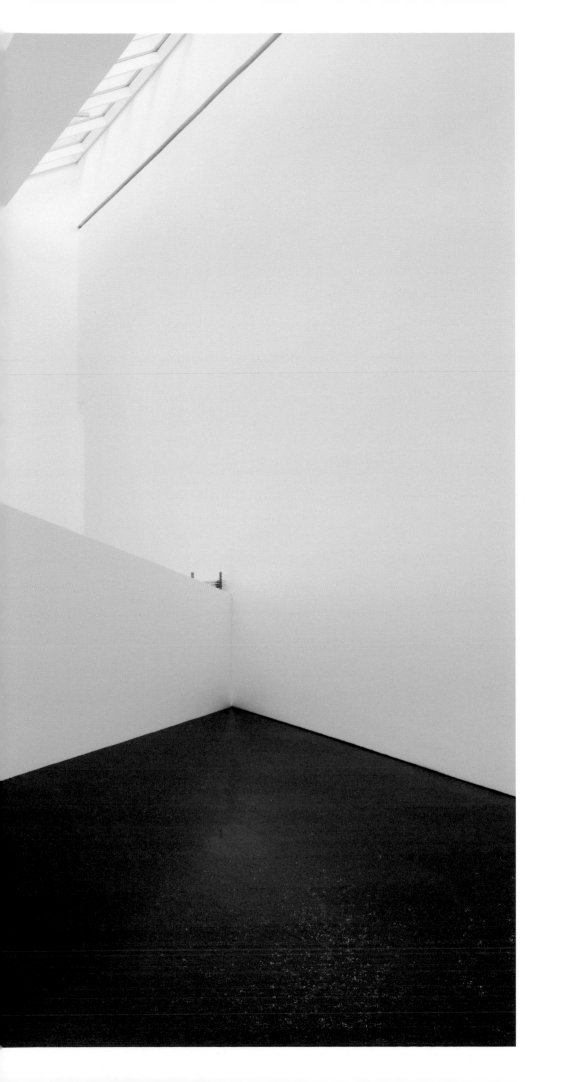

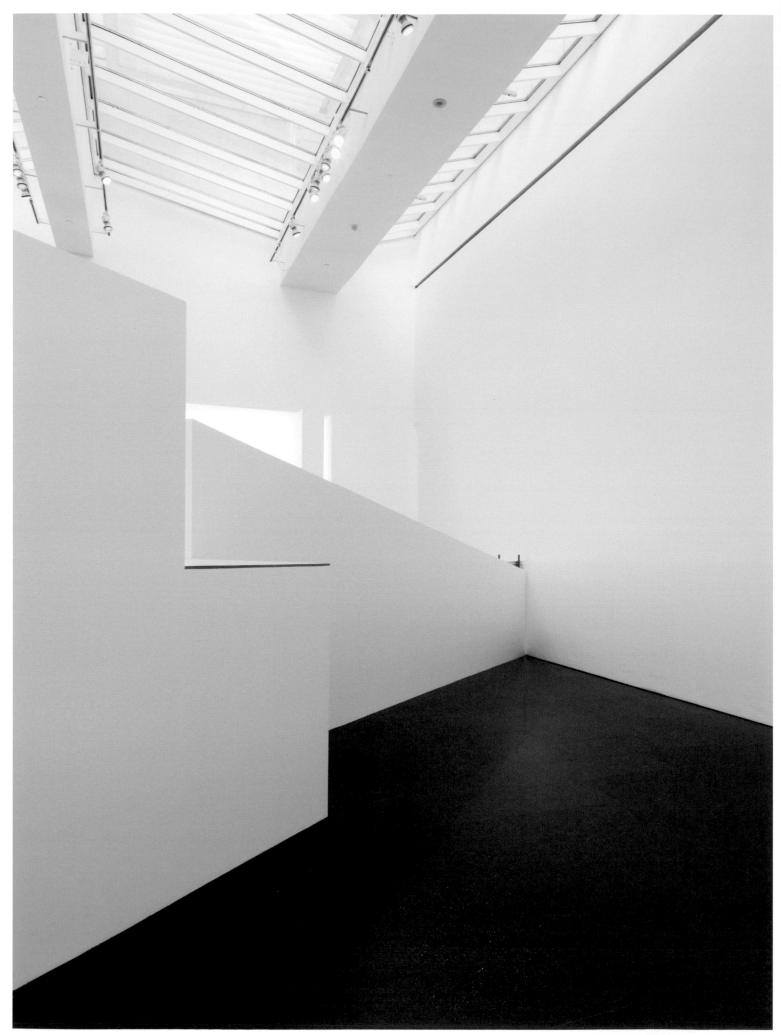

MACBA_3902

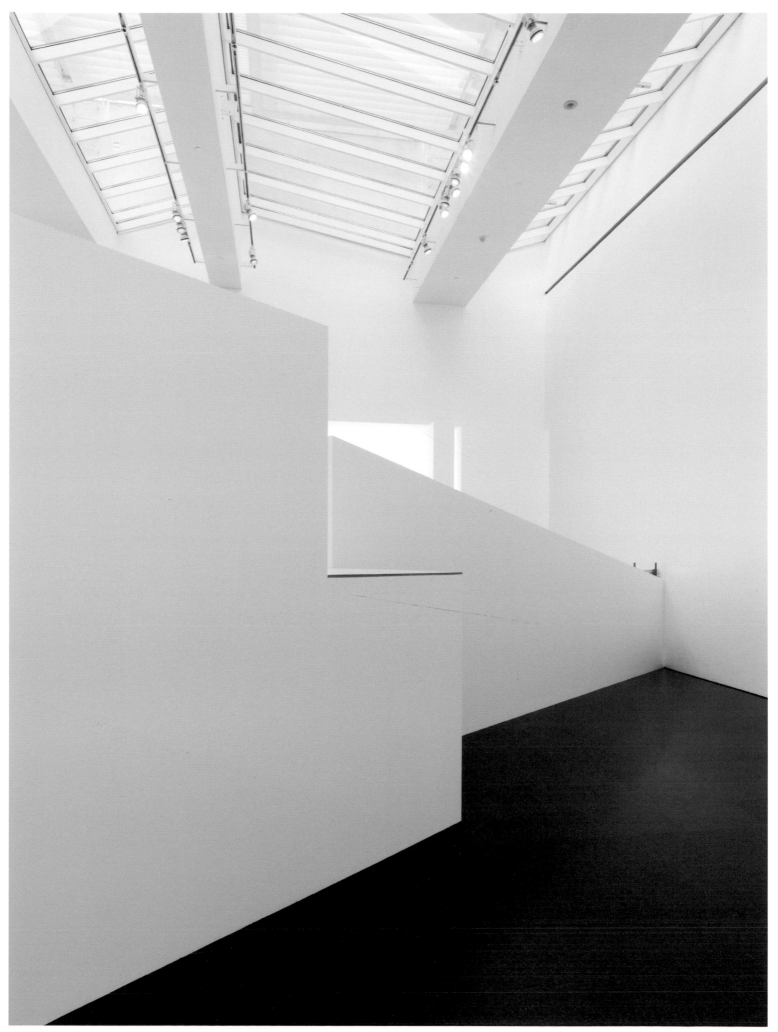

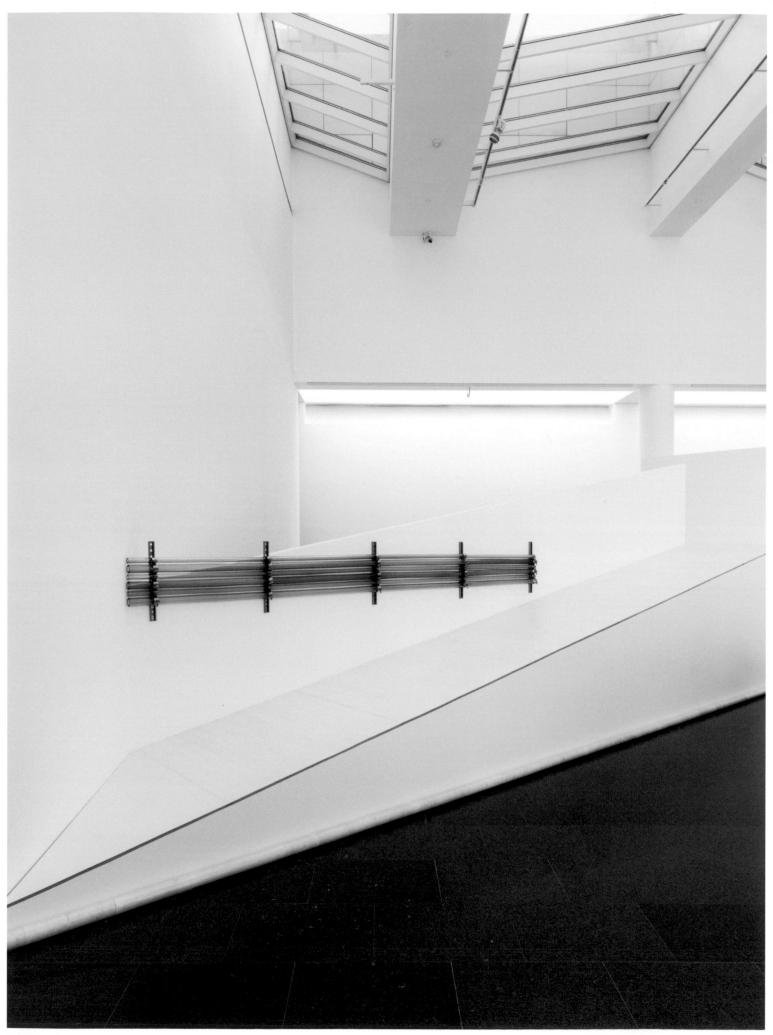

MACBA_3153

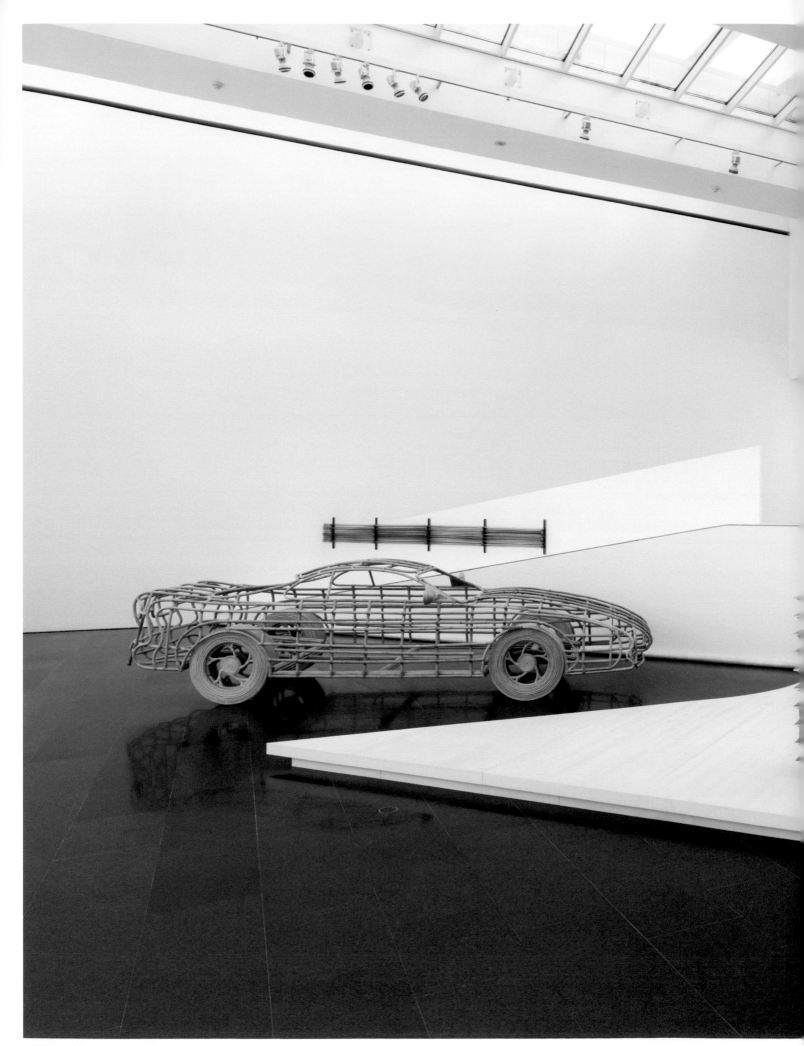

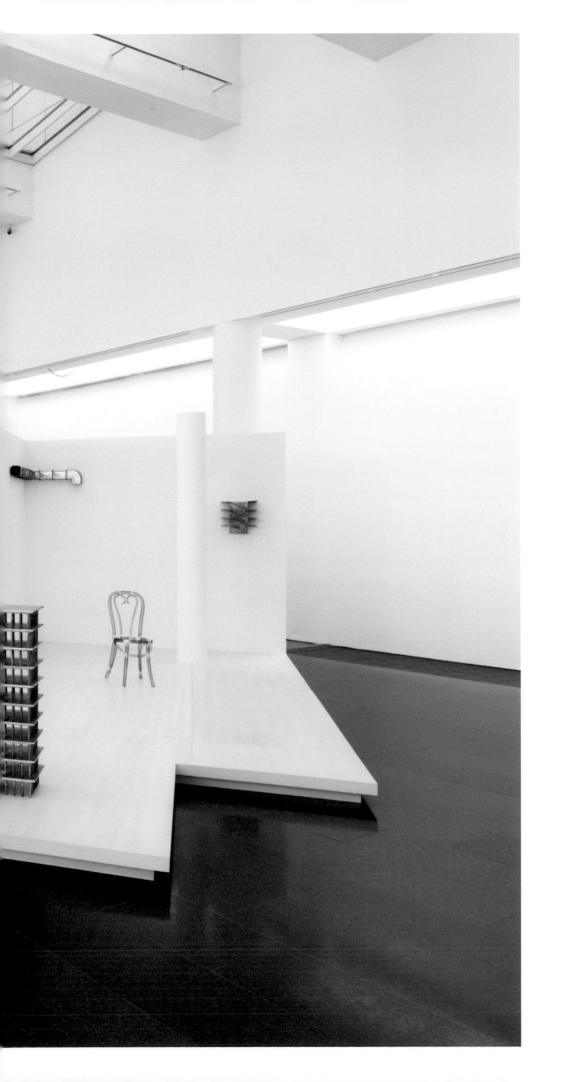

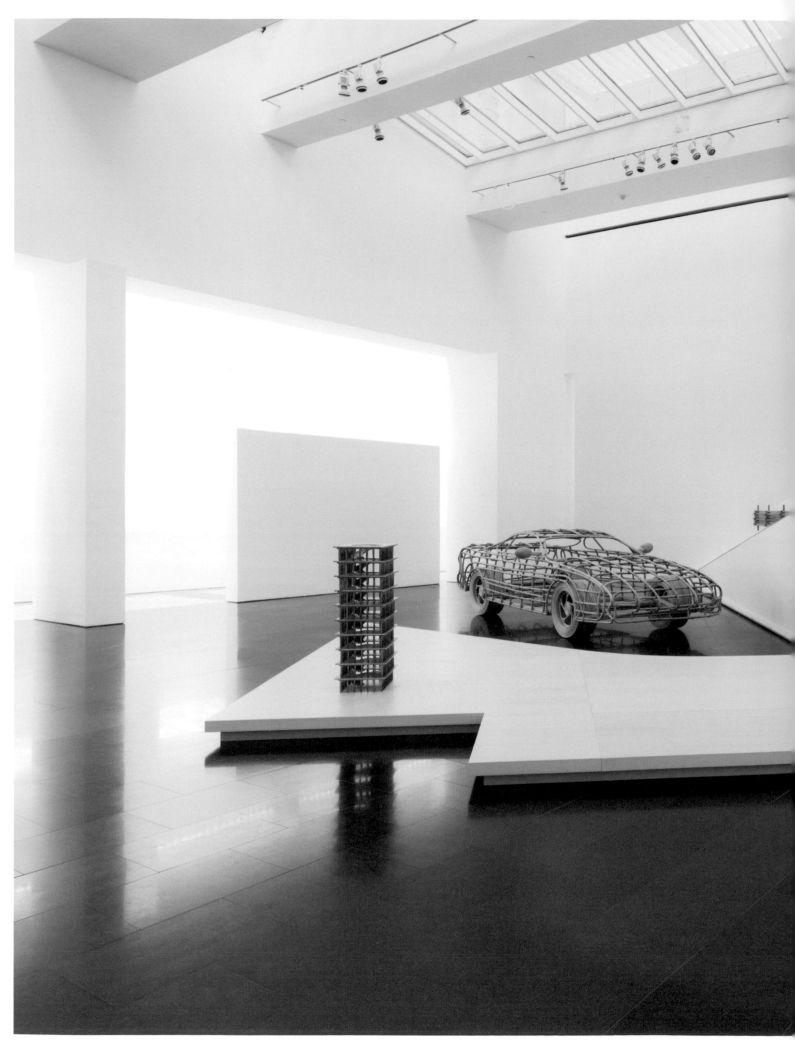

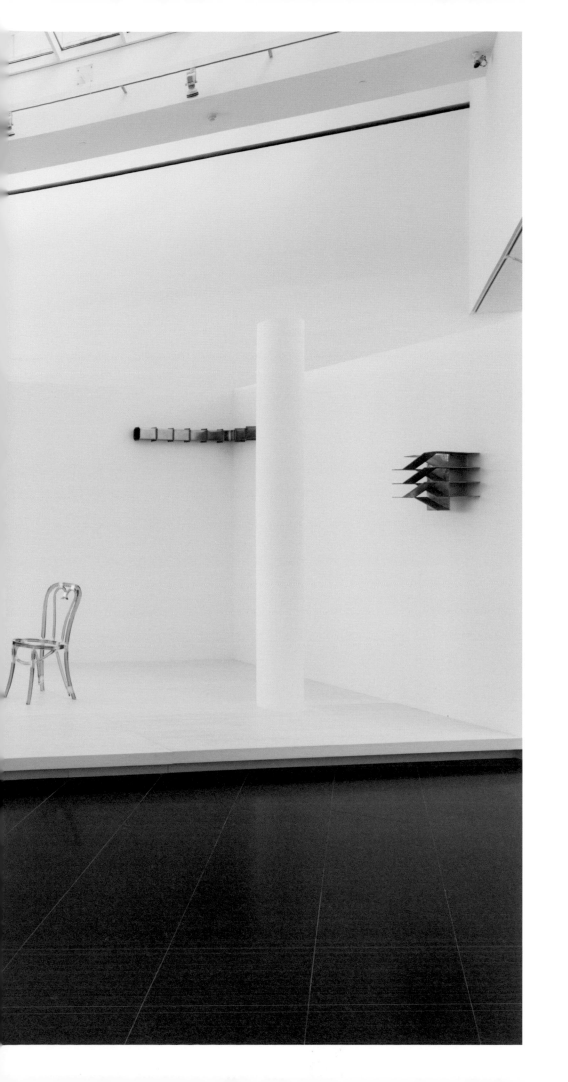

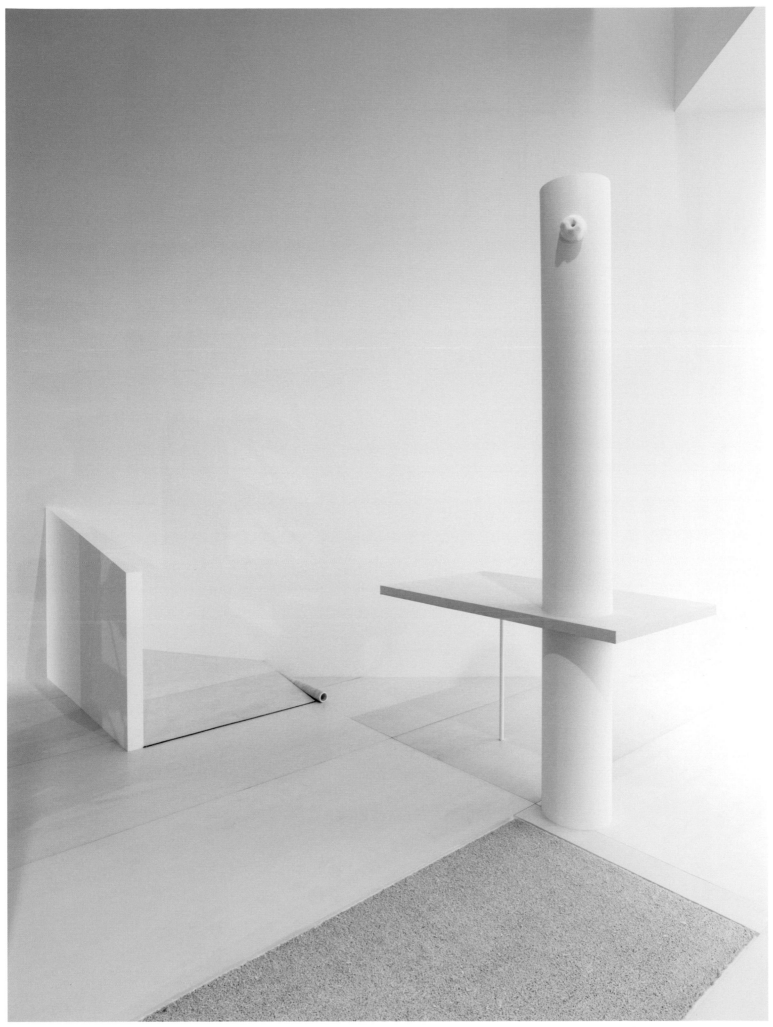

MACBA_3720

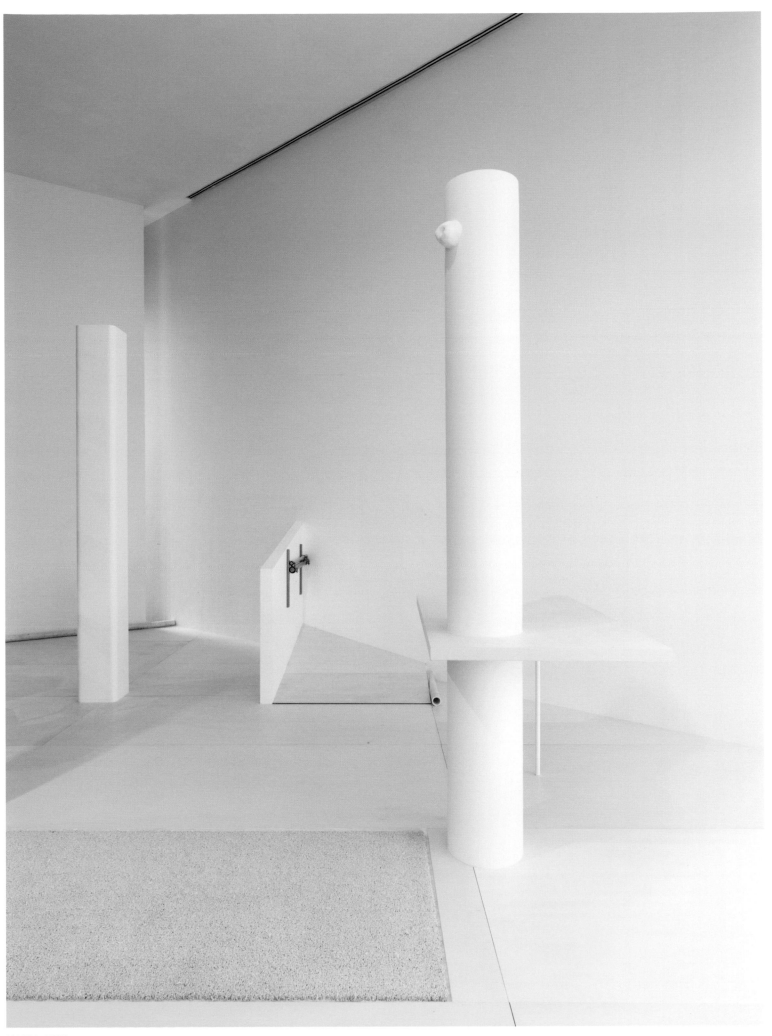

MACBA_3687

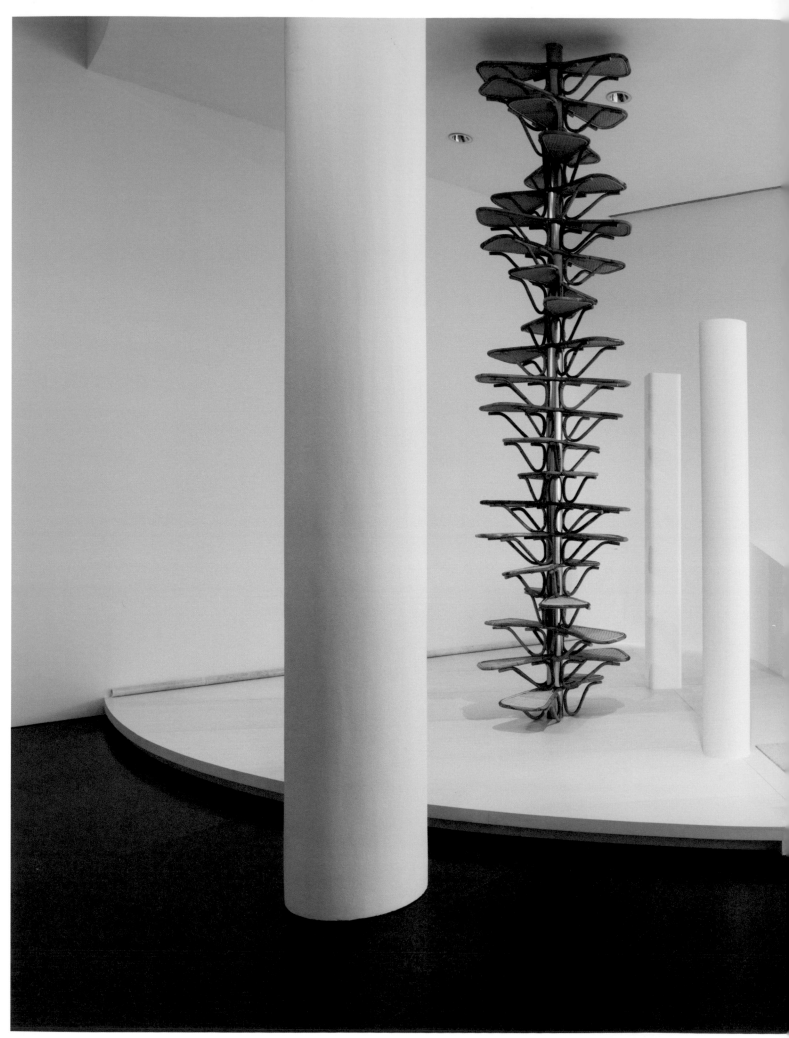

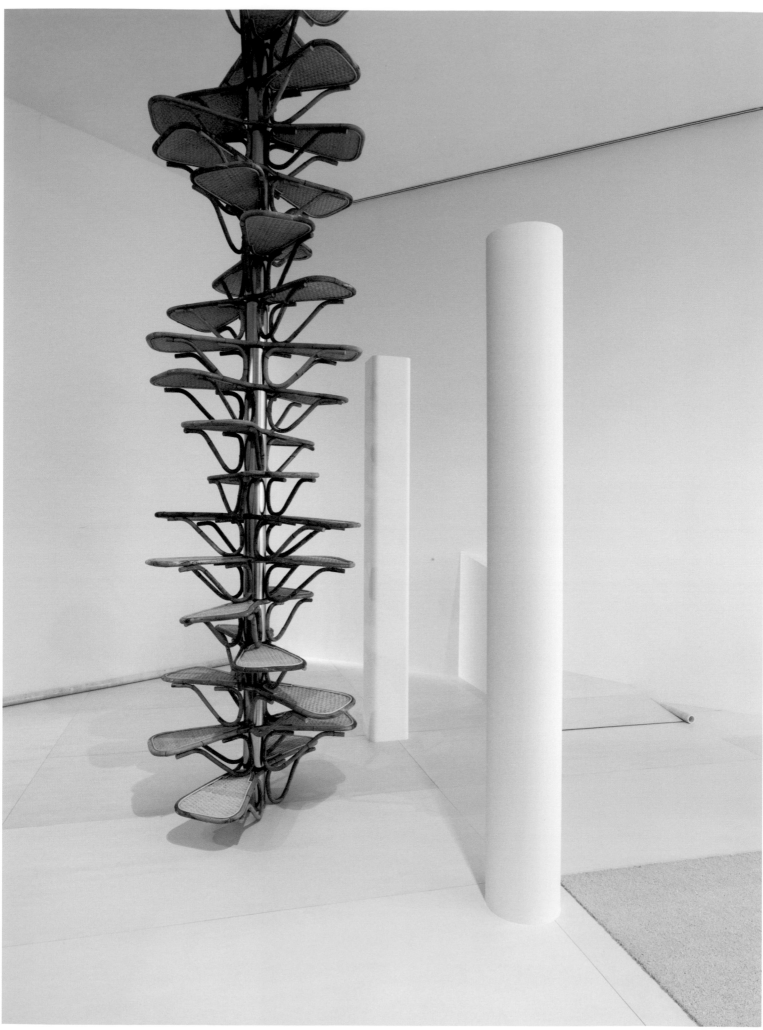

MACBA_3713

MACBA_3601

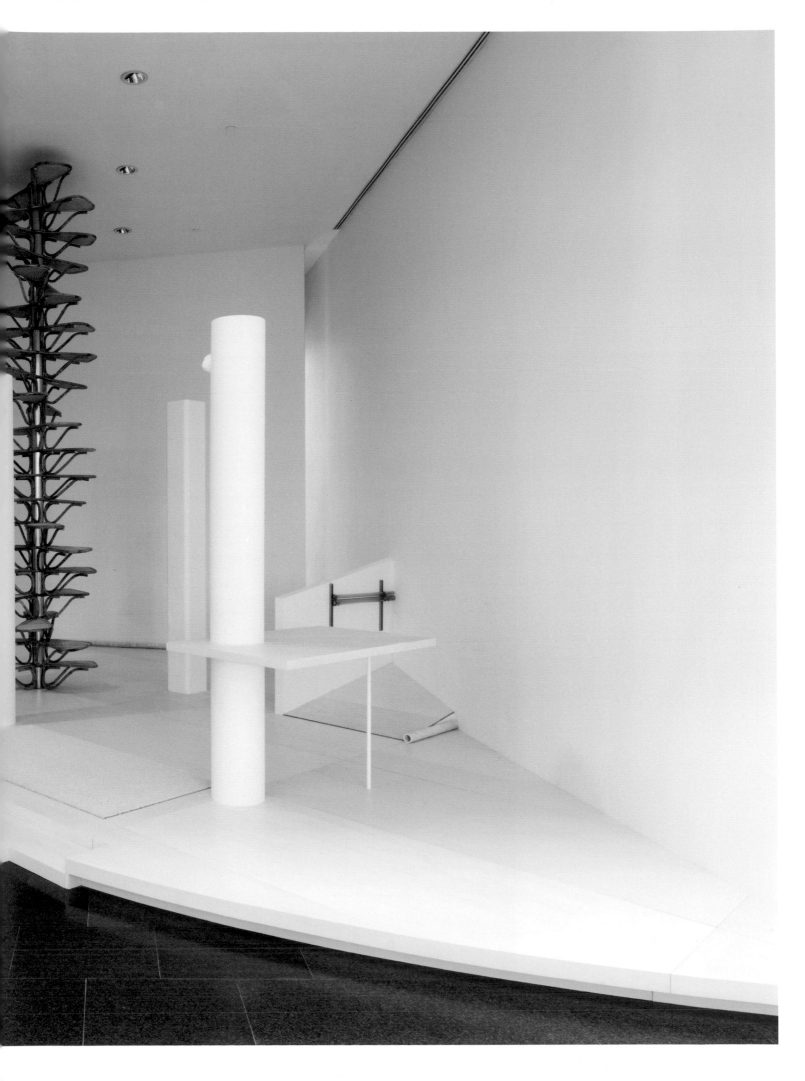

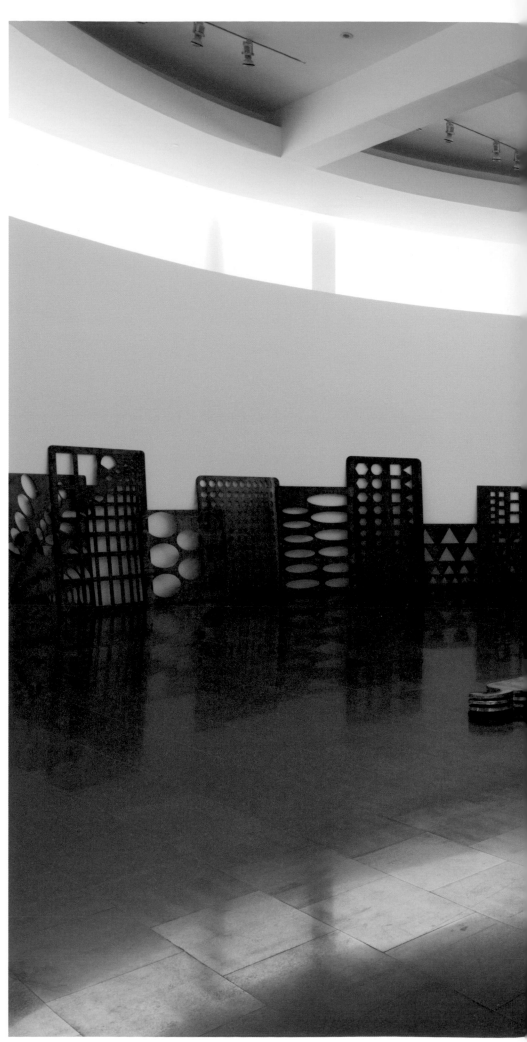

MACBA_3362

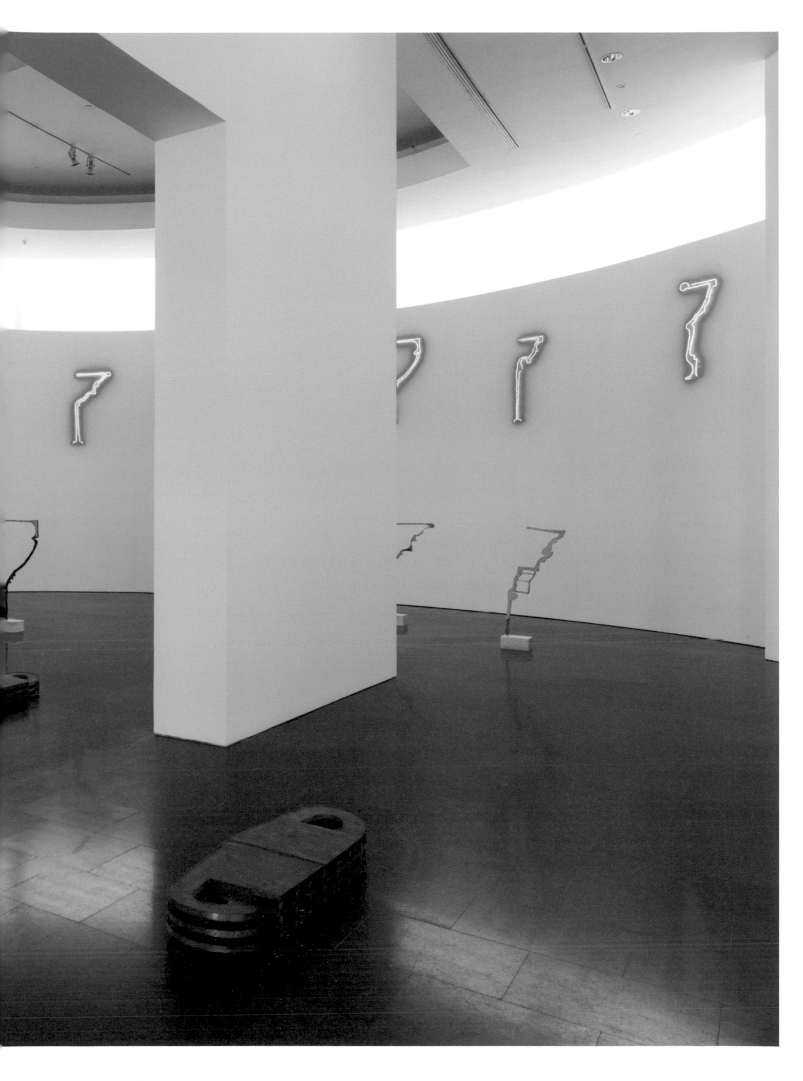

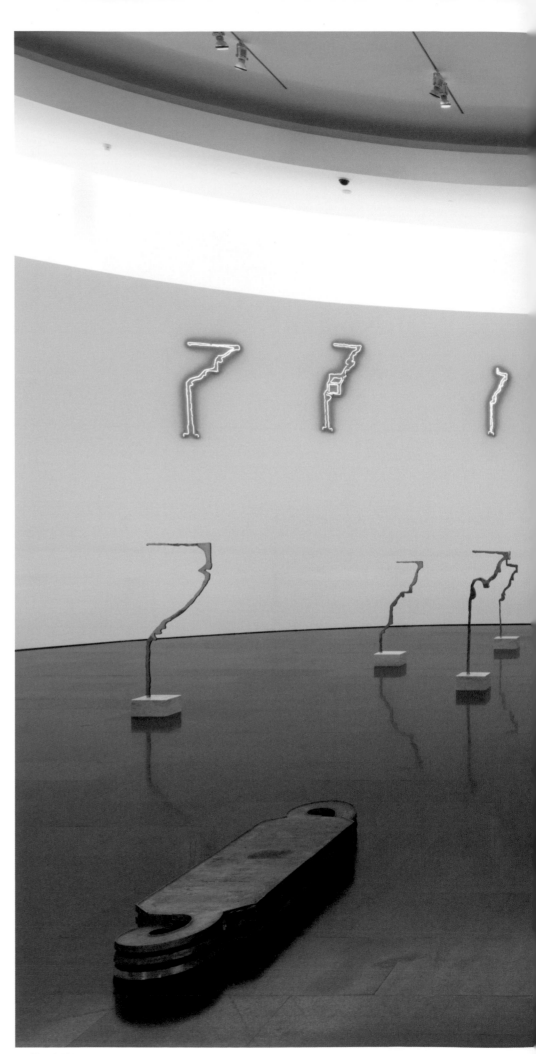

MACBA_3668

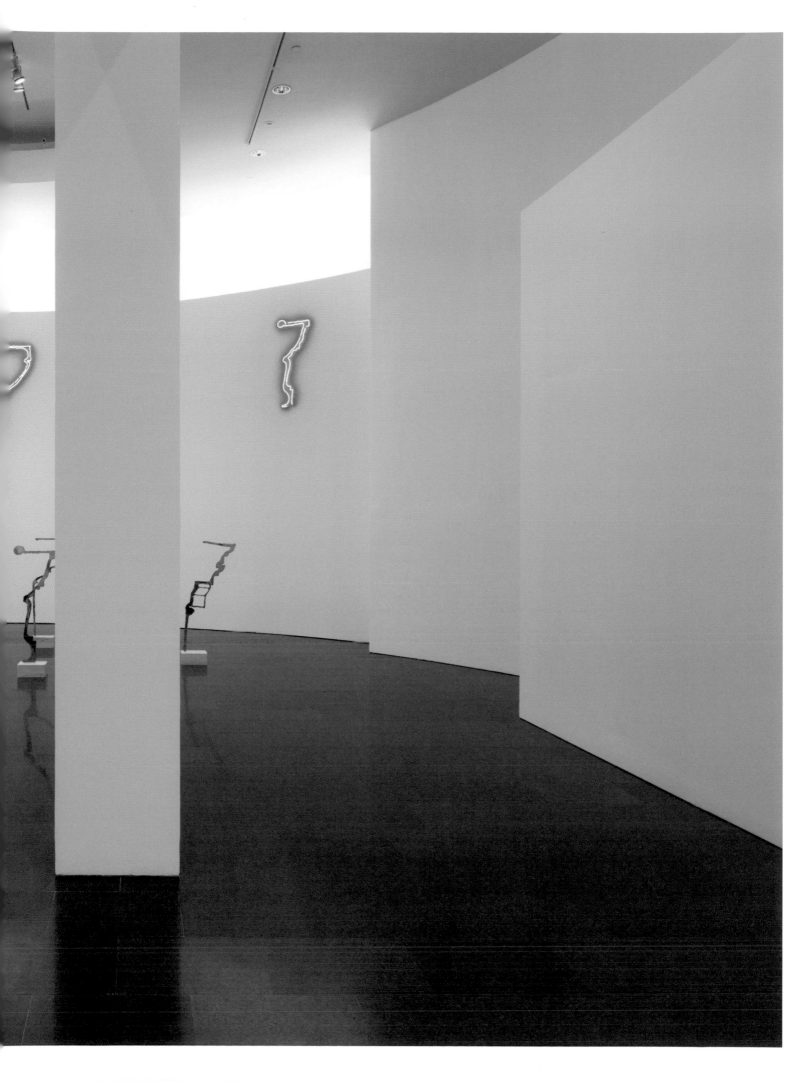

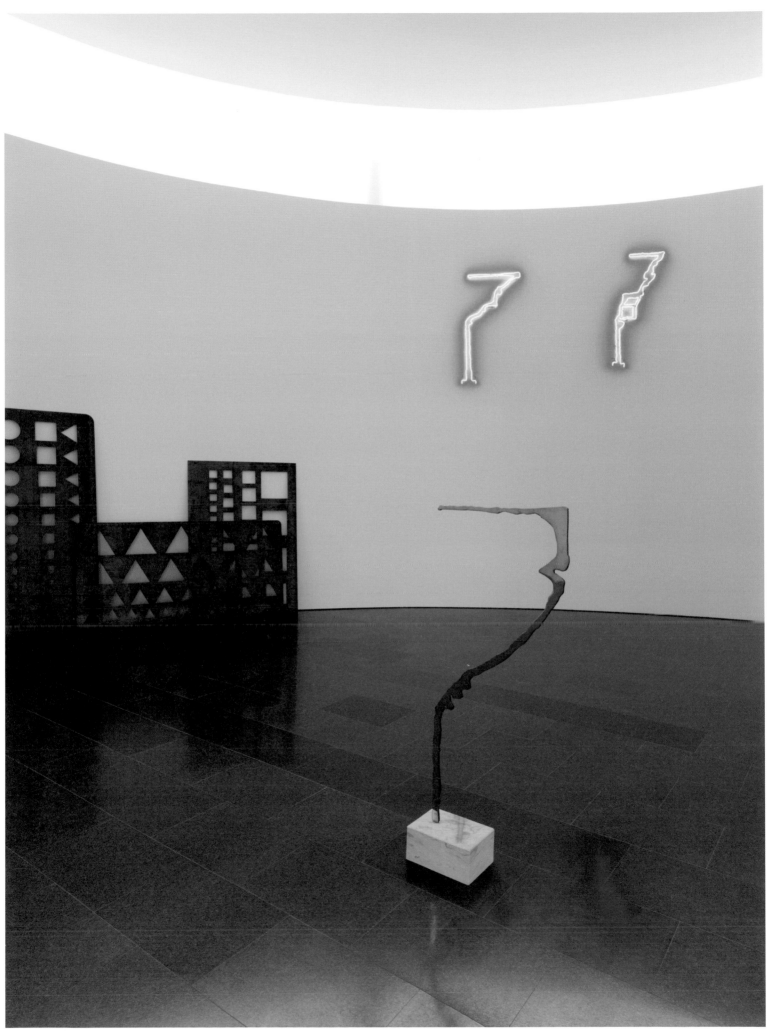

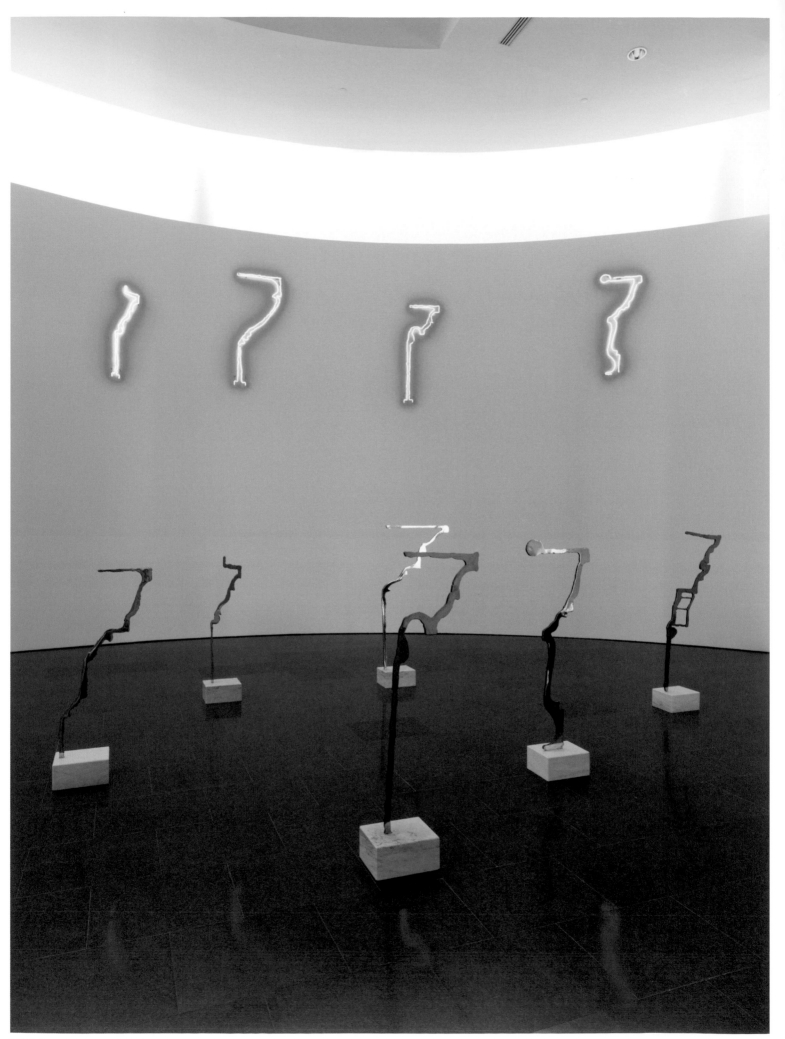

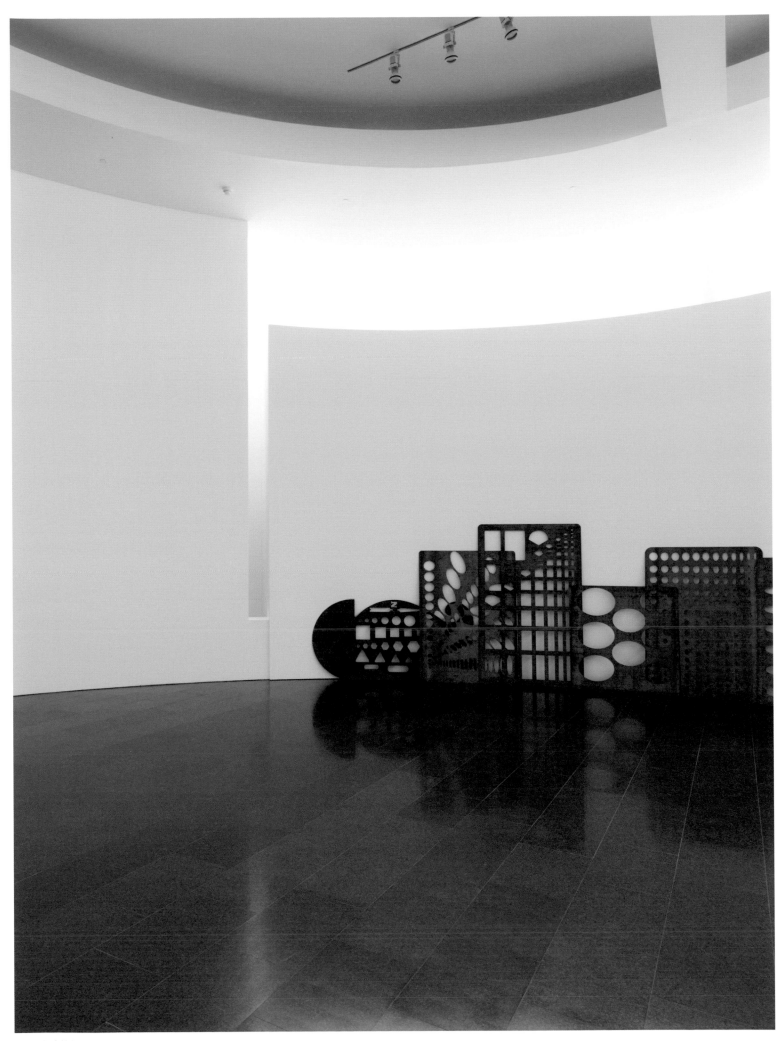

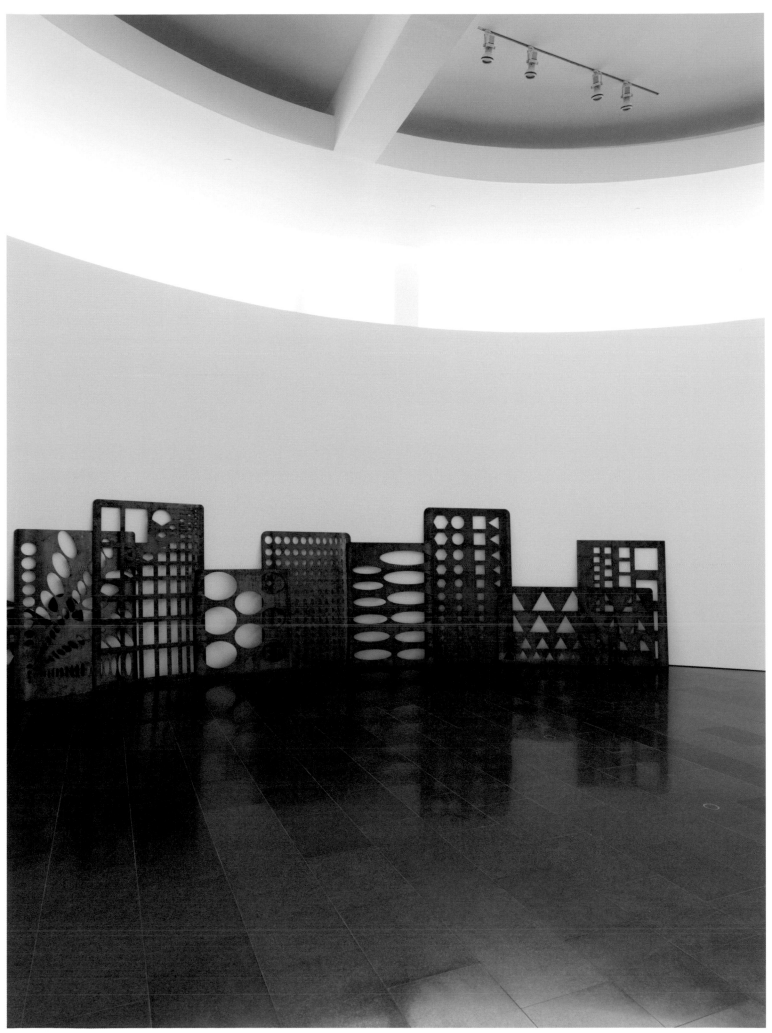

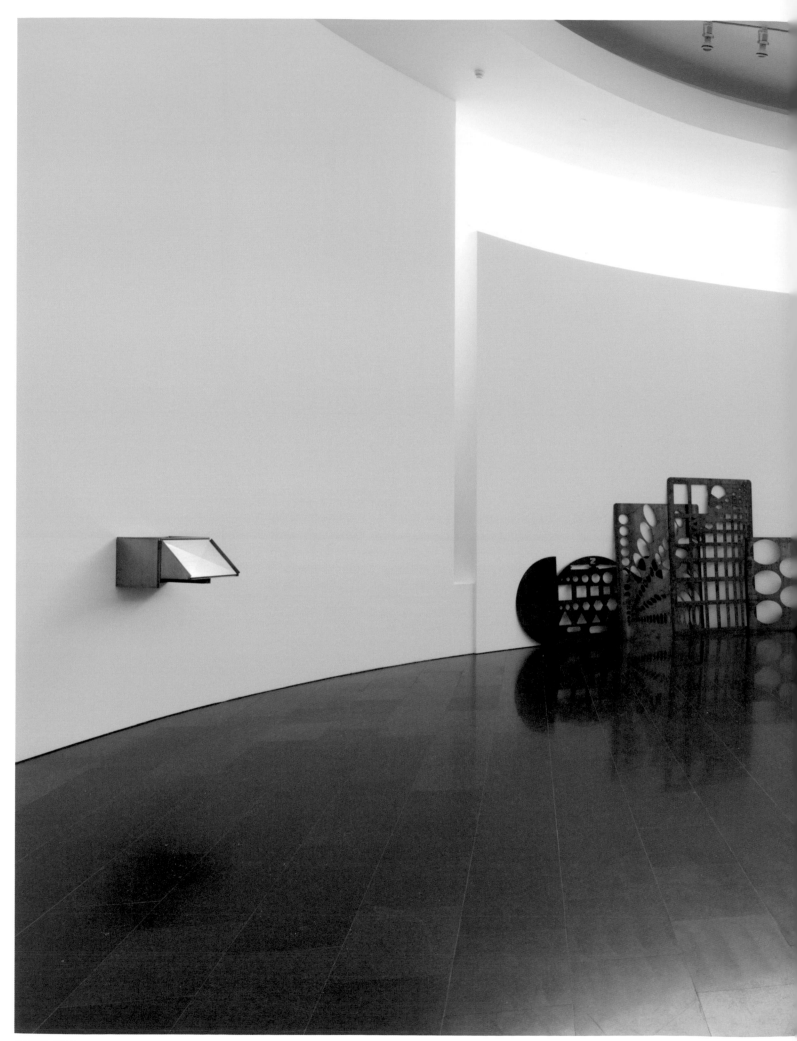

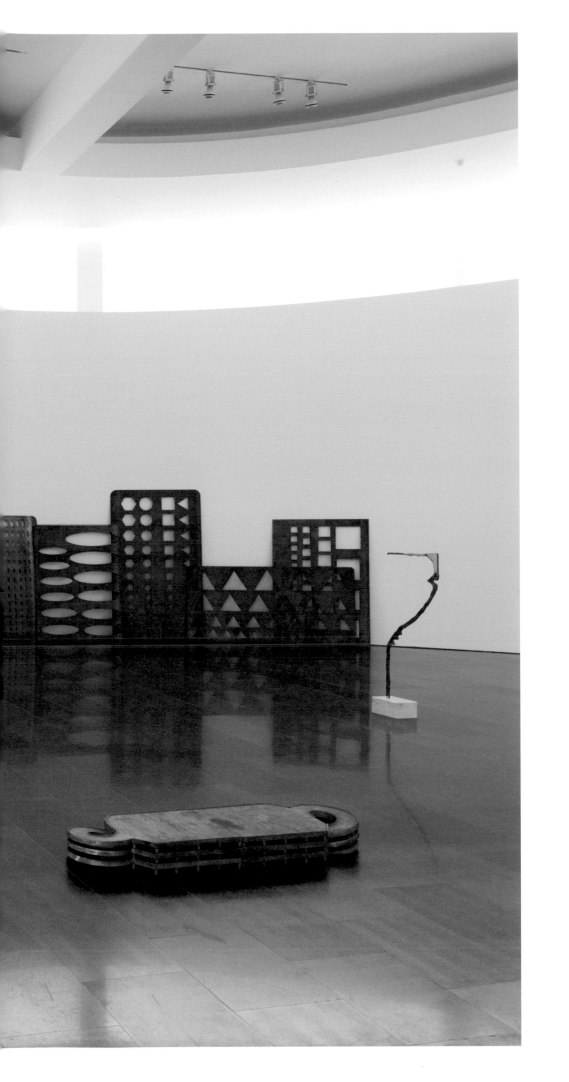

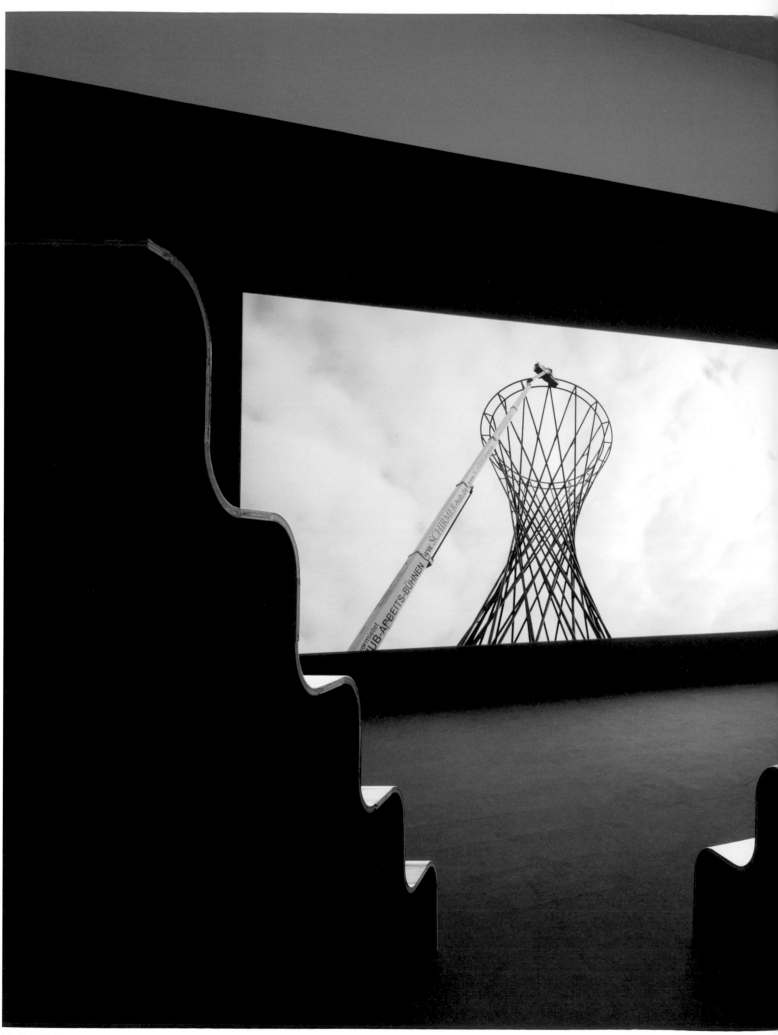

MACBA_3306

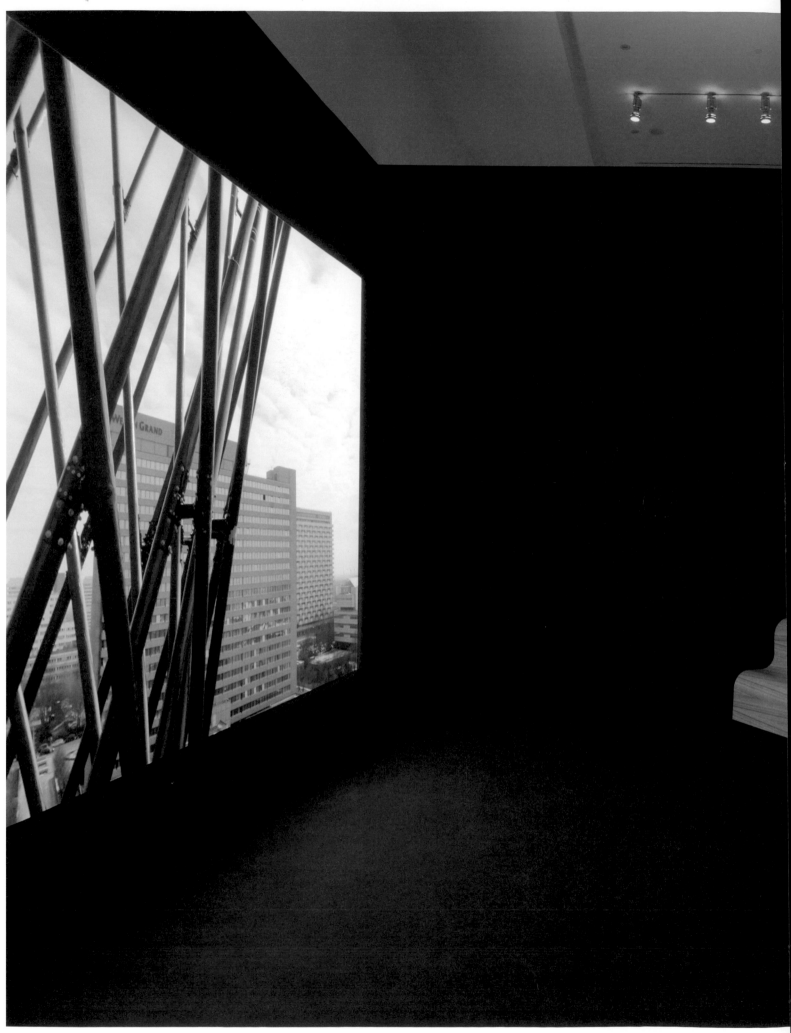

MACBA_3240

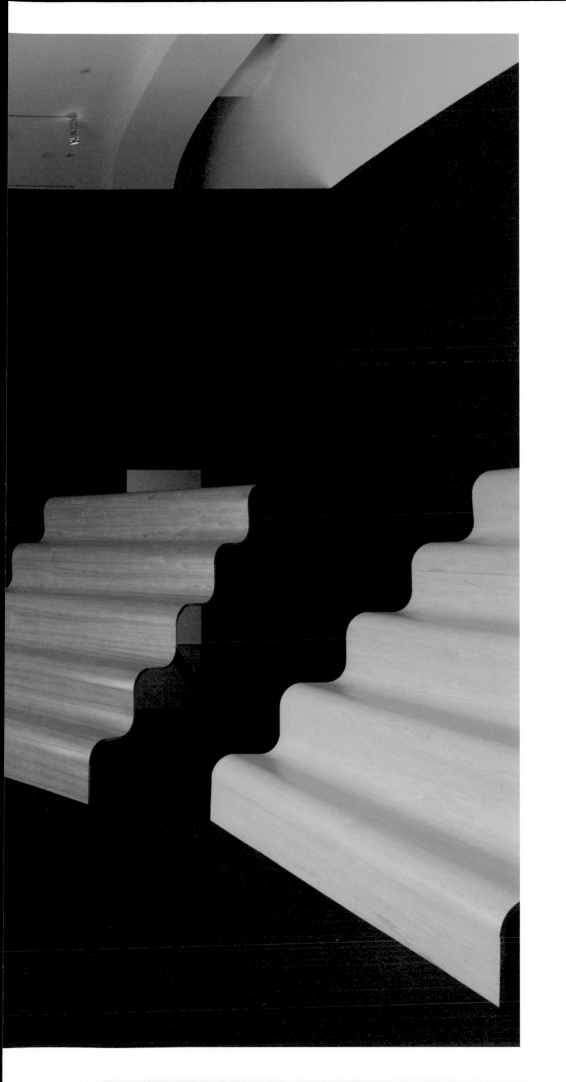

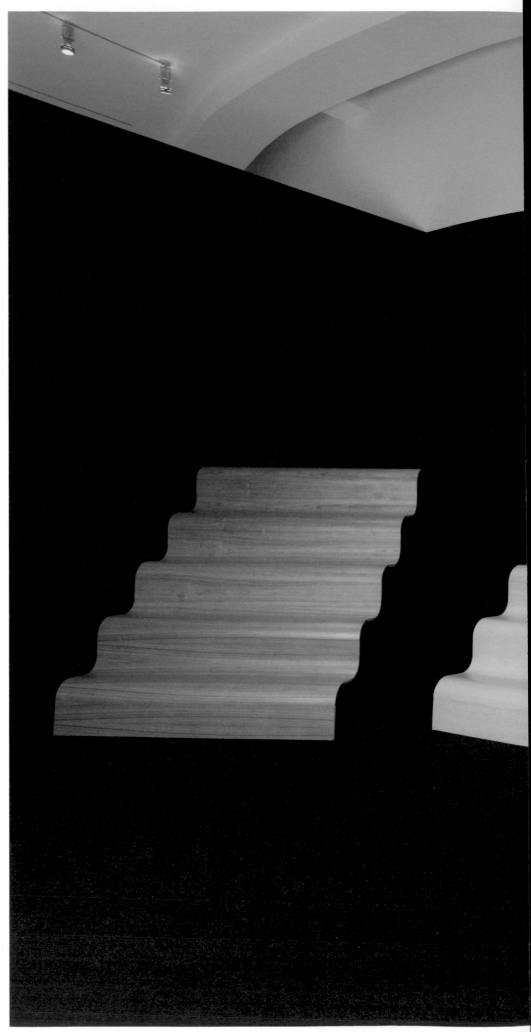

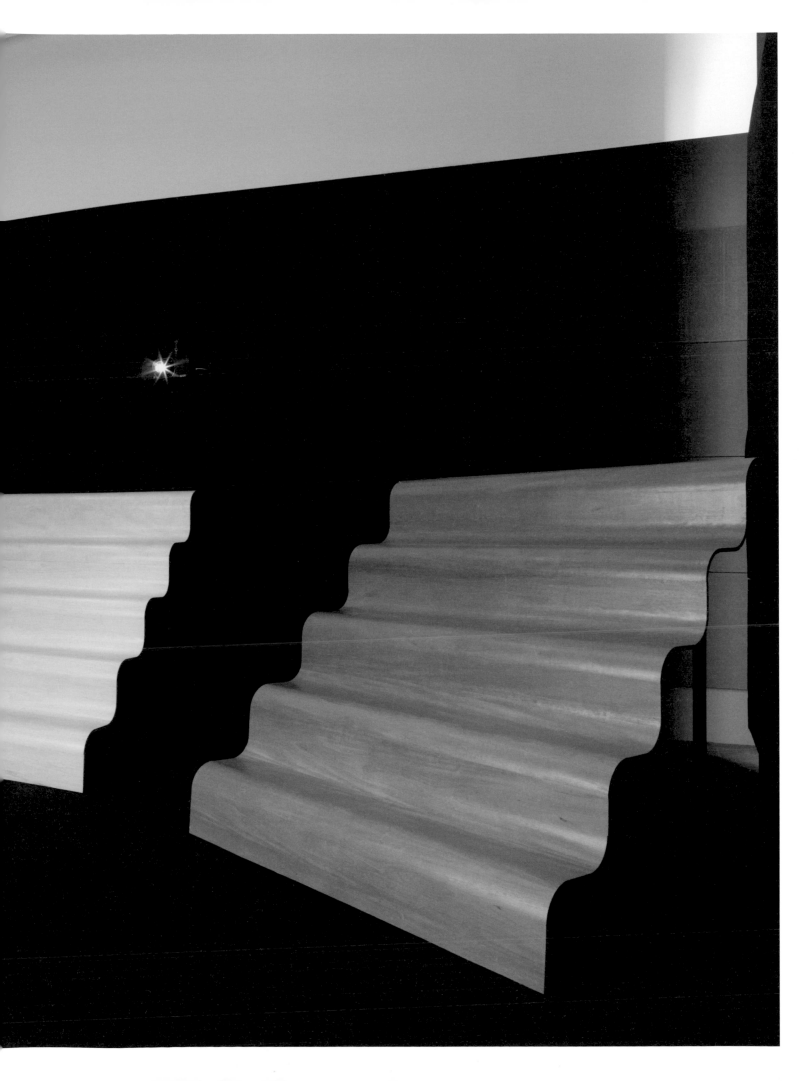

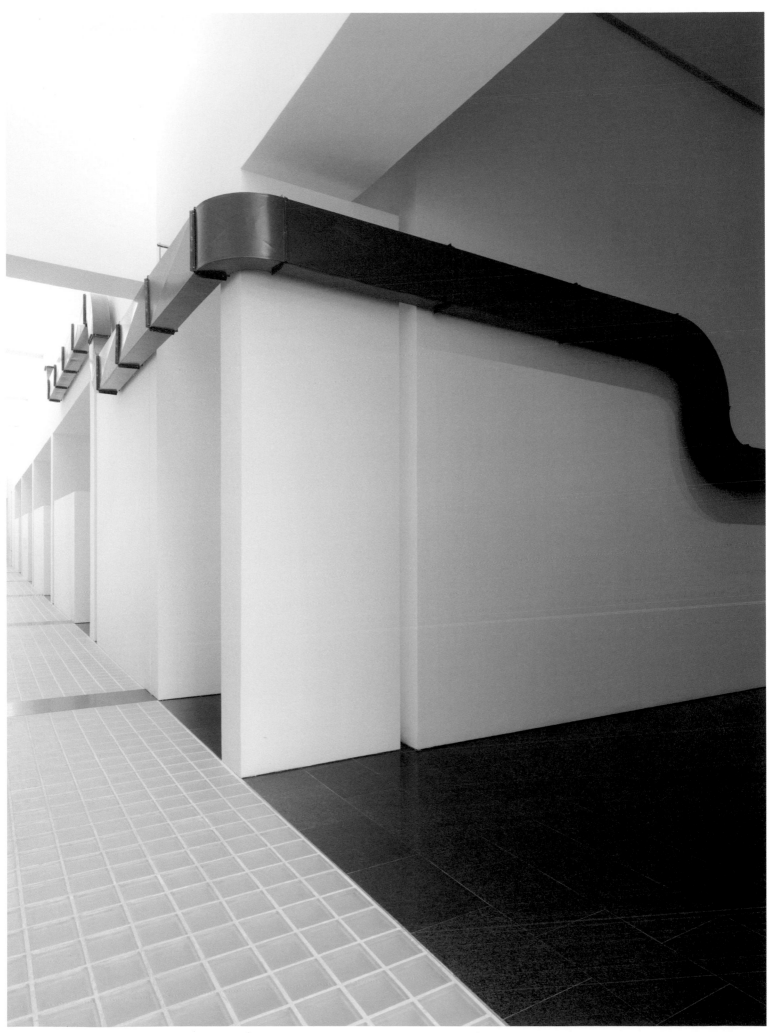

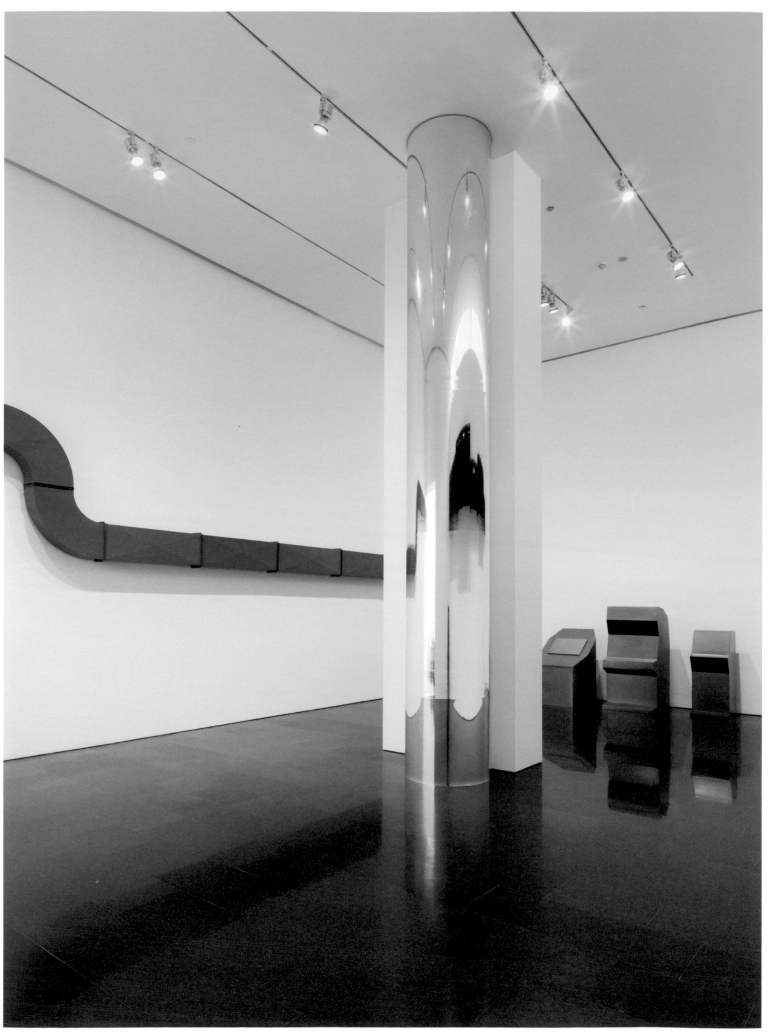

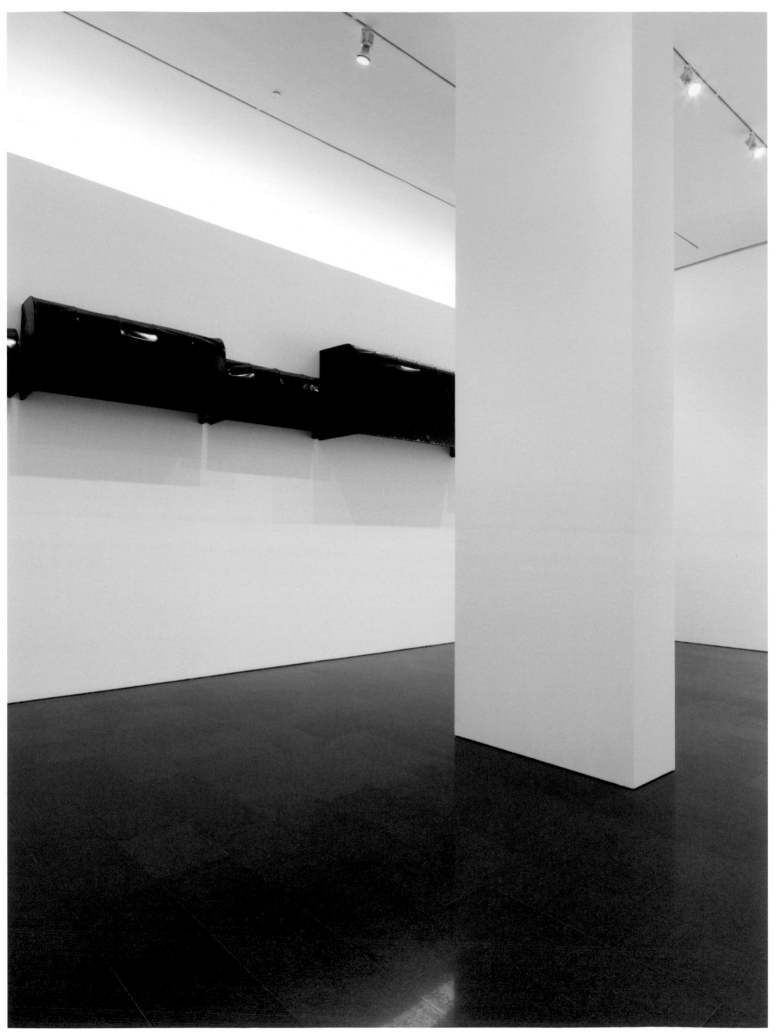

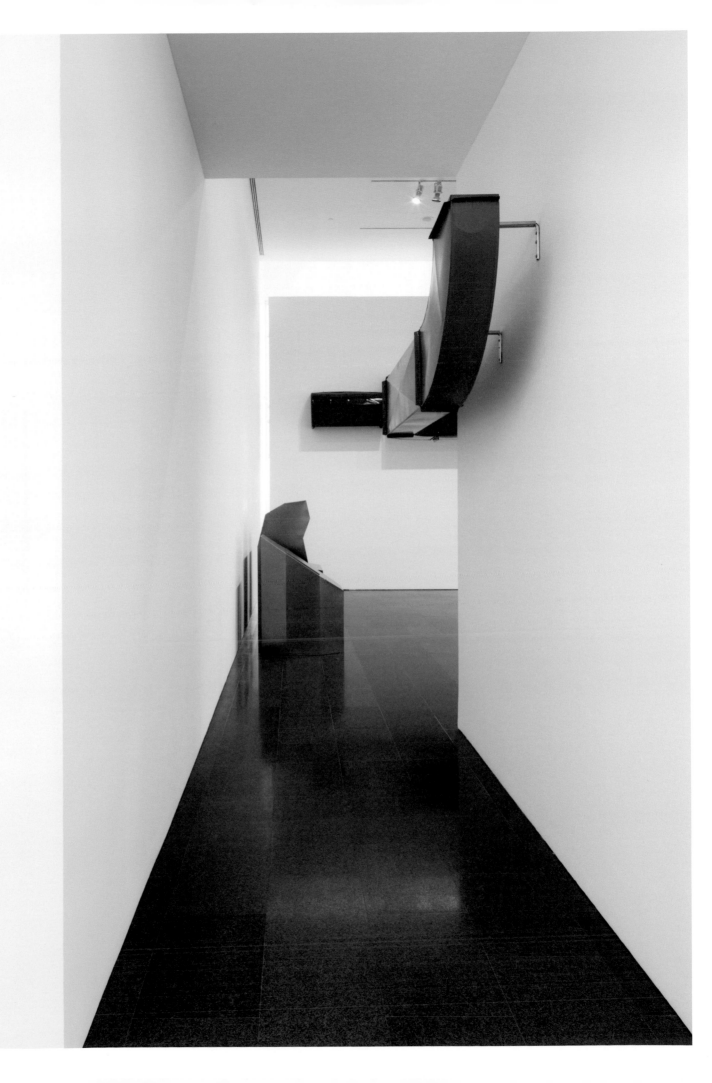

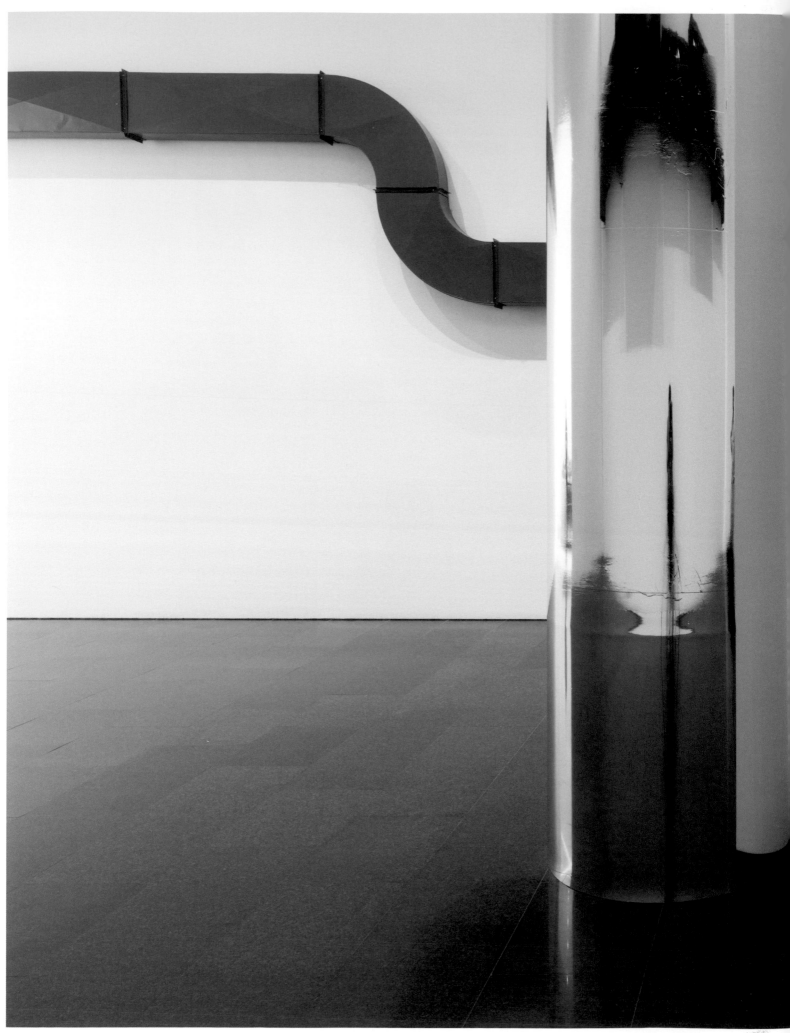

MACBA_3790

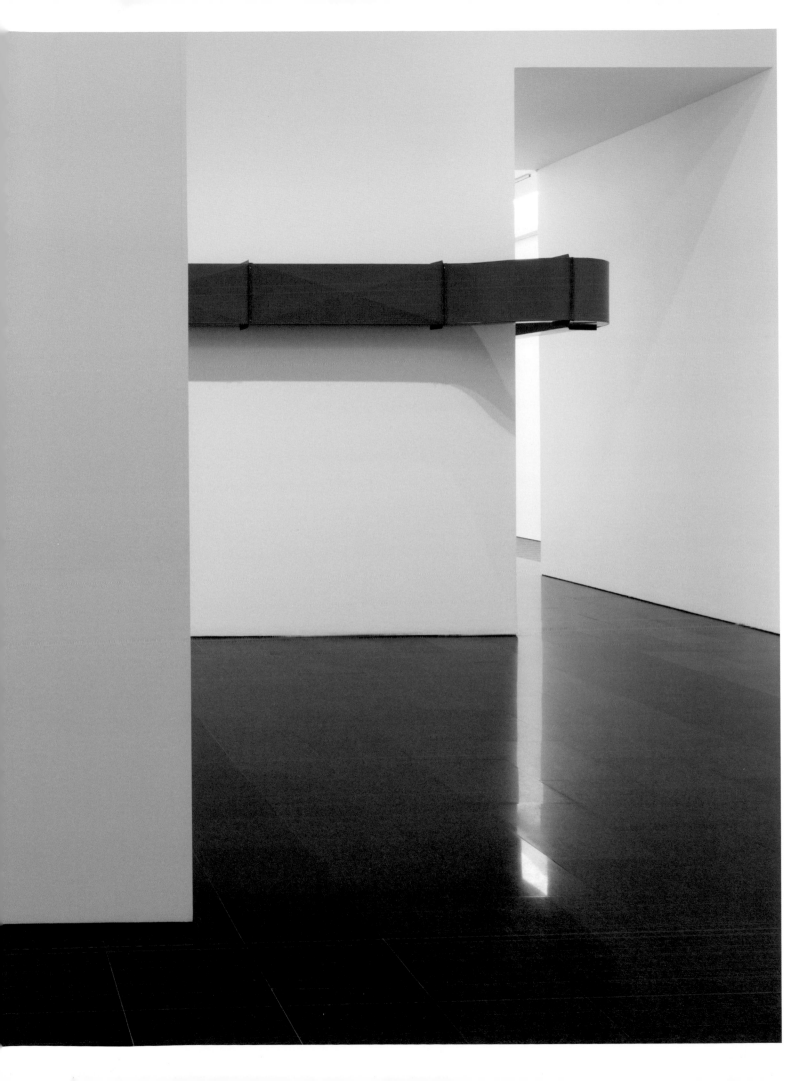

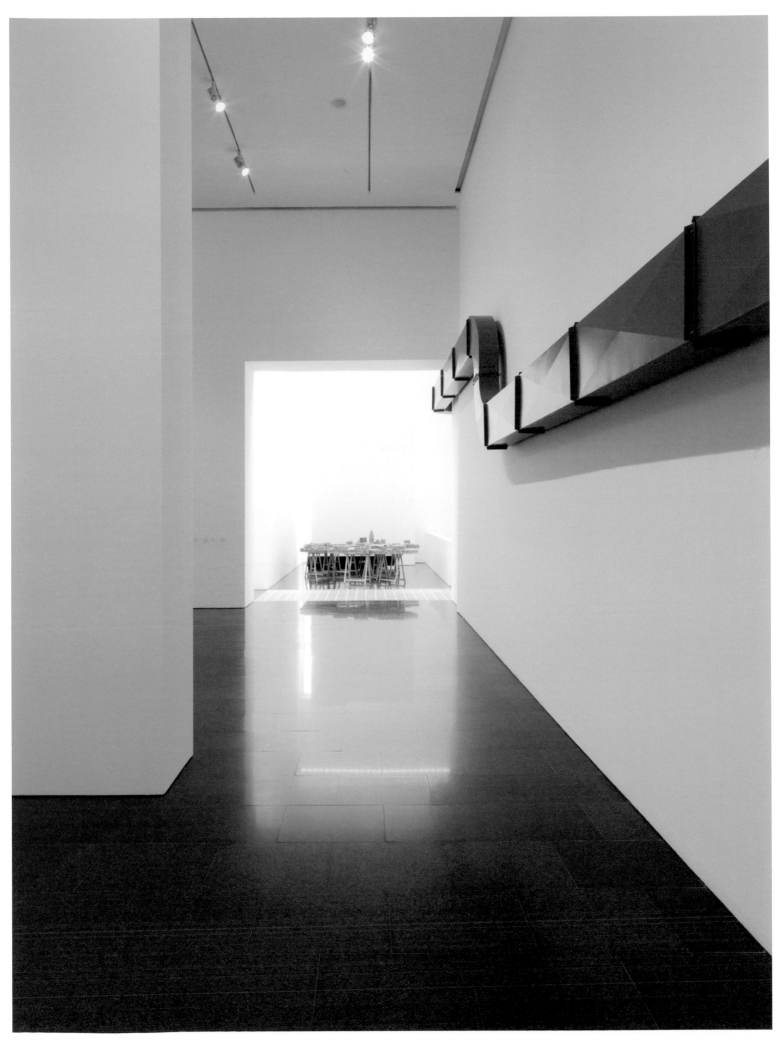

MACBA_3730

Aquest llibre es publica en el marc de l'exposició *Rita McBride. Oferta pública / Public Tender* que es presenta al Museu d'Art Contemporani de Barcelona (MACBA) del 18 de maig al 24 de setembre de 2012.

EXPOSICIÓ

Director del projecte i comissari
Bartomeu Marí

Conservador en cap
Carles Guerra

Responsable del projecte
Soledad Gutiérrez

Curadora adjunta
Hiuwai Chu
Amb la col·laboració d'Aída Roger de la Peña

Cap de producció
Anna Borrell

Assistents de coordinació
Susan Anderson
Maria Victoria Fuentes

Registre
Denis Iriarte
Amb la col·laboració d'Almudena Blanco

Conservació i restauració
Xavier Rossell
Amb la col·laboració de Lucille Royan

Arquitectura
Isabel Bachs
Jordi Pedrol

Serveis generals
Robert Carballada
Miguel Ángel Fernández
Elena Llempén
Alberto Santos

Audiovisuals
Miquel Giner
Jordi Martínez
Albert Toda

PUBLICACIÓ

Edició
Clara Plasencia

Coordinació i edició
Clàudia Faus

Gestió del reportatge fotogràfic
Gemma Planell

Disseny gràfic
Sandra Neumaier

Traducció
Rosalind Harvey (castellà a anglès)
Marc Jiménez Buzzi (castellà a català)
Meritxell Prat (anglès a català)
Fernando Quincoces (anglès a castellà)

Revisió lingüística
Fernando Quincoces (castellà)
Marc Jiménez Buzzi (català)
Keith Patrick (anglès)

Fotomecànica i impressió
Nova Era Barcelona

Editor
Museu d'Art Contemporani
de Barcelona
Plaça dels Àngels, 1
08001 Barcelona
Tel +34 93 412 08 10
Fax +34 93 412 46 02
www.macba.cat

Distribució
Actar-D
Roca i Batlle, 2-4
08023 Barcelona
Tel +34 93 418 77 59
Fax +34 93 418 67 07
www.actar-d.com

© *d'aquesta edició:* Museu d'Art
Contemporani de Barcelona, 2012
© *dels textos:* Luis Fernández-Galiano
i Mark Wigley, 2012
© *de les fotografies:* Anne Pöhlmann,
2012

Tots els drets reservats

Paper: Invercote 300 g, Symbol Tatami
White 135 g, Munken Polar 90 g
Tipografia. Frutiger

ISBN 978-84-92505-62-3
DL B. 20394-2012

Patrocinador de l'exposició

Amb la col·laboració de

 Institut für Auslands-
beziehungen e. V.

Patrocinadors de comunicació

Agraïments

Alexander Hick
Lukas Pöhlmann

Alexander and Bonin, Nova York
Col·lecció de Brenda R. Potter
 i Michael C. Sandler
Galleria Alfonso Artiaco, Nàpols
Kunstmuseum Liechtenstein, Vaduz
Kunstmuseum Winterthur, Winterthur
Mai 36 Galerie, Zuric
Museum of Contemporary Art
 San Diego, San Diego